KB073526

셰어 미: 재난 이후의 미술, 미래를 상상하기

미팅룸 지음

일러두기

——————— * 외래어나 고유명사의 한글표기는
국립국어원 외래어표기법을 따랐다. 단, 외래어표기법과
다르지만 보편적으로 표기하는 단어가 있는 경우, 그 단어를
우선적으로 따랐다. ((예) 콘퍼런스 → 컨퍼런스)

——————— * 작품, 게임, 프로그램, 플랫폼은
홑화살괄호(〈 〉), 아트페어, 전시명은 겹화살괄호(《 》)로,
단행본의 제목은 겹낫표(『 』), 논문이나 발제문 등은
홑낫표(「 」)로 표시했다.

——————— * 주석은 각 장의 뒤에 미주로 표기했다.

——————— * 해외 인물명, 기관이나 단체명, 작품과
전시명 등은 본문에서 가장 처음 등장할 때 영문을 병기했고,
이후 한글명 혹은 약어로 표기했다.

——————— * 독자의 편의를 위해 본문의 미주에 담긴
링크와 추가 정보를 웹페이지로 제공한다. 아래 QR코드로
접속할 수 있다.

재난 이후의 미술,
공유에서 공존으로

2020년 3월, 세계보건기구(WHO)가 코로나19를
팬데믹으로 선언하면서, 우리의 삶은 크게 변했다. 마스크
없는 일상을 상상할 수 없고, 사람들과의 만남도 쉽지
않은 상황. 그나마 디지털 기기로 인터넷 접속이 가능한
환경에서는 온라인 플랫폼이 유일한 소통 창구가 되었고,
인터넷 연결이 어려운 환경이거나 디지털 기기조차 없는
이들은 그야말로 절대적인 고립을 경험했다.
──────── 이러한 재난과 위기는 미술계에도 예외
없이 찾아왔다. 대다수 박물관과 미술관이 문을 닫았고,
전시를 비롯하여 수많은 행사가 취소되는 사례가 빈번했다.
그에 따라 작가를 비롯한 미술계 종사자, 미술 관련 업체는
기본적인 활동이 제한된 상태에서 극심한 심리적, 경제적
고통을 겪어야 했고, 관객 역시 극히 제한된
콘텐츠에 만족해야만 했다.

━━━━━━━━━━ 2019년 12월, 미팅룸은 첫 공저인『셰어 미: 공유하는 미술, 반응하는 플랫폼』(스위밍꿀, 2019)을 소개했다. 디지털로 전환된 현대 사회에서 온라인 플랫폼을 통한 미술의 공유 가능성을 이야기한 책이다. 이후 곧 미술계 전체가 코로나19로 인한 비대면 상황에 대응하고자 콘텐츠의 디지털화를 본격적으로 추진하면서, 공교롭게도『셰어 미1』은 미술 관련 종사자와 연구자, 학생들로부터 많은 관심과 피드백을 받았다. 예상치 못했던 우연의 일치에 놀라고, 주변의 반응에 감사한 일이기도 했으나, 팬데믹 상황에 마주한 현실은 복잡하고 미묘한 감정으로 가득했다.

━━━━━━━━━━ 그래서 미팅룸은 코로나19 발생 이후에 마주하게 될 미술계의 현실과 변화된 현장, 어쩌면 이미 다가왔을지도 모르는 미래의 모습에 관해 연구를 지속해나가기로 했다. 리서치를 통해 국내외 미술계에서 벌어지고 있는 크고 작은 변화의 움직임을 수시로 포착하면서, 그 가능성과 한계, 문제점과 과제를 함께 논하고, 고민했다. 두 번째 공저인 이 책은 이러한 노력의 결과다. 책은 미팅룸 연구진의 관심 분야인 전시기획, 미술시장, 미술교육, 작품보존, 아트 아카이브에 따라 총 다섯 장으로 구성된다.

━━━━━━━━━━ 먼저 1장「디지털 플랫폼의 확장과 그 가능성: 참여, 개방, 공유의 신세계」는 코로나19로 인해 급부상한 메타버스에 주목하고, 그 안에서 탄생한 새로운 전시 환경, 세대 문화와 디지털 연대에 관해 이야기한다. 온라인으로 확장된 시공간은 현실과 가상의 구분을 넘어 양립하며 상호 호환이 가능한 세계로 인식된다. 즉, 디지털 플랫폼은 현실의 대체물이 아닌 독립된 현실로 거듭나면서 새로운 전시 형태의 가능성을 열었고, 그에 따라 관객의 역할과 개념, 작품 감상의

방식에도 많은 변화가 일어났다. 여기서는 온라인 게임 플랫폼으로 이동한 동시대 전시 사례를 소개하며, 변화하는 전시 환경에서 목격한 새로운 가능성과 한계를 짚어본다.

─────────── 2장「온라인 미술시장 연대기: 팬데믹 이후 OVR과 기술, NFT의 움직임과 한계, 가능성, 그리고 전망」은 코로나19 이후 온라인 플랫폼을 적극적으로 활용 중인 미술시장의 움직임에 주목하고, 이를 가능하게 했던 기술의 변화와 온라인 미술시장의 연대기를 정리한다. 또한 기술과 환경을 둘러싼 미술시장 변화의 주체와 구체적인 프로젝트를 살펴봄으로써, 미술시장의 구조가 개편되고 온라인 공간에서 새로운 시장이 형성되는 과정을 알아본다. 특히 2021년 미술계 주요 관심사인 NFT의 의미와 가능성 및 한계를 저작권, 투자 열풍, 환경, 해킹 등의 주요 이슈를 통해 살펴보고, 이와 더불어 온라인 미술시장의 과제와 전망을 종합적으로 다룬다.

─────────── 3장「온라인 교육 플랫폼으로서의 미술관: 교육용 자료 배급에서 온라인 공개 수업까지」는 코로나19로 인한 비대면 상황에서 미술관과 소통할 수 있는 가장 기본적인 문화예술 콘텐츠로서 온라인 미술교육에 주목한다. 특히 온라인 플랫폼을 적극적으로 활용하는 주요 미술관의 움직임을 살펴보고, 대안적 의미의 미술교육기관이자 평생교육기관으로 거듭나고 있는 미술관의 의미와 역할을 되짚어본다. 아울러 문화예술기관의 디지털화를 위한 선행 조건과 교육과 관련한 글로벌 과제와 이슈에 대해 논한다.

─────────── 4장「온라인 플랫폼으로 진화하는 작품보존: 수단에서 존중으로」는 디지털 기술과 온라인 환경으로 더욱 가속화된 작품 보존 학계의

움직임을 살펴본다. 특히 재난과 위기의 역사가 보존의
역사와 함께해 온 사실에 기초하여, 팬데믹 상황에서 디지털
기술과 접목한 새로운 작품 관리법의 가능성과 한계, 온라인
플랫폼에서 보존·복원의 정보가 공유되면서 일어난 변화,
작품 재료와 기법에 관한 정보를 담은 데이터베이스 구축과
기록 관리의 중요성 등을 복합적으로 알아본다.

─────── 5장 「아카이브와 재난: 미래의 불확실성에
대처하는 온·오프라인 아카이브 재난 관리」는 현대의 디지털
아카이브를 포함하여, 아카이브의 존립을 위협할 수 있는
재난의 요소와 사례를 짚어보면서 국내외 문화예술계의 재난
대응 인식과 체계, 재난 방지 및 대처를 위한 가이드라인
구축의 필요성에 대해 알아본다. 특히 아날로그 아카이브가
처할 수 있는 재난의 요소뿐만 아니라 디지털 아카이브에
잠재된 기술적 위협 요소를 살펴봄으로써, 아카이브 보존을
위한 기관별 재난 관리 프로그램 구축과 시나리오 설계의
필요성을 이야기한다.

─────── 전작이 온라인 플랫폼에서 자유롭게 공유되는
미술 관련 정보와 지식을 다루고 사례 소개 중심으로 논의를
끌어냈다면, 이 책에서는 코로나19로 인한 재난 이후의
상황에서 우리가 현실적으로 고민해야 할 쟁점과 과제,
가능성과 전망, 위협과 한계를 더욱 중점적으로 논의해 보고자
했다.

─────── 특히 전 장에 걸쳐 공통적으로
과거·현재·미래의 연결성, 아날로그와 디지털의 공존, 미술과
환경의 공존에 관한 인식을 바탕으로 논의를 끌어간다. 디지털
사회가 요구하는 정보의 정확성과 투명성, 개방성과 접근성,
지속 가능한 미래를 향한 윤리와 평등의 가치 실현, 세대

간의 연결, 상황에 따른 유연성과 창의성, 시행착오를 통한 절충과 보완, 상호 신뢰를 바탕으로 한 소통과 협력, 참여와 연결, 진단과 성찰을 통한 예방과 대응, 환경에 대한 책임과 윤리의식 등은 본문에서 이러한 논의를 구체화하는 주요 단어들이다.

─────── 재난은 인류의 긴 역사 속에서 수많은 희생을 낳은 비극이기도 했지만, 한편으로는 변화의 순간과 함께 또 다른 위기를 현명하게 극복할 수 있는 지혜를 가져다준 기회이기도 했다. 개인과 사회 모두 거대한 변화의 흐름에 적응하면서, 하루빨리 소소한 일상으로의 복귀를 꿈꾸는 지금, 우리는 과연 어떤 미래를 꿈꾸고, 어떤 선택을 할 것인가?

─────── 코로나19로 인해 전 지구적 위기에 직면한 세계 각국은 사회 전반에 걸쳐 UN이 발표한 17가지의 지속가능발전목표(Sustainable Development Goals, SDGs)의 중요성을 더욱 강조하는 추세다. 빈곤·질병·교육·여성·난민과 같은 보편적 사회문제에서부터 기후변화와 환경오염과 같은 환경문제, 주거·고용 등의 경제문제를 아우르는 이들 목표는 전 세계가 함께 관심을 갖고 노력해야 하는 과제다. 마찬가지로 미술계 역시 지속 가능한 미래를 위해 서로 협력하고 고민하면서 다음 행보를 신중하게 결정하고, 창의적으로 미래를 상상하며, 이를 위한 과제를 함께 실천해나가야 할 때다.

─────── 끝으로 어려운 시기임에도 불구하고 미팅룸의 고민과 생각에 공감하고, 하나의 결과물로 탄생할 수 있도록 도와주신 모든 분에게 진심으로 감사의 인사를 전한다. 이 책을 함께 만들어 주신 선드리프레스의 최선주 님과 김지연 님, 두 번째 여정도 함께해

주신 디자이너 이기준 님, 그리고 책의 출발점이자 기폭제가 되어준 (재)경기문화재단의 이상민 님과 두 번째 책을 함께 응원해 주신 스위밍꿀의 황예인 편집장님께도 감사드린다. —————— 무엇보다 각자의 자리에서 육아와 업무를 병행하며 원고와 함께 수많은 밤을 지새웠을 우리 미팅룸의 다섯 연구진은 서로를 향해 격려와 응원의 마음을 전하고 싶다. 하나의 팀으로 '함께 있음'만으로도 서로에게 큰 위안이 되어준 것에 다시 한번 고마움을 전하며 글을 마친다.

2021년 가을
미팅룸

1장 ● 디지털 플랫폼의 확장과 그 가능성
: 참여, 개방, 공유의 신세계

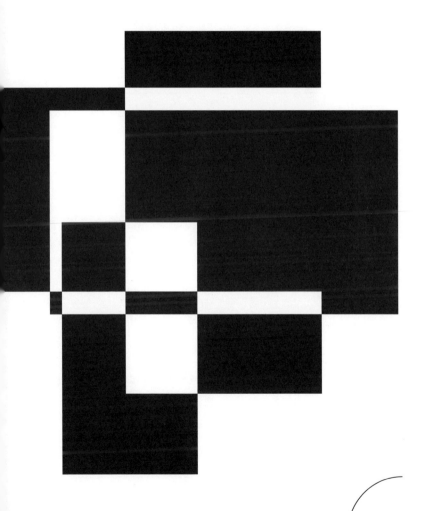

홍이지

서울에서 활동하는 전시 기획자이다. 《올해의 작가상 2021》, 《동물의 숲 온라인 전시: 모두의 박물관》(2020), 《가공할 첫소리》(2018), 《유령팔》(2018), 《하이라이트: 까르띠에 현대미술재단 소장품 기획전》(2017), 《판타시아: 동아시아 페미니즘》(2015) 등을 기획했으며 공저로는 『셰어 미: 공유하는 미술, 반응하는 플랫폼』(스위밍꿀, 2019)이 있다. 서울시립미술관에서 근무했으며, 현재 국립현대미술관 큐레이터로 재직하고 있다. 디지털 매체와 창작 환경의 변화에 따른 인지 조건과 문화 현상을 연구하고 있다.

월드 와이드 웹(World Wide Web, www)이 30주년을
맞이한 2019년, 우리는 새로운 미래가 도래할 2020년에
대한 기대감으로 가득 찼다. 4세대 이동통신인 LTE가
등장한 지 10년 만에 5세대 이동통신(이하 5G)의 상용화가
이루어졌으며 인공지능(artificial intelligence, 이하
AI), 사물 인터넷, 클라우드 컴퓨팅, 빅데이터, 지능정보기술,
나노기술에 이르기까지 인류는 엄청난 과학기술 발전의
성과를 눈앞에 두고 있는 듯했다. 그뿐만 아니라 2019년은
우리나라의 세계여행 자유화가 시작된 지 30년이 된
해이기도 했다. 그러나, 민간 우주여행의 가능성을 타진하며
새로운 시대로의 진입을 꿈꿨던 우리는 결국 전염병으로 인해
국경이 봉쇄되고 이동이 제한되는 초유의 사태를 경험했다.[1]

우리는 2019년 시작된 전염병으로 인해 제한적 상황을
경험하게 되었으며 전에 없던 디지털의 시대를 맞이하게
되었다. 코로나19(COVID-19)로 인해 만남과 이동이
제한된 사람들은 스크린을 통해 교류하고 대화하며 일상을
이어나갔고, 단지 손가락만으로도 현실의 거의 모든 것이
가능하게 되었다. 그리고 말 그대로 거의 모든 것이 가능한
가상세계에서 불가능한 것이라고는 가상현실(virtual
reality, 이하 VR)에서 가능한 일들을 현실에서 동일하게
하는 것이라는 아이러니가 생겨났다. 세상이 멈추고
집 밖으로 나가지 못하는 상황이 계속되면서 우리는
'공공'의 기능을 상실하였고, 미술관, 박물관,

도서관을 비롯한 공공기관들도 멈춰버렸다.

──────────── 이러한 제한적 상황에도 불구하고 미술관, 박물관들은 존재 가치를 증명하고 시대의 흐름에 따르기 위해 가상 갤러리를 선보였으며, 온라인 채널을 통한 소통, 온라인 교육 외에도 줌(Zoom)을 활용한 강의와 웨비나²를 기획하고 적극적으로 운영했다. 또한, 디지털 분과가 독립적으로 운영되는 해외 미술관의 경우 새로운 채널과 프로그램을 런칭하거나 〈마인크래프트(Minecraft)〉³와 〈동물의 숲(Animal Crossing)〉⁴처럼 기존의 게임이나 메타버스(metaverse) 플랫폼을 적극 활용했다. 그뿐만 아니라 온라인 전시, 디지털 기반의 작품을 소개하고, 소장품을 활용한 다양한 공유 방식을 통해 '참여', '공유', '개방'이라는 웹 2.0시대의 초기 온라인 활용의 목표를 적극적으로 수용하고 확장했다.

국내뿐만 아니라 전 세계가 초유의 락다운과 고립을 경험하며 스크린에 머무는 시간은 폭발적으로 증가했고, VR과 게임 플랫폼을 통한 만남과 함께한다는 감각은 그 시간을 버틸 힘이 되어 주었다. 우리는 온라인 활동과 게임을 통해 새로운 연대와 커뮤니케이션의 가능성을 보았다. 몰입과 참여를 통한 다양한 게임적 경험은 가능성과 인식의 확장을 이끌어내며 현실을 대체하는 것이 아닌, 또 다른 현실이자 일상을 이어가는 공간으로 재편됐다. 코로나19로 인해 게임 산업은 폭발적인 성장을 이루었고, 게임은 더 이상 하위문화나 불건전한 취미가 아니라 시공간을 넘어서는 보편적이고 친숙한 일상의 매체가 되었다. 또한 기술 발전에 따라 게임은 현실과 구분이 힘들 정도로 더욱 생생해졌으며 AI 기술의

도입으로 인간보다 더 인간적인 로봇과 알고리즘을 활용한
추천 기능까지 등장해 '나도 몰랐던 나'를 분석하고 '나' 대신
생각하며 판단해 준다. 이들은 더 현실적이고 인간적인
것에 다다르기 위해 빠르게 성장하고 있다. 이렇듯 게임적
상상력은 단순한 상상을 넘어 게임의 리얼리즘을 구현하는
단계로 이행하고 있다.

게임 사회

게임은 기술의 발전과 함께 가장 빠르게 성장한 산업이며,
이는 우리 삶과 커뮤니케이션 방식의 발전과도 관련이 있다.
인터넷 보급은 온라인 게임과 함께 폭발적으로 퍼져나갔으며
새로운 세대의 문화와 디지털 연대를 형성하였다. 기술,
시각적 구현과 상상력, 사운드, 스토리텔링, 체험, 그리고
몰입이라는 경험과 상호 작용까지 포괄하는 게임은 동시대에
가장 총체적인 예술이라고 할 수 있다. 시대의 감각과 변화에
가장 민감하게 반응하는 패션업계 역시 최근 게임과 결합한
새로운 형식의 '지속 가능한' 활용과 인식적 전환을 모색하고
있다.
───────── 패션 브랜드 발렌시아가는 자사의
웹사이트에서 2021년 FW 컬렉션 쇼이자 본격적인 게임인
〈애프터 월드: 더 에이지 오브 투모로우(After World: The
Age of Tomorrow)〉를 발표했다. 흔히 생각하듯 모델은
런웨이를 걷고, 셀럽과 인플루언서들이 맨 앞줄에 앉아
쇼를 보는 형식이 아닌, 2031년의 가상의 도시를
누비며 50여 벌의 발렌시아가 컬렉션 의상을

발렌시아가 〈애프터 월드〉 공식 포스터 ©Balenciaga

입은 NPC[5]들을 살펴볼 수 있도록 기획됐다. 셀럽과 핵심 관계자들로만 이루어졌던 패션계가 옷의 의미를 더 많은 사람들에게 효과적으로 선보이기 위해 기존의 방식 대신 게임의 방식을 빌어 새로운 시도를 한 것이다.

──────── 2021년 8월에는 명품 패션 브랜드 루이비통에서 창업자 탄생 200주년을 맞아 〈루이 더 게임(Louis: The Game)〉을 런칭했다. 언리얼 엔진[6]으로 개발된 이 게임은 루이비통의 마스코트인 비비안이 창립자의 탄생 200주년을 상징하는 200개의 초를 수집하기 위해 떠나는 여정을 담고 있다. 비비안은 창립자의 발자취를 따라 전 세계 7개 지역을 상징하는 게임 속 세상을 모험하는데, 주어진 임무마다 브랜드의 역사에 관한 흥미로운 일화를 확인할 수 있도록 구성되었다. 전 세계적으로 이동이 제한되고 모두가 집에 머무는 시간이 길어지자, 패션 업계와 글로벌 기업들은 각자의 방식으로 온라인을 활용한 스토리텔링에 집중함으로써 브랜드의 정체성을 강조하고, 대대적인 온라인 프로젝트와 소셜 미디어 활용으로 상품을 홍보하며 새로운 세대를 사로잡기 위해 노력하고 있다.

──────── 그런가 하면 국내 기업인 〈제페토(ZEPETO)〉는 '증강현실(augmented reality, 이하 AR)'과 '룩덕(코디룩 덕질)'이라는 키워드를 바탕으로, 얼굴인식과 AR, 3D 기술을 활용해 아바타를 만들어 소통하고 게임을 즐기는 메타버스 플랫폼을 만들었다. 전체 이용자의 80% 이상이 10대이며 90%가 해외 이용자인 〈제페토〉의 애플리케이션은 최근 구찌와 협업하여 구찌의 지식재산권을 활용한 패션 아이템과 가상공간인 월드 맵을 선보였다. 구찌 본사가 위치한 이탈리아

피렌체 배경의 '구찌 빌라' 월드 맵에서 신상품을 장착하고
세계 각국의 이용자들과 만나며 소통할 수 있도록 하였다.
──────── 〈제페토〉의 경우, 패션 브랜드뿐만 아니라
엔터테인먼트 사업과의 적극적인 협업을 통해 글로벌
사용자를 적극적으로 흡수하고 소셜 미디어 활동, 쇼핑까지도
가능한 생활 공간으로의 연결을 유도한다. 2019년과
2020년 〈동물의 숲〉에 열광했던 사람들은 보다 적극적인
활동이 가능한 메타버스를 통해 연예인과 소통하고, 친구와
만나 쇼핑하며, 새로운 디지털 연대를 만들어 가고 있다. 이에
따라 메타버스는 선거 운동이나 집회 등 물리적으로 모일 수
없는 활동을 이어 나가는 공간으로 재편되고 있다.
──────── 이렇듯 게임의 확장성과 익명성은 새로운
공간과 체험에 대한 상상력을 넓혀주었고, 우리는 물리적
이동의 한계와 제한적 교류를 넘어 가상공간으로 적극
편입되고 있다. 앞으로도 패션계의 게임 활용 및 협업은
빠르게 늘어날 것이며, 대중이 스크린 앞에서 보내는
시간 역시 증가할 것이다. 극적인 몰입 속에서 즉각적인
반응과 교류가 이루어지면서 강렬한 경험을 선사하는 게임
환경이 사람들의 체험과 인식의 전환을 어디까지 끌어낼지
궁금해진다.

예술계 역시도 2010년대 초반부터 꾸준히 게임과 예술에
대해 다양한 논의를 이어왔다. 전염병의 시대를 맞아 미술관과
미술관의 온라인 공간이 플랫폼과 공공재로 적극 활용되면서
미술관이 독립된 공간이 아닌 누구에게나 열려있는 민주적인
공공의 장소임을 상기하게 되었으며, 문화예술의 향유가
온라인을 통해서만 가능한 상황에서 어떻게 창의적인 활동과

교류를 이어 나갈 수 있을지 고민하게 되었다.

─────── 코로나19로 인해 휴관 중이던 미국의
메트로폴리탄 미술관(The Metropolitan Museum
of Art, 이하 MET)과 게티 미술관(Getty Center)은
소셜 미디어와 게임 플랫폼을 통해 새로운 질문을 던지며
관람객의 참여를 유도했다. MET은 락다운 기간 중
소셜 미디어 플랫폼에서 #MetTwinning 해시태그를 통해
미술관에 소장된 자화상 작품들을 다양한 형식과 방법으로
재현해볼 것을 제안하였고, 40만 점의 작품을 QR 코드로
제공하였다. 사람들은 즉각적으로 반응하며 자신만의
창의성을 발휘해 자화상을 재현하고 해시태그를 붙이며
릴레이 포스팅을 이어나갔다.

─────── 게티 미술관은 닌텐도의 커뮤니티 게임
〈동물의 숲〉 시리즈 중 하나인 〈모여봐요 동물의 숲〉을
통해 '아트 제너레이터' 기능을 런칭하고 게티의 오픈
액세스 라이브러리(open access library)에 있는 모든
이미지를 게임 이용자들이 개별적으로 사용할 수 있도록
했다. 사람들은 즉각 반응했다. '마이 디자인'이라는 게임
기능을 활용하여 명화 이미지로 자신의 캐릭터에게 옷을
만들어 입히거나 집안을 꾸몄고, 해시태그를 붙여 각자의
소셜 미디어에 업로드했다. 미술관들은 적극적으로 소장품을
활용함으로써 사람들이 커뮤니티와 연결된 감각을 느끼게
하고 창의적인 힘을 발휘할 수 있도록 격려했다. 이는 단순히
소장품의 활용 차원에서 그치지 않고 능동적이고 자발적인
참여로 이어졌다는 점에서 의미가 있다.

대체가 아닌 유일한 공간으로의 전환

이렇듯 전시의 온라인 확장과 플랫폼의 다변화는 창작 환경의 변화를 맞은 동시대 창작자뿐만 아니라 문화를 향유하는 사람들에게도 자연스러운 전환이었다. 1960년대 이래 등장한 포스트–스튜디오의 개념[7] 이후 최근 온라인으로 거처를 옮긴 작가들에게 있어, 게임은 새로운 가능성을 도모할 수 있는 플랫폼이자 체험적 상상력의 확장이 가능한 장소로 재편됐다.
──────── 이러한 시대의 요청에 따라 2020년에 이어 현재까지 다양한 형태의 온라인 전시가 기획되었으며 '온라인 전시'에 대한 정의 역시 다양하게 논의됐다. 기존의 전시를 영상으로 담아 웹사이트에 업로드하는 방법, VR을 이용해 만든 가상의 공간과 신체 경험이 결합한 방법, 게임의 방법론을 그대로 가져온 체험 전시까지 다양한 형식의 전시가 소개되었다. 토마스 웹(Thomas Webb)이나 슈 웬카이(XU Wenkai, aka aaajiao, 이하 아지아오) 작가는 개인전 장소를 물리적 공간이 아닌 웹사이트에 한정했으며, 온라인을 현실의 대체 공간이 아닌 구현 가능한 유일한 전시 공간으로 설정하였다.
──────── 베를린에 위치한 쾨닉 갤러리(König Galerie)는 해커이자 넷아트 작가인 토마스 웹의 개인전 《희망 없는 노스탤지어를 위한 연습(Exercise in Hopeless Nostalgia)》[8]을 온라인에서 선보였다. 1980년대 게임의 형식을 그대로 적용한 토마스 웹의 전시는 관람 전 관람객이 아바타를 설정하고 이용자 이름을 등록한 후, 베를린 시내를

돌아다니다 쾨닉 갤러리를 발견하고 전시장에 들어가는
것에서부터 시작한다. 그의 개인전은 하나의 작품이자
게임이었다. 이 온라인 공간은 4.5MB로 구현됐으며, 모든
웹 브라우저에서 바로 플레이할 수 있다. 작가는 '월드 와이드
웹(World Wide Webb)'[9]이라는 작가의 웹페이지이자
자신이 만든 가상 세계를 통해 멀티플레이어 게임을 구현하고
누구나 언제든지 접속 가능한 장소인 웹 환경과 정보 공유,
데이터 민주주의, 게임 경험과 현실 감각에 대한 근본적인
질문을 던졌다.

──────── 아지아오는 2008년부터 2020년까지
제작한 작품을 온라인 전시 《2020 URL은 사랑(2020
URL is LOVE)》에서 선보인 바 있다. 작가는 온라인 공간을
물리적 공간의 데이터베이스가 아니라 새로운 문법과 질서의
구현이 가능한 또 다른 장소로 인식한다. 이 전시에서는
인터넷 기반의 인식과 사고 과정을 통한 웹에서의
탈신체화를 게임과 연결지어 시각화한 작품을

선보인다.

──────── 게임과 예술을 잇는 시도는 새롭지
않지만, 그 예술을 접하는 우리와 그에 따른 인식의 전환을
돌이켜보면 게임의 시점과 용어, 게임적 상상력에 얼마나
단시간에 익숙해졌는지 새삼 놀라게 된다.[10] 이뿐만 아니라
전 세계가 맞이한 기후 위기에 따라 탄소 배출 감소 운동에
관한 관심이 점차 커지면서, 쓰레기 배출량을 줄이고 물리적
이동을 줄이기 위한 온라인 활동 및 온라인 전시, 아트페어
역시 시대의 위기에 대응하는 하나의 방식으로 점차 그 활용
범위가 증가하는 추세다.

참여, 개방, 공유의 신세계 ③

'메타버스'는 갑자기 세상의 판도를 흔들며 등장한 새로운
무언가가 아닌 가상세계가 확장되고 진화하며 구축된 오래된
개념으로, 1992년 닐 스티븐슨(Neal Stephenson)이
SF 소설 『스노 크래시(Snow Crash)』에서 '가상현실로
구현한 인터넷'을 묘사하는 단어로 처음 등장했다.
메타버스는 2000년대 초반 '혼합현실(mixed reality,
이하 MR)'과 '사이버 비즈니스' 등의 개념과 함께
다시금 대두되었지만, 최근에는 디지털 이원론(Digital
Dualism)에서 벗어나 가상공간을 현실 세계로 옮겨 실제
생활과 동일한 활동, 즉 재화 가치 창출, 공동의 경험 구축을
가능케 하며 실시간으로 현실 세계에 영향을 준다는 점에서
더욱 확장된 의미로 사용된다.

가장 유명한 초기 메타버스의 예로 흔히 〈세컨드 라이프(Second Life)〉를 언급한다. 〈세컨드 라이프〉는 미국 IT 기업 린든 랩(Linden Lab)의 CEO 필립 로즈데일(Philip Rosedale)이 앞서 언급한 『스노 크래시』에서 영감을 받아 구상한 것으로, 아바타를 이용해 가상현실을 경험하는 참여형 커뮤니티 서비스다. 사용자는 〈세컨드 라이프〉에서 자신의 아바타를 만들고 '린든 달러'라고 불리는 가상 화폐로 가상 부동산을 구매하는 것은 물론, 직접 디지털 오브젝트를 제작하고 거래할 수 있었다. 2006년 당시 전 세계를 열광시키며 폭발적으로 사용자가 늘어났지만, 이듬해 아이폰 3G의 등장과 함께 트위터와 페이스북, 마이스페이스와 같은 소셜 미디어로 세간의 관심이 옮겨가면서 잊혀졌다.

——————— 그러나 우리나라에서 〈세컨드 라이프〉보다 먼저 메타버스를 구축했다는 사실을 아는 사람은 많지 않다. 1999년 국내에 소개된 〈다다월즈(Dadaworlds)〉는 광운대 건축공학과 신유진 교수가 구축한 가상공간 플랫폼으로, 현재 우리가 익히 알고 있는 메타버스처럼 〈다다월즈〉 내에서 상거래가 가능했으며, 평당 10만 원에 400개의 점포도 분양했다. 당시 삼성증권, 외환카드(현재 하나카드), 한양대 병원 등이 〈다다월즈〉 내에 분원을 운영하여 진료, 증권 거래가 가능했으며 서울경찰청은 사이버 파출소 설치를 추진했다. 〈다다월즈〉는 현실의 공간을 그대로 구현한 '디지털 트윈(digital twin)'을 꿈꿨던 가상공간이었던 만큼 사이버 시민들이 사는 〈다다월즈〉 연방국에는 자유마을, 행복마을 등이 있었으며 대통령은 물론 중앙정부청사와 교회, 심지어 지하철도 있었다.

─────────── 그러나 〈다다월즈〉는 가상 거래에 대한
불신과 함께 'IT 버블'이 꺼지면서 자금난을 겪게 되었고,
그 당시 인터넷 인프라 여건에 비해 너무 앞서간 서비스로
인해 제대로 운영되지 못한 채, 2000년, 빠르게 역사 속으로
사라졌다. 〈다다월즈〉가 등장했던 1999년은 '싸이월드'처럼
정보를 축적하는 플랫폼이 주를 이룬 '웹 1.0' 시대였다.
'참여, 공유, 개방'이라는 키워드를 내세웠던 '웹 2.0' 이전에
구축된 메타버스는 너무 시대를 앞서 나간 서비스였다.
신유진 교수팀은 이후 2007년 〈터23〉을 선보이며 가상
화폐가 아닌 휴대폰 결제, 신용카드 결제, 계좌이체 등 실제
화폐 통용과 주택 청약 및 분양도 가능한 업그레이드 버전을
공개했지만 큰 반응을 얻지 못했다.

─────────── 2000년대 초기 메타버스 모델들을 살펴보면
현재의 모습과 비슷한 지점을 발견할 수 있다. 그 당시에도
메타버스는 확장현실(extended reality, 이하 XR)로
인식되며 현실에서 할 수 있지만 할 수 없는 것들을 가능케
했다. 차이점이라면 당시에는 가상에서도 가능한 현실의
간접 체험으로서 플랫폼이 어필되었다면, 2019년 팬데믹
이후의 메타버스는 대안이 아닌 유일하고 안전한 공간으로의
인식의 변화를 통해 사람들에게 빠르게 익숙해졌다는
점이다. 〈터23〉이 출시된 시기에는 현실에서도 쇼핑이나
서울광장에서의 시위가 가능했지만, 2019년 이후부터는
물리적으로 사람들이 모일 수 없고 이동이 불가능했기 때문에
메타버스와 그 체험이 선택할 수 있는 유일한 방법이 되었다.
이러한 상황은 게임에 대한 기존의 부정적 인식에 변화를
가져왔으며, 메타버스 환경은 기술의 발전과 더불어 눈부신
성장을 이룰 수 있었다.

나, 너, 우리가 함께한다는 경험

메타버스는 '온라인 게임'과 개념상 많은 특징을 공유한다. 최근에는 미국 힙합 가수 트래비스 스콧(Travis Scott)이 콘서트를 개최하며 동시 접속 1,200만 명을 끌어낸 게임 〈포트나이트(Fortnite)〉, 자신만의 맵과 콘텐츠, 스토리텔링을 직접 만들 수 있는 〈마인크래프트〉 뿐만 아니라 사용자가 게임을 프로그래밍하고 판매까지 할 수 있는 게임 플랫폼인 〈로블록스(Roblox)〉, 그리고 앞서 언급한 〈제페토〉 등이 대표적인 메타버스 플랫폼으로 주목받고 있다. 이렇듯 최근의 메타버스는 가상과 현실을 넘나드는 융합된 세계 내에서 문화체험, 네트워킹, 디지털 연대, 경제적 활동 등에 높은 자유도를 부여함으로써 새로운 세상의 가능성을 제시하고 있다.

〈로블록스〉 공식 포스터 ©Roblox

─────────── 이러한 흐름은 메타버스가 게임 형식을
차용하는 데에서 점차 벗어나 현실로 본격 진입하기 위한
전략적인 선택으로 보인다. 〈세컨드 라이프〉나 초기 가상
세계의 모델보다 현재 메타버스가 새로운 세대들에게
전폭적인 지지를 받는 이유도 두 개의 삶을 살거나 대체
현실을 사는 것이 아닌 동시에 양립하는 세계관이 자유롭게
현실과 호환되는 점 때문일 것이다. 즉 현실에서 도피한
대안적인 세계가 아니라 '이것도 나, 저것도 나'로서 스크린
안의 나와 현실의 내가 물리적인 제한이나 시차 없이 서로
교류하며 영향을 주고받는다는 점은 '확장된 시공간'이라는
면에서 충분히 매력적이기 때문이다.

─────────── 5G가 등장하면서 눈부신 기술의 발전과
함께 가상과 현실을 구분하던 디지털 이원론은 이제
디지털 트윈으로의 이행을 앞두고 있다. 많은 경제학자와
미래학자들은 미래의 소비자가 메타버스에 있다고 말한다.
그들은 메타버스에서 친구와 만나 쇼핑을 즐기고, 가상 세계
인플루언서를 통해 팁을 얻고, 메타버스에서 구매한 아이템을
현실에서 배송받는다. 과거에 '또 하나의 세상'을 표방했던
디지털 공간은 이제 스티븐 스필버그 감독의 영화 〈레디
플레이어 원(Ready Player One)〉의 주인공 웨이드의
말처럼 '사용자의 정의에 따라 의미를 가지는 유일한 곳'으로
인식된다.

─────────── 그뿐만 아니라 기술의 눈부신 발전에 힘입어
XR, 전자상거래의 활성화, 새로운 세대의 등장, 코로나19라는
재난 상황 또한 메타버스로의 진입을 가속화시켰다. 비대면
공연과 쇼핑, 각종 문화 활동과 커뮤니티 활동이 폭발적으로
증가하면서, 사람들은 자유도가 높은 오픈 월드에서 만나

일상적인 활동을 이어갔다. 무엇보다 안전하고 제약 없이 만날 수 있으며 빠르다는 장점 때문에 10대를 중심으로 폭발적인 호응을 얻고 있는 〈제페토〉와 같은 메타버스 플랫폼은, 앞에서 언급한 것처럼 엔터테인먼트와 패션 산업과의 적극적인 협업을 통해 그 가능성을 끊임없이 확장하고 있다.

────────── 미국의 한 대학은 졸업식에 갈 수 없는 학생들을 위해 〈마인크래프트〉에 캠퍼스를 그대로 구현하여 졸업식을 진행했으며, 한 국내 대학교는 대학 축제를 메타버스로 구현해서 많은 관심을 받았다. 그런가 하면 네이버의 신입사원들은 성남에 위치한 사옥 대신 〈제페토〉로 출근해 열흘간의 연수를 수료했으며, 부동산 플랫폼 회사 직방은 물리적인 사무공간을 대폭 축소하고 메타버스 사무실에서 근무하는 방식을 실험하고 있다. 이렇듯 페이스북, 트위터, 인스타그램 같은 소셜 미디어에 익숙한 세대들에게 메타버스는 타인과 연결되는 일상의 공간이자 현실보다 흥미로운 공간으로 인식되고 있다.[11]

〈동물의 숲〉에 등장한 《모두의 박물관》　5

이런 재난 상황 속에서 속수무책으로 문을 닫아버린 공공기관들은 온라인과 가상으로 눈을 돌렸고, 아무도 없이 텅 빈 도서관과 미술관을 보며 우리는 공공기관의 본래 기능과 역할에 대한 근본적인 질문을 던져야만 했다. 사람들은 이전과 같은 생활을 영위하기 위해 온라인으로 이주를 시작했고 게임은 그러한

시류를 타고 폭발적인 성장을 이뤘다. 특히나 앞서 언급했던 닌텐도사의 〈동물의 숲〉이나 〈마인크래프트〉같이 자유도가 높고 특별한 임무와 목적 없이 온라인상의 시간과 공간을 온전히 즐기도록 설계된 게임들의 경우, 전시, 공연, 모임의 대체재로 활용될 수 있었다.

그리고 2019년과 2020년을 보내며 우리는 '미술관에 가는 행위'와 '전시를 감상하는 경험' 뿐만 아니라 예술 창작 활동 전반에 관한 근본적인 질문들을 고민하게 됐다. 그러면서 우리는 만나지 못할 때 어떠한 방식으로 이전의 경험과 과정을 공유해야 하는가, 그리고 그것들이 여전히 유효한가도 생각하게 되었다. 이러한 흐름은 줌이나 온라인, 채팅으로 소통하는 세상에서 완전히 새로운 커뮤니케이션 방식과 공동체 감각을 만들어냈고 게임 플랫폼을 활용한 새로운 연대와 경험으로써 재편됐다.
—————— 특히나 닌텐도의 〈동물의 숲〉은 콘솔을 이용한 시뮬레이션 게임으로 동물들이 사는 가상의 섬에서 자신의 캐릭터를 자유롭게 움직이며 '슬로우 라이프'를 즐기는 콘셉트로, 거리두기 확산과 격리에 따른 게임 사용자의 폭발적인 급증으로 한때 품귀 현상까지 일어났다. 기계가 없으면 접근성이 차단되는 콘솔 게임임에도 불구하고 다른 게임에 비해 〈동물의 숲〉이 이렇게까지 인기를 얻은 이유는 '힐링 게임'이라는 시의적절한 콘텐츠 외에도, 1)자신의 섬을 꾸미며 전 세계 누구나 초대하고 방문할 수 있다는 점, 2)섬의 컨셉과 주제에 따라 자유롭게 무궁무진한 세계관을 만들 수 있다는 점, 3)의상 제작, 인테리어, 스토리텔링의 구현도가 정교하면서도 원하는 장면과 연출이 쉽게 가능하다는 점 등

전반적으로 타인과 교류하며 다양한 시뮬레이션을 통한 창작 활동이 가능하다는 특징 때문이다.

———————— 한편 〈동물의 숲〉의 모든 섬에는 동일한 박물관이 존재하는데, 기존의 자연사 박물관과 수족관 외에도 업데이트를 통해 미술 전시장 섹션이 추가되었다. 미국의 게티 미술관과 MET 등은 소장품 이미지를 QR 코드로 제작해 게임 내부의 오픈소스 기능인 '마이 디자인'을 통해 무료 배포하여, 이용자 누구나 자신의 집과 섬에 자유롭게 전시할 수 있도록 했다. 또한 글로벌 기업들은 게임 내에서 패션쇼를 진행했으며, 개인들은 거리두기나 격리로 인해 모이지 못하는 대신 온라인에서 생일 파티나 집회를 열었다. 시간과 공간의 제약 없이 게임만 있으면 누구나 언제든지 만날 수 있다는 점, 그리고 섬 내에 등록된 디자인을 자유롭게 공유할 수 있다는 점은 이렇게 새로운 소통 방식과 움직임을 만들어냈다.

———————— 《모두의 박물관(Museum of Everyone, MoE, 이하 '모이')》은 2020년 경기도어린이박물관과 미팅룸의 홍이지 디렉터가 기획한 게임 플랫폼 온라인 전시로, 〈동물의 숲〉 게임 내에서 이루어졌다. 당시 모든 미술관, 박물관, 도서관이 문을 닫은 상황에서 온라인 전시, 미술관의 의미, 전시를 감상하는 것, 미술관에 간다는 것에 대해 새로운 경험을 통해 재인식해보고자 기획한 프로젝트였다.

———————— 《모이》는 미술관과 박물관을 구분하지 않는다. 뮤지엄(museum)이란 용어는 영문으로는 하나의 의미로 통하며 '어떠한' 뮤지엄인가는 앞에 수식어로서 설명된다. 뮤지엄은 '무세이온(Mouseion)'이라는 그리스 신화 속 제우스의 신전을 의미하는데,

신화에 따르면 무세이온은 연구동뿐만 아니라 아니라
천문대, 해부실, 동물원과 식물원 그리고 책으로 이루어진
공간이라고 한다. 이러한 점에서 《모이》는 뮤지엄의 시작과도
맞닿아 있다고 볼 수 있다. 미술관과 박물관의 구분이나
관람객에 대한 정보, 국적, 시간, 편견이 없는 곳, 그래서
누구에게나 열려있고 관객을 대상화하거나 분류하지 않는
곳으로 만들었다. 특히나 〈동물의 숲〉이 최근에 추가한
기능 '꿈번지'[12]를 통해 시간의 구애를 받지 않고 24시간,
365일 개방된 모이뮤지엄 방문이 가능해졌다. 코드를 통해
언제 어디서나 관람이 가능한 디지털 뮤지엄이자 편견이나
지정학적 위치에 의한 권력, 권위가 없는 평등한 뮤지엄인
것이다.[13]

《모이》는 경기도어린이박물관이 주관한 프로젝트였기
때문에 전시를 위해 〈동물의 숲〉에 만든 섬에 한국의
행정구역인 '경기도'라는 이름을 붙였고, 섬 전체가 하나의
전시장이자 전시를 경험하는 플랫폼이 될 수 있도록 했다.
관람객들은 게임기를 통해 온라인으로 해당 섬에 방문하여
김정태 작가의 야외 조각 작품, 게임 내의 기능인 '마이
디자인'을 활용한 선우훈 작가의 디지털 대지미술 작품을
감상할 수 있으며 봉완선 디자이너의 '경기도' MI(Museum
Identity)와 유니폼, 로고, 깃발, 디지털 디스플레이 및 간판
작업을 감상할 수 있다. 또한 관장(museum director),
학예사(curator) 캐릭터를 만들고, 그들의 집을 활용하여
학예실, 수유실, 보존 복원실, 자료실, 교육실, 인포데스크는
물론 휴식 공간과 야외 전시실을 제안함으로써 미술관의
기능을 새롭게 살펴볼 수 있도록 구성했다.

〈동물의 숲〉 내 《모이》

《모이》는 무엇보다 이러한 게임 플랫폼 전시를 통해 기존의
미술관 기능과 의미, 국가나 도시, 커뮤니티에 관한 편견이나
지정학적 위치에 의한 권력이나 권위를 전복시키는 시도였다.
그러나 디지털 플랫폼은 또 다른 디지털 소외(digital
exclusion)와 격차를 만들어냈고 제한적인 접근만
가능하다는 점에서 모두를 위해 개방된 박물관은 아니었다.
우리는 전염병의 시대를 겪으며, 초연결이란 인터넷망의
연결만이 아니라 물리적으로도 타인과 닿아 있어야
완성된다는 것을 알게 되었다. 비록 사람들과의 교류가
차단되었지만 각자의 부엌이나 앞마당에서, 게임을 통해 가장
창의적인 활동을 하며 우리 모두 창작자가 되었다. 박물관이,
미술관이 사회의 신뢰를 받는 공공을 위한 공간으로 존재하기
위해 우리는 그 어느 때보다 더 치열하게 다시금 질문하고
답을 찾아야 할 것이다. 우리에게 박물관은 어떤 의미이고
우리는 이를 통해 무엇을 할 수 있는지 말이다.[14]

6

미술관의 디지털 전략과 지속가능성

2019년 미팅룸에서 발간한 『셰어 미: 공유하는 미술,
반응하는 플랫폼』(스위밍꿀, 2019, 이하 『셰어 미1』)
2장에서는 '우리는 이제 미술관에 간다는 것에 대해서 다시금
생각해 봐야 할 때가 되었다'라고 언급한 바 있다. 미술관의
온라인 플랫폼과 공공재인 소장품의 활용적 측면에서 이제
미술관은 독립된 공간이 아닌 누구에게나 열려있는 민주적인

공공의 공간임을 상기하고 외부와의 매개 지점을 고민해야
한다.
──────── 코로나19로 인해 이러한 고민과 그 해결
방안이 더욱 절실해졌고, 디지털 창작물의 저작권까지 논의가
확장되었다. 팬데믹 상황은 문화예술의 향유를 온라인을
통해서만 즐길 수 있을 때, 즉 선택권이 없는 통제 불가능한
상황에서 우리는 어떻게 창의적인 활동과 문화예술 향유를
이어 나아갈 수 있을 것인가에 대한 고민을 촉발시켰다.
그뿐만 아니라 미술계에서 가장 영향력 있는 전 세계 유명
기관들이 수많은 비정규직 노동자들로 운영되어 왔으며,
대체로 열악한 재정 상태에 처해 있었다는 사실, 그리고
우리가 미술관에 가지 못한다면 관람을 대체할 만한 경험을
얻기 어려운 현실 등 그전에는 알 수 없었고 와닿지도 않았던
것들이 수면 위로 드러났다. 결국 팬데믹 상황이 촉발한 여러
문제들은 코로나19에서 기인한 문제가 아니라 이로 인해
'드러난' 문제들이다.

이러한 제한적 상황 속에서 미술관들은 웹사이트와 소셜
미디어를 기반으로 기록과 공유에 중점을 두었던 기존의
방식을 확장하여 디지털 플랫폼을 적극적으로 활용하기
시작했다. 뉴욕현대미술관(The Museum of Modern Art,
이하 MoMA)은 게임을 인터랙션 디자인의 하나로 분류하여
디자인 분과의 주도 아래 미술관의 소장품으로 받아들였다.
──────── 한편 테이트(Tate)는, 기존 게임을 활용하여
디지털 시대의 잠재적 관객 개발과 소장품의 새로운 접근성
확장을 위한 프로젝트를 진행하였다. 2016년
테이트의 디지털 전략팀은 〈마인크래프트〉 게임을

활용, 개발자들과 〈테이트 월드(Tate World)〉 플랫폼을
개발하여 테이트를 게임 내에 재현했다. 스스로 지도를
만드는 등 플레이어의 자유도가 높은 〈마인크래프트〉의
특성을 이용하여 개발자들과 함께 가상의 지도를 개발하고
홈페이지를 통해 무료로 내려받을 수 있게 했던 전략은
평소에 이 게임을 즐겨하던 젊은 관객층과 해외 이용자들에게
호응을 얻었다.

─────── 당시 LTE 시대를 맞아 온라인에서 모바일로
넘어가는 과정에서 등장한 이러한 플랫폼의 확장은 여전히
물리적인 활동을 중심으로 한 부수적인 프로그램, 혹은
이벤트 성격의 프로토타입(prototype)이었다. 그러나
코로나19로 인해 물리적인 공간이 폐쇄되면서, 디지털에서만
구현 가능한 특성을 살린 콘텐츠가 모바일과 온라인상에서
앞다투어 기획되었다. 프랑스의 루브르 박물관(Louvre
Museum), 미국의 MET과 구겐하임 미술관(Solomon
R. Guggenheim Museum), 영국의 내셔널 갤러리(The
National Gallery), 대영 박물관(The British Museum)
같이 전 세계 관람객들이 찾는 대형 박물관들은 온라인
투어와 기술을 결합한 다양한 프로그램을 개발하면서 가상
관람 환경을 제공하고 온라인 활용도를 높였다.

─────── 그러나 익숙하지 않은 조작법으로 처음
방문하는 공간을 둘러보는 것으로는 실제 관람의 경험과
작품 감상을 대체하는 데에 한계가 있다는 사실이 드러났다.
그리하여 휴대폰이나 디지털 기기를 통해 공간을 사유하는 것,
언제나 개방되어 있다고 생각했던 공공기관이 속수무책으로
한순간에 무기한 접근 불가능한 공간이 되는 것, 전시를
보러 가는 경험과 작품을 감상하는 행위를 포함한 문화예술을

향유하고 창작하는 일에 대해 다시금 생각해 보게 됐다.[15]

공공기관의 공공재에 대한 의미 역시 이전과는 달라졌다.
모두가 공유하고 함께할 수 있는 공간은 그 어느 때보다
소중해졌다. 그렇기 때문에 사회의 신뢰를 기반으로 운영되는
공공기관들은 커뮤니티의 목소리와 입장을 대변하도록
요청하는 부름에 응답해야 한다.
────────── MoMA는 2010년 초반부터 온라인을
이용한 플랫폼 개발과 프로그램뿐만 아니라 이와 관련한
전문 인력 양성과 역량 강화를 앞서 고민해온 대표적인
기관으로, LTE가 보급된 이후 관람객의 범위를 온라인까지
확장했다. 이를 통해 관람 방식에 변화를 시도하고, 다양한
프로그램을 활용하여 잠재적 관람객을 개발하고 정보를
공유하고자 했다. 지금은 모든 미술관이 택하고 있는 전시장
기록 영상 역시, 2013년 '가상 갤러리 공간 탐색(Virtual
Gallery Walk-through)'이란 이름으로 MoMA에서 먼저
선보인 바 있다.
────────── 당시만 해도 스마트폰의 활용이 지금처럼
광범위하지 않은 시절이었지만, MoMA는 일찍부터 장기적인
계획을 수립하여 최신 기술을 이용한 미술관의 확장성을
고민했다. 또한 컴퓨터를 포함한 다양한 분야의 전문가와
협업을 통해 온라인 플랫폼의 전략적 활용을 연구했다.
이렇듯 MoMA의 장기적인 비전은 기관의 분과 운영 전략
및 인력 배치에서부터 시작되었다. 미술관의 존재 의의 및
기관이 가진 가장 큰 재산인 소장품의 활용, 정보 전달을
주축으로 감상과 정보 제공의 측면에서 다양한
방법이 제안되었으며, 이 과정에서 모바일

애플리케이션, 키오스크, 작품의 3D 이미지 및 정보들을 적극적으로 디지털 콘텐츠로 개발하는 등 다양한 시도가 이어졌다.

더욱이 2019년 팬데믹 상황 속에서 개관 90주년을 맞은 MoMA는 건물 노후화를 대비하고 지속 가능한 새로운 미술관으로 거듭나기 위해 2019년 6월부터 10월까지 대대적인 확장 및 리노베이션을 진행했다. 4억 5천만 달러(한화 약 5,382억 원)가 투입된 '뉴모마(New MoMA)'는 뉴욕 기반의 건축 그룹 딜러 스코피디오+렌프로(Diller Scofidio+Renfro, DS+R)가 건축사무소 겐슬러(Gensler)와 디자인했으며, 기존의 공간보다 30%가 확장되었다. 또한 미술 뿐만 아니라 음악, 퍼포먼스, 사운드 작품의 라이브 프로그램을 위한 공간인 '마리-조세 & 헨리 크래비스 스튜디오(Marie-Josée and Henry Kravis Studio)'와 크리에이티브 랩 공간 등을 신설하여 온·오프라인이 연동되는 유기적이고 적극적인 공간으로 변모했다.

——————— 2010년 이후 예술의 영역 외로 생각하던 이모지, 게임 등을 소장품으로 받아들여 온 MoMA는 비물질적이고 시간을 기반으로 하는 예술 영역 등 새로운 형식의 예술까지 소장하기 시작했다. 새롭게 설정한 기관의 방향은 소장품의 활용에서도 이전과는 전혀 다른 관점의 가치판단과 영역의 확장을 불러냈는데[16], 전체 컬렉션을 재배치하고 여성, 흑인, 제3세계 작가들의 컬렉션을 대대적으로 선보였다. 이 중 여성 작가의 비중은 28%로 2001년 대비 5배 증가한 수치다. 새 전시 작품들은 5년 내

구입한 것들로 최근 수집 방향이었던 여성, 남미, 동남아, 동유럽, 아시아 작가의 작품이 대거 포함됐다. 반면 미술관의 장기 휴관에 따른 고용 불안정과 교육 강사, 도슨트 등 비정규직에 대한 구조조정과 일방적인 해고 통지는 기관의 새로운 시작과 대비되는 어두운 면모를 드러냈다.

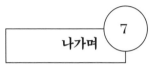

나가며 7

오늘날의 미술관은 기존의 전시, 교육, 연구를 위한 비영리 기관의 정의에서 더 나아가 적극적으로 사회를 반영하도록 변화를 요구받고 있다. 이러한 시대의 변화와 요청에 따라 미술관은 시야를 더욱 확장하고, 과거의 패러다임이 가정하던 것들을 재정의하는 새로운 의무와 책임을 성실히 수행해야 한다. 2021년 7월 테이트가 터바인홀에서 백신을 맞을 수 있도록 '백신 팝업' 공간을 제공한 것처럼 새로운 역할과 기능을 가지고 더욱 유연하게 시대에 적응해 나아가야 할 것이다.

——————— 미술관의 구성 인력과 부서 또한 마찬가지이다. 미국 브롱스 미술관(The Bronx Museum of the Arts)의 사회정의 큐레이터(Social Justice curator) 자스민 와히(Jasmine Wahi)와 구겐하임 미술관에 신설된 문화 포용성 선임(Chief Culture and Inclusion officer) 자리에 오른 타이 우드포크(Ty Woodfolk)의 등장은 이러한 점에서 미술관의 역할과 변화의 시작을 알리는 상징적인 사건이다. 이제 미술관은 기존 인류 유산의 전시, 연구, 교육,

향유를 위한 비영리 기관의 정의에서 더 나아가 적극적으로 사회를 반영하는 참여 기관으로 변화해야 한다.

──────── 미술계 역시 팬데믹 상황 속에서 VR 갤러리, VR 아트페어뿐만 아니라 메타버스를 통해 대화와 네트워크가 가능한 플랫폼을 선보였다. 비엔날레, 아트페어는 물론 해외 인적 교류가 차단되었던 2020년을 지나며 디지털을 활용하는 공급과 수요가 폭발적으로 증가했으며, 디지털 공간에서 전시를 관람하거나 작품을 거래하는 행위뿐만 아니라 모든 과정(작품 제작, 운송 혹은 전송, 홍보, 판매, 프레젠테이션, 구매)이 디지털 내에서 가능한 메타버스의 활용이 증가하는 추세이다.

──────── 초기 〈다다월즈〉나 〈세컨드 라이프〉에서 시도했던 물물교환, 재화 가치 생산이 가상에서의 행위와 현실을 연결하는 개념에 집중했다면, 최근 메타버스와 디지털 공간은 '대체 불가능 토큰(Non-Fungible Token, 이하 NFT)'이라는 가상 자산화 기술과 더불어 디지털로 예술 작품을 사고파는 시도로 이어지고 있다. 특히나 상업 갤러리와 아트페어의 경우, 보다 빠르게 기술을 접목한 NFT 거래를 통해 시장 활성화에 기대감을 높이고 있으며, 〈니프티 게이트웨이(NiftyGateway)〉 같은 NFT 거래소가 활발하게 운영되고 있다. 하지만 디지털 예술 작품에 대한 예술적 가치 평가와 비평보다는 화제성과 투자 목적이 부각되면서 예술의 가치를 훼손시킨다는 견해와 예술 작품에 대한 진입 장벽을 낮추고 시장을 활성화한다는 시각 차이가 팽팽하게 대립하는 문제도 있다.[17]

──────── 한편 최근 메타버스의 폭발적 성장에 따라 대규모 투자를 통해 향후 2~3년 동안 수억 명의 유저 확보를

목표로 유저 스스로 창조하고 확장할 수 있는 오픈 월드 개발이 가속화되고 있다. 이러한 메타버스 플랫폼들은 이용자들이 자유로운 콘텐츠 개발과 판매를 통해 외부 자본에 의지하지 않고 스스로 수익을 창출할 수 있는 '크리에이터 이코노미(creator economy)'를 지향한다.

기술과 플랫폼의 발전 및 변화는 따라잡을 수 없을 만큼 속도를 더하고 있다. 이러한 기술의 발전은 우리의 시공간 인지 조건을 변화시켰고 스스로에 대해 다르게 생각하기를 독려하고 있다. 그뿐만 아니라 메타버스와 가상 플랫폼은 현실과는 다르게 작용하는 물리 법칙과 사회 규범이 통용되는 만큼 이에 대한 새로운 설정이 필요하다.
───────── 이미 〈어스2(Earth2)〉 같은 가상 부동산 플랫폼에서는 지도상에서 토지를 구매할 수 있으며 서울시가 만든 〈디지털 트윈 S-Map〉에는 레이저 스캐닝을 통해 지형을 정밀하게 파악할 수 있는 초정밀 라이다(LiDAR)로 촬영한 시내 주요 건물의 모습과 함께 통신, 난방, 전기, 상하수도 정보까지 포함되어 있다. 게임 〈마인크래프트〉내 지도의 면적은 지구의 8배이며, 〈노 맨즈 스카이(No Man's Sky)〉는 6GB 용량 내에서 무한대로 생성되는 우주 배경의 오픈 월드 게임으로 각 행성은 모두 실제 크기로 구현되며 생성 가능한 행성의 수는 1,846경 개이다. 이제 인간 중심의 기존 체제는 끝을 알 수 없을 만큼 폭발적으로 확장되었다. 얼굴인식과 음성인식, AR, 3D, AI 기술의 발전은 우리가 가늠할 수 있는 상상력의 한계를 넘어서며 미래를 현실로 만들어 버렸다.

국제올림픽위원회(IOC)는 2025년 달성을 목표로 하는
올림픽 개혁 지침으로 신체 운동을 동반하는 온라인 게임인
'가상 스포츠(virtual sports, VS)'를 정식 종목으로
추가하는 것을 검토한다고 밝혔다.[18] '지속가능성'이라는 목표
설정 아래 VR을 배경으로 인간의 신체 한계를 겨룬다는 이번
제안은 '인간적인 것'과 '현실 인식'에 관한 근본적인 질문을
던진다. 메타버스나 디지털 플랫폼은 현실의 대체재가 아니다.
우리는 그곳에서만 가능한 활동과 경험을 즐기기 위해 기꺼이
디지털 디바이스를 이용한다는 사실을 간과하면 안 된다.
단순히 컴퓨터나 휴대폰을 켜고 온라인 강의나 영상을 보는
것과 VR이나 메타버스처럼 직접 가상 신체 활동 및 경험이
수반된 활동을 하는 것은 큰 차이가 있다.

앞으로도 메타버스, 멀티버스(multiverse), NFT, AI 등
마케팅과 최첨단을 앞세운 생경한 단어는 계속 등장할 것이고
이를 둘러싼 기술과 환경은 촘촘하게 이어져 연쇄적으로
반응할 것이다. 그렇기에 우리는 계속해서 새로운 것들을
과거와 연결해 비판하고 분석하기를 게을리해서는 안 된다.
앞서 언급한 것처럼 완전하게 새로운 것은 갑자기 등장하지
않는다. 그렇기 때문에 비평도, 분석도 구체적인 방안과
환경에서 제대로 기능할 수 있도록 더 발전된 방법을
제시해야 하며, 단순히 '좋다', '나쁘다', '거품일 뿐이다'라는
식의 단편적인 판단은 경계해야 한다. 또한 과거에 머무르는
것에서 벗어나, 사이버 공간과 가상 공간, 디지털 공간,
메타버스를 거치며 어떤 유의미한 것들이 발전했고 앞으로
새로운 세대와 환경에서는 무엇이 가능해질지 관심을
놓지 말아야 할 것이다. 이러한 관심과 비판은 우리가

소속되어 함께 살아가는 경험과 연결 그 자체를 단단하게 인지할 수 있는 밑거름이 되어 세상을 바라보는 새로운 시각을 제시해 줄 것이다.[19]

우리는 영리와 비영리를 구분하는 것이 유효하지 않은 가상 세계에서 문화예술과 창작활동을 이어나가고, 물리적인 공간과 예술의 속성 및 의미를 지키고 전달하기 위해 오프라인에서 더욱 섬세한 노력을 기울여야 할 것이다. 뉴미디어의 발전과 속도를 따라가고 활용하는 동시에 콘텐츠의 질과 디지털 문해력(digital literacy)을 높이기 위한 교육과 장치들을 함께 고민하고 선행함으로써 온라인에서 배제되는 영역과 사람들을 배려하는 노력도 반드시 필요하다. 시각 장애인을 위한 자막, 설명, 수어 통역은 물론, 온라인 플랫폼이 익숙하지 않은 사람들을 위한 장치들을 마련해야 한다. 나아가 포용의 범위와 대상을 확장시키기 위한 정부, 기업, 기관의 노력도 필요하다.

코로나19는 우리의 삶에서 어둡게 가려졌던 면모를 드러냈다. AI 기술은 다양한 기능을 제공하면서 빠르게 인간의 영역을 대체하고 있으며 디지털의 확장은 현실의 대체나 대안이 아닌 새로운 세계로의 진입을 제안한다. 디지털 트윈으로의 이행을 준비하며 '인간적인 것'과 '현실적인 것'을 연구하고 고민하는 것은 디지털 문화로의 본격적인 진입을 진단하는 계기를 마련할 것이다. 그러나 한편, 기술을 예술의 우위에 두고 뉴미디어의 출현이 모든 변화를 가능하게 할 것이라는 매체 결정주의적 사고는 지양해야 한다. 새로운 예술과 현상은 현재의 시각 문화와 커뮤니티의

맥락을 수용해야 하며, 가상을 인식하기 위해서는 상대적인
지표로서 현실을 직시하고 인식해야 할 것이다.

1 홍이지, 「전염병 시대에 미술관에 간다는 것」,
경기문화재단, 이 글은 미팅룸이 경기문화재단의 온라인
플랫폼 지지씨(Gyeonggi Culture, 이하 GGC)에
연재한 '언택트 시대의 미술' 중 「전염병 시대에 미술관에
간다는 것」과 「동물의 숲에 등장한 모두의 박물관」을
바탕으로 작성되었다.
https://ggc.ggcf.kr/p/5fa0a94ec5a25b388199
aa7f (검색일: 2021.9.5.)
https://ggc.ggcf.kr/p/5fad3bd5826ad9743a3f4
de6 (검색일: 2021.9.5.)

2 웹(web)과 세미나(seminar)의 합성어로 줄여서
웨비나(webinar)라고 부른다. 컴퓨터와 모바일
기기를 통해 장소에 구애받지 않고 언제, 어디서든지
개최해 참가할 수 있는 양방향 온라인 세미나 혹은
화상 토론회를 말한다. 코로나19로 인한 사회적
거리두기로 비대면 온라인 회의 및 세미나 진행
방식이 많이 사용되면서 널리 알려지게 되었다.
한국정보통신기술협회에서 제공한 〈IT용어사전〉 참고.
https://terms.naver.com/entry.naver?docId=
855663&cid=42346&categoryId=42346 (검색일:
2021.9.5.)

3 〈마인크래프트〉는 마르쿠스 페르손
(Markus Persson)이 만든 샌드박스 건설
게임으로 3차원 세상에서 다양한 블록을

사용하고 부수면서 여러 구조물과 작품을 만들 수 있는
자유도가 높은 게임이다.

https://www.minecraft.net/ko-kr (검색일:
2021.9.5.)

4 〈동물의 숲〉은 닌텐도사의 힐링 게임으로 닌텐도 스위치
게임기로 플레이가 가능하다. 〈동물의 숲〉 시리즈의 게임
〈모여봐요 동물의 숲〉은 2020년 3월 20일 발매되어
엄청난 인기와 성공을 거뒀다. 현실과 동일한 시간이
적용되며 게임기를 가진 사람 사이의 멀티플레이도
가능하다.

5 NPC(Non-Player Character)는 게임 안에서
플레이어가 직접 조종할 수 없는 캐릭터로 플레이어에게
퀘스트 등 다양한 콘텐츠를 제공하는 도우미 역할의
캐릭터를 뜻한다.

https://terms.naver.com/entry.naver?do
cId=2028657&cid=42914&categoryId=42915
(검색일: 2021.9.5.)

6 언리얼 엔진은 미국 에픽게임즈에서 제작한 3D 게임
엔진이다. 리얼 타임 기술을 활용하는 모든 사용자를 위한
개발 툴로, 게임, CG 영화, 애니메이션, 건축설계, 훈련용
시뮬레이션은 물론 엔터테이먼트 산업까지 다양하게
이용되고 있다. 강력한 시각화로 몰입도 높은 가상 세계를
표현할 수 있다.

https://www.unrealengine.com/ko/unreal
(검색일: 2021.9.5.)

7 Edited by Jens Hoffmann, 『The Studio』, (The
MIT Press, 2012)

8 https://webb.game/ (검색일: 2021. 9. 5.)

9 https://webb.site/ (검색일: 2021. 9. 5.)

10 홍이지, 「게임사회」, 『퍼블릭아트(2월호)』 (2021)

11 홍이지, 「참여, 개방, 공유의 신세계」,
 『퍼블릭아트(6월호)』 (2021)

12 〈동물의 숲〉 꿈번지 통해서 《모이》에 방문할 수 있다.
 꿈번지 주소 da-2548-8029-7291

13 미팅룸이 GGC에 연재한 '언택트 시대의 미술' 중
 「동물의 숲에 등장한 모두의 박물관」 참고.
 https://ggc.ggcf.kr/p/5fad3bd5826ad9743a3f
 4de6 (검색일: 2021.9.5.)

14 홍이지, 같은 글 인용. (검색일: 2021. 9. 5.)

15 홍이지, 같은 글 인용. (검색일: 2021. 9. 5.)

16 홍이지, 같은 글 인용. (검색일: 2021. 9. 5.)

17 홍이지, 「참여, 개방, 공유의 신세계」,
 『퍼블릭아트(6월호)』 (2021)

18 "IOC to review virtual sports for Olympic
 events… Proposal of New Reform Guidelines
 with Corona", 교도통신 (2021.2.16.), https://this.
 kiji.is/734311827633897472 (검색일: 2021. 9. 5.)

19 홍이지, 「참여, 개방, 공유의 신세계」,
 『퍼블릭아트(6월호)』 (2021)

2장 ● 온라인 미술시장 연대기
: OVR과 기술, NFT의 움직임과 한계, 가능성, 그리고 전망

이정민

독일어와 영어, 미술사를 공부했다. 갤러리 현대 전시기획팀에서 근무했고, 『월간미술』에서 기자로 활동하며 국내외 작가와 미술인을 인터뷰하고 글을 썼다.

현재 마팅룸의 미술시장 연구팀 디렉터로, 국내외 미술시장 주체들의 움직임에 주목하면서 다양한 매체와 기관을 통해 글을 기고하고 강의해왔다. 시장 연구 외에도 주요 기관의 연구 사업과 비평, 심사 등에 참여했고, 작가의 이야기를 들으며 작업을 살피고 흐름을 분석하는 글쓰기에 관심이 많다.

들어가며 0

세계보건기구(이하 WHO)가 2020년 3월 11일 코로나19로 인한 팬데믹을 선언한 이후, 락다운과 이동제한, 사회적 거리두기가 지속되었고, 온라인이 물리적 간극을 채우며 업무와 교육을 대체하기 시작했다. 전통적으로 '방문'하고 '대면'하는 경험을 중요시해온 미술계 역시 온라인으로 이동할 수밖에 없었다. 팬데믹 전 개막했던 전시를 촬영해 온라인에서 감상할 수 있도록 하는 것은 물론, 그동안 준비해왔던 디지털 미술관을 서둘러 공개하고 온라인 전시를 기획하는 등 분주하게 움직였다. 이미 전자상거래가 활성화된 기존 산업과 마찬가지로 미술시장 역시 일제히 온라인으로 이동했다.

──────── 이 장에서는 팬데믹 이후 미술시장 주체들의 본격적인 움직임을 살피기에 앞서, 이를 가능하게 했던 기술 관련 변화를 소개한다. 아울러 2019년부터 다양한 연구 지원과 연재를 통해 온라인 미술시장을 조사·연구 및 발표하면서 코로나19 전후 움직임을 보다 앞서 살펴본 만큼 온라인 미술시장의 출현부터 NFT 미술시장에 이르는 온라인 미술시장 연대기를 정리하며, 컬렉터 발굴과 교육, 정보의 투명성과 공유, 관객의 경험성을 높이는 전략을 구사하는 사례에 주목하겠다. 마지막으로 이후 온라인 미술시장의 한계와 가능성을 다루고, 과제와 전망을 논의하겠다.[1]

기술과 환경을 둘러싼 변화[2]

온라인 미술시장의 가장 큰 한계는 구매할 작품을 볼 수 없다는 점이다. 작품의 진위 여부와 상태, 정보의 신뢰도 역시 확인하기 더 힘들고, 개인 정보 유출이나 해킹 같은 보안 문제도 피해 갈 수 없다. 하지만 미술계는 2010년부터 VR과 AR, AI와 블록체인(blockchain) 등 과학 및 산업 분야 기술을 활용하여 이러한 한계를 극복하고, 집중적으로 온라인 영역을 확장하려는 움직임을 보이기 시작했다.

─────────── 아울러 코로나19를 전후해 미술 관련 산업이 환경과 기후변화에 미치는 영향을 고려하고 탄소 배출을 줄이려는 시도가 급물살을 탔다. 이러한 시도는 관련 기술 전문가와 협업하여 이루어지면서 기술의 변화와 같은 흐름을 따르고 있다. 아래에서는 기술과 환경을 둘러싼 미술시장의 변화 속에 어떠한 프로젝트가 있었고, 이를 이끈 주체는 누구였는지 자세히 살펴보겠다.

온라인 미술시장의 영역을 확장하는 기술
: VR과 AR

VR 기술은 관객에게 실제 그 공간에 있는 듯한 몰입감을 부여하는데, 360도로 촬영한 실제 콘텐츠 또는 컴퓨터로 구현한 콘텐츠로 구성된다. 한편 AR 기술은 작품 정보를 바로 확인시켜 주거나, 구매한 작품의 이미지를 실제 공간에 적용해 설치했을 때의 모습을 보여주는 서비스를 제공하는 등, 이미지와 사운드 같은 가상 콘텐츠를 실제 시공간에 소환한다.

———————— AR 콘텐츠가 실제 환경과 반응하고 소통할 수 없는 '합성'에 가깝다면, 이후 등장한 MR은 가상과 현실이 혼합된 상태로, 실제 환경 및 오브제와 '소통'하고 '반응'하도록 연동된 가상의 콘텐츠가 핵심이다. XR은 VR과 AR, MR을 모두 포괄하는 용어로 사용된다. 이 기술을 극대화하기 위해서는 착용하는 장치(head-mounted display, HMD)가 필요하지만 스마트폰에서 웹이나 앱을 통해 경험할 수 있는 사례도 많다.[3]

———————— '디지털 네이티브(digital native)'로 불리는 젊은 작가들 외에도 미술시장의 우량주로 알려진 '블루칩 작가'들 역시 점차 이러한 기술을 활용해 작품을 제작하고 있는 추세다. 본문에서는 작품 창작 과정에서 활용되는 사례보다 온라인 미술시장의 외연을 넓히는 사례에 초점을 맞추겠다.

VR

360도 3D VR 촬영기술은 서울과 뉴욕 등에 기반을 둔 VR·AR 미술 콘텐츠 기업인 〈이젤(Eazel)〉이 독보적인 위치를 점하고 있다. 『셰어 미1』[4]에서도 간단히 소개한 〈이젤〉은 UN을 비롯하여, 국내외 유수의 기관, 갤러리와 협업하는 온라인 플랫폼이다. 〈이젤〉은 3D 뎁스 센싱(depth sensing) 기술과 3D 메쉬(mesh), 2D 텍스처(texture), 그리고 쿼터니언 데이터(quaternion data)를 활용하여 시야 왜곡 및 어지럼증을 최소화한다.

———————— 여러 기관과 협업하여 전시를 포함한 다양한 프로젝트를 촬영해 아카이빙하고, 작가에 관한 콘텐츠를 기획하는 〈이젤〉은 자체적으로

AR과 AI를 활용한 기술 개발에 집중하여 시각 경험 외에 사운드와 텍스트, 동영상을 함께 제공하고, 관객에게 다양한 층위의 추천 콘텐츠를 제공한다. 미술 전문매체 『아트 뉴스페이퍼(The Art Newspaper)』의 XR 관련 기획[5]에서 〈이젤〉은 기술 전문성뿐만 아니라, 전시를 아카이빙 한다는 점에서 높은 평가를 받았다.

──────────── 미술 작품을 거래하는 플랫폼 〈아트랜드(Artland)〉, 그리고 독일의 미술관과 박물관을 모은 사이버 갤러리인 〈쿤스트매트릭스(Kunstmatrix)〉 역시 갤러리와 아트페어, 기관 등의 전시를 VR로 촬영해 아카이빙하거나 버추얼 페어를 공동 기획하는 등 다양한 기관과 협업하고 있다. 국제적인 갤러리 하우저 & 워스 (Hauser & Wirth)는 2019년부터 아트랩(ArtLab)을 설립해 다양한 분야의 최신 과학기술을 연구하여 미술계에 적용하는 프로젝트를 진행해왔는데 최근 게임과 건축분야의 기술을 활용해 실제 전시를 촬영한 듯 현장감 있는 VR 전시를 소개했다. 쾨닉 갤러리 역시 모든 전시를 VR로 촬영해 아카이빙하는 한편, VR 전시를 감상할 수 있는 자체 앱을 개발하여 활용하고 있다.

──────────── 이동 제한과 집합 금지, 락다운 등으로 전시공간을 찾기 힘든 관객은 이처럼 VR 기술을 적용한 전시를 개인 기기를 이용해 웹, 모바일, 앱으로 감상하고, 전시의 주체들은 VR 시각 콘텐츠에 사운드와 텍스트 등 AR 기술을 적용하여 비대면 시대 감상의 경험성을 높인다.

AR
────────────

2017년 설립된 〈어큐트 아트(Acute Art)〉는 AR과 MR,

VR 기술을 활용하여 예술작품을 소개하는 플랫폼이자 앱이다. 세계적인 작가들의 이미지와 영상 작업을 AR 앱을 통해 현실에 소환하는 프로젝트를 꾸준히 선보여왔다.

─────────── 〈어큐트 아트〉는 코로나19 이후 무료 서비스를 확충하여 미국의 팝아티스트 카우스(KAWS)가 만든 캐릭터 〈컴패니언(Companion)〉 시리즈를 소개했고, 이용자들이 어디서든 미키 마우스를 닮은 이 캐릭터를 소환해 즐길 수 있도록 했다. 또한, 태양과 무지개, 새와 식물 같은 자연을 AR로 구현한 올라퍼 엘리아슨(Olafur Eliasson)의 〈분더캄머(Wunderkammer)〉 시리즈를 통해 이동이 제한된 관객에게 자연을 만끽하는 기회를 제공했다. 대부분 이미지는 무료로 제공되지만 일부는 유료이며 디지털 작품을 판매하는 플랫폼 기능도 한다. 〈어큐트 아트〉는 2020년 말 런던의 문화 중심지인 사우스뱅크 일대, 그리고 2021년에는 뉴욕 맨해튼의 고가철로를 공원으로 바꾼 하이라인(High Line)과 복합문화공간 더 셰드(The Shed)에서 앱을 활용한 AR 전시를 기획하면서, 외부에서 개최되는 공공미술 프로젝트이자 기술 관련 전시로 팬데믹 시대 새로운 전시의 가능성을 모색했다.

─────────── 온라인 미술 플랫폼 〈아트시(Artsy)〉, 주요 국제아트페어인 《아트바젤(Art Basel)》과 《프리즈 아트페어(Frieze Art Fair)》, 런던과 뉴욕 기반의 대형 갤러리인 리슨 갤러리(Lisson Gallery) 역시 AR 기술을 활용하여 관객의 공간에 작품을 옮겨온 듯한 서비스를 제공하는데, 이는 이케아(IKEA) 같은 가구업계에서 적극 활용해온 기술이다. 팬데믹 이후 행사나 전시가 온라인으로 전환되면서 이 AR 기술은 관심 있는

작품을 감상할 공간에 미리 배치해 보는 서비스를 제공하며
온라인 작품 구매를 수월하게 했다.

온라인 미술시장의 정보와 AI

데이터 사이언스, 머신러닝(machine learning, ML),
그리고 AI는 컴퓨터 공학에서 출발해 다른 산업에서도
활용되고 있다. 이러한 기술은 2000년대 인터넷의 보급,
2008년 아이폰 출시와 함께 모바일 시대가 열리고 데이터
축적량이 급격하게 증가하면서 급부상한 '빅데이터'와
큰 관련이 있다. AI 기술은 문제 해결을 위해서 머신러닝과
딥러닝(deep learning, DL)을 통해 빅데이터를 학습하기
때문이다.

─────────── 인공지능, AI는 컴퓨터 도구가 인지 능력을
소유하고 주어진 문제의 해결책을 독자적으로 생성하는 것을
의미하는데, 인공 신경망을 활용해 학습하는 딥러닝 기술을
포괄하여 AI라고 지칭하는 경우도 있다.[6] AI를 활용하거나
AI 스스로 작품을 제작하는 사례도 많지만, 다음에서는
온라인 미술시장에서 AI 기술을 활용하는 업체 및 프로젝트에
집중하여 살펴본다.

시각 및 주제를 중심으로 이미지를
분석하는 AI 기술

〈아트시〉의 '아트 지놈 프로젝트(Art Genome Project)'는
미술사를 기반으로 AI를 활용하여 미술작품을 색채나 내용,
제작 시기, 기법, 사조 등 다양한 카테고리로 구분하고,
이용자가 살펴본 작품을 바탕으로 관심을 가질만한 작품을
추천한다.

──────── AI 기술 업체 스레드 지니어스(Thread Genius)는 원래 패션 분야에서 활동했으나 이후 머신러닝을 통한 AI 기술로 작품의 이미지와 주제를 분석하고 학습한 뒤 연결고리를 찾는 아트 래더링(art laddering) 기술[7]을 개발했다. 경매사 소더비(Sotheby's)는 고객의 취향을 기반으로 작품을 추천할 수 있는 이 기술의 잠재력을 인정해 2018년 1월, 스레드 지니어스를 인수했다.

가격과 진위여부, 운송 관련 AI 기술[8]

미술 작품 정보 플랫폼 〈매그너스(Magnus)〉의 앱 알고리즘은 궁금한 작품 이미지를 앱에 스캔하면 패턴을 인식하고 분석하여 작품의 작가와 정보, 일부 작품의 가격까지도 공개했다. 〈매그너스〉는 2016년 부정한 방법으로 정보를 수집했다는 논란에 휩싸인 뒤에도 여전히 주목받았지만 2020년 이후 서비스를 중단한 상태다.

──────── 2021년, 베를린에 기반을 둔 미술시장 분석 플랫폼 〈아트팩트(Artfacts)〉는 〈림나(Limna)〉라는 iOS 앱을 출시했다. 〈림나〉는 작품 가격을 예측하고 분석하기 위해 머신러닝 알고리즘을 적용한 최초의 앱으로, 사용자가 작가의 이름과 작품의 크기, 판매자가 제안하는 가격을 입력하면 수 초 내에 온라인의 관련 데이터를 분석해 그 가격이 적정한지 비율로 환산해 제시한다.[9] 한편, 컬렉터를 위해 정보의 투명성을 지향하는 이 같은 시도는 가격을 결정하는 요소와 변수가 다양함에도 이를 단순화한다는 우려도 불러왔다.

──────── 작품의 진위 여부와 관련한 AI 기술기업인 스위스의 아트 리코그니션(Art

Recognition)이 AI를 활용해 작품 이미지만으로
진위 여부를 판단하는 서비스를 제공하고,
아트렌덱스(Artrendex)는 파블로 피카소와 앙리
마티스, 에곤 쉴레 같은 대가의 드로잉 작품 300여 점을
머신러닝으로 학습한 AI가 이 작가들의 다른 작품에 대한
진위 여부를 검증하는 서비스를 제공한다.

──────── 또한 아트 딜러와 갤러리를 위한 플랫폼인
〈아터널(Arternal)〉은 갤러리가 컬렉션 이력을 포함한 고객
정보를 관리할 수 있도록 소프트웨어를 구축하고, 이를 통해
작품 구매자의 정보를 분석하고 그 유사성을 바탕으로 관심을
가질만한 작품을 추천한다. 운송 업체 아르타(ARTA)는
작품을 비롯한 가구, 고가품의 포장과 핸들링, 운송과 보험
비용 견적을 수 분 안에 예측해 제공한다.

──────── 한편 알고리즘을 통해 작품 가격과 관련한
가치 변화 및 투자 수익률을 예측하는 서비스는 몇 업체가
시도했고 신생 기업도 등장했지만 신뢰도에 대한 우려가 큰
분야다.

블록체인과 데이터, 분할소유권

블록체인은 작품 정보와 거래 내역을 암호화해 여러 컴퓨터에
동시에 분산 저장하기 때문에 정보를 임의로 조작할 수
없다는 점에서 각광받고 있다. 블록체인 기술은 작품의
원본성, 거래 시 암호화폐 사용, 작품의 분할소유권, 스마트
계약 등을 가능하게 하는데, 작품의 정보, 즉 기본 정보 및
프로비넌스(provenance, 소장이력)와 전시 이력, 문헌
정보, 경매 및 판매와 보존 기록 등을 아카이빙하는 데
적극적으로 활용되고 있다. 또한, 블록체인은 뒤이어 소개할

NFT 미술시장의 핵심 기술이기도 하다.

데이터 구축과 공유, 분석

경매사 크리스티(Christie's)는 2016년 설립되어
미술작품과 수집품에 대한 데이터를 관리하는 기업
아토리(Artory)와 파트너십을 체결해 경매사 최초로 작품
위탁 과정에 블록체인 기술을 적용했다. 2018년 아토리에서
출범한 아토리 레지스트리(Artory Registry)는 블록체인
기술을 통해 작품의 프로비넌스부터 판매, 감정, 보존과 전시
이력 같은 정보를 저장하고 작품 구매 시 암호화된 보증서를
발급하는 서비스다.[10]

─────── 한편 소장품 관리 서비스를 온라인으로
제공하는 〈아르테이아(Arteïa)〉의 플랫폼에서 컬렉터는
소장품을 업로드해 기관에 대여할 수 있으며, 이 과정은
암호화폐와 스마트 계약으로 진행된다. 〈모누마(Monuma)〉
역시 컬렉터가 소장품에 대한 감정과 평가 서비스를 받을 수
있는 플랫폼이자 앱이다.

분할소유권과 블록체인 경매

분할소유권은 작품의 지분을 분할하여 여러 투자자가
소유권을 공유하는 방식으로, 국내외 젊은 컬렉터, 미술계
외부의 컬렉터가 대거 투자하고 있다.

─────── 대표적인 국내 플랫폼으로
〈아트앤가이드(ARTnGUIDE)〉와 〈테사(TESSA)〉 등이
있다. 대부분 작품을 일정 단위로 분할하고 투자 받아
목표수익률에 도달하면 투표를 거쳐 매각하고
이익을 공유한다. 작품 소유권자는 자체 공간에

전시된 작품을 자유롭게 감상할 수 있다.

──────── 외국에서는 암호화폐를 이용하여 작품을
분할소유하거나 블록체인 경매를 진행하는 사례가 많다.
지분경매를 진행하는 블록체인 플랫폼 〈메세나(Maecenas)〉,
블록체인 경매를 선보인 온라인 옥션 플랫폼
〈라이브옥셔니어(LiveAuctioneers)〉, 암호화폐로 응찰하고
지불하는 코덱스(Codex)사의 〈비더블(Biddable)〉 등이
대표적이다. 이들은 NFT 마켓플레이스의 전신이라고 볼 수
있다.

──────── 분할소유권을 바라보는 시각의 온도차는
크다. 작품을 소장이 아닌 투자의 대상으로 본다는 점, 그리고
아트펀드와 차별점을 지니지 않는다는 점 등에서 여전히
의견이 분분함에도, 밀레니얼 세대와 신규 컬렉터의 주목을
받고 있다.

환경 관련 기술과 움직임

UN이 발표한 17가지 지속가능발전목표(Sustainable
Development Goals, 이하 SDGs) 중 환경과 관련된
의제는 책임 있는 소비와 생산, 기후 행동, 해양 생태계 보호,
육상 생태계 보호 등 네 가지다. 코로나19 이후 환경에 대한
관심은 그 어느 때보다 커졌으며, 친환경 산업 움직임 및
ESG(Environmental, Social, and Governance) 등의
기업윤리 강화는 전 세계 산업구조를 바꾸고 있다.

──────── 미술계에서도 환경과 기후변화를 주제로 하는
작업과 프로젝트가 꾸준히 이어졌다. 최근에는 작품의 재료와
전시로 말미암아 발생하는 폐기물을 고려하는 사례도 눈에
띈다. 서펜타인 갤러리(Serpentine Galleries)는 환경에

관한 전시를 장기간 진행하고 있으며, 환경 프로젝트를
지속해온 작가 올라퍼 엘리아슨은 2020년 아이들이 자연과
환경오염 등에 대한 주제에 목소리를 낼 수 있도록 하는 앱
〈얼스스피커(Earthspeakr)〉를 발표했다. 이 앱에는 유럽을
중심으로 어린이와 청소년이 대거 참여했다.
──────── 팬데믹 이후 탄소 배출의 주범으로 지목되는
장거리 비행, 즉 여행과 운송은 급격히 줄어들었음에도,
탄소 배출과 폐기물을 줄이려는 미술시장의 시도는 점차
늘고 있다. 운송 중 작품 파손을 막기 위해 제작되는
크레이트(crate)는 주로 나무로 제작되고 쉽게 폐기된다.
기업 록박스(ROKBOX)는 다양한 사이즈의 작품에
사용할 수 있는 특수 크레이트를 판매하고 대여하며 주목받고
있으며, 디에틀(Dietl) 같은 주요 미술품 운송사와 협력한다.
또한 2019년 뉴욕의 《인디펜던트 아트페어(Independent
Art Fair)》와 운송사 크로지어(Crozier)는 같은
도시 내 갤러리의 운송건을 한 번에 모아 탄소 배출과 비용을
줄이는 데 앞장섰다. 앞서 언급한 하우저 & 워스는 아트랩을
통해 운송과 물류를 둘러싼 탄소 배출과 비용을 예측하는
기술을 개발하고 있다.
──────── 런던의 갤러리와 아트페어, 기관을 중심으로
2020년 결성된 갤러리 기후 연합(Gallery Climate
Coalition, 이하 GCC)은 미술계의 탄소 배출 감축을
목표로 한다. GCC는 작품의 이동과 출장으로 발생되는
탄소 배출량을 계산할 수 있는 탄소계산기(Carbon
Calculator)를 전문가와 함께 개발했으며, 회원들에게
탄소 배출 실적을 비교할 수 있는 보고서를
제공한다. 그리고 운송과 포장 과정에서 발생하는

폐기물을 줄이고 자원을 재활용하는 방안, 출장과 건물 관리에서 탄소 배출을 줄이는 대안과 방법을 제시한다. 더불어 전시나 아트페어, 또는 작품 거래 시 실제 작품과 사람이 이동해야 하는 미술계의 태생적 특성에 맞는 대안과 함께, NFT 거래 시 발생하는 환경 이슈와 관련된 해결책까지 제시한다. 최근 전 세계 주요 갤러리와 기관이 이러한 흐름에 대거 참여하며 미술계의 환경에 대한 인식을 제고하고 있다.

온라인 미술시장
연대기와 움직임
2

미술작품의 온라인 거래는 작품의 가격과 가치, 원본성, 실제 마주할 때의 감각 등을 고려할 때 일반적인 온라인 쇼핑과는 차이가 있다. 인터넷이 보급된 1990년대부터 온라인 전시와 판매를 추진한 적도 있지만, 미술계는 전통적인 '대면' 경험과 관계를 중요하게 여겨왔다. 하지만 온라인에 익숙한 MZ세대 컬렉터를 비롯해 기존 컬렉터 층 역시 온라인으로 작품을 구매하는 사례가 늘고 있고, 온라인 미술품 거래만을 조사하는 『히스콕스 온라인 미술 거래 보고서(Hiscox Online Art Trade Report)』역시 2013년부터 출간되었을 정도로 전체 미술시장에서 일정 부분을 차지해왔다.
———————— 특히 WHO의 팬데믹 선언 이후 전 세계 미술관과 갤러리는 잠정 휴관에 들어갔고, 경매 역시 취소되고 연기되거나 아직 행사를 열 수 있는 다른 도시로 옮겨 진행되었으며, 주요 아트페어는 오프라인 행사를

취소했다. 빠르게 확진자가 증가한 미주와 유럽 미술계에서
온라인은 유일한 대안이었다. 온라인 미술시장 사례가 대부분
미국과 유럽 중심인 이유다. 국내에서는 국공립기관 외에는
휴관이 드물었기에 온라인 미술시장이 눈에 띄게 움직이지
않았지만, 국제 아트페어가 취소되자 국내 갤러리 역시
온라인을 적극적으로 활용하기 시작했다. 미술시장 주체들은
일제히 온라인에서 전시와 행사를 개최하며 비대면 일상과
뉴노멀 상황 속 온라인 세일즈에 집중했다.

온라인 미술시장의 역사

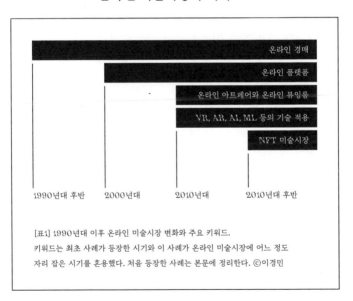

[표1] 1990년대 이후 온라인 미술시장 변화와 주요 키워드.
키워드는 최초 사례가 등장한 시기와 이 사례가 온라인 미술시장에 어느 정도
자리 잡은 시기를 혼용했다. 처음 등장한 사례는 본문에 정리한다. ©이경민

1990년대부터 미술시장을 중심으로 지속된 온라인
움직임 키워드는 1990년대 후반 온라인 경매—
1999년 헤리티지 옥션(Heritage Auctions)의

첫 온라인 경매 이후 2000년대 소더비와 크리스티 합류, 2008년 〈아트넷 옥션(Artnet Auctions)〉 출범―, 2000년대 후반 본격적으로 온라인 홍보와 세일즈를 준비했던 온라인 플랫폼―1989년 설립되어 1998년 온라인 플랫폼으로 출발한 〈아트넷〉과 2009년 〈아트시〉―, 2010년대 등장한 온라인 아트페어―2011년 《VIP 아트페어》―와 갤러리의 온라인 뷰잉룸(Online Viewing Room, 이하 OVR)―2017년 데이비드 즈워너(David Zwirner), 2018년 가고시안(Gagosian)―으로 정리할 수 있다. NFT―2014년 케빈 맥코이(Kevin McCoy)의 NFT화된 첫 작품, 2010년대 후반 주요 거래 시작―는 2010년대 후반부터 미술시장에 진입해 2021년 크리스티의 비플 경매 이후 현재 미술시장의 핵심 키워드다.

─────── 이들은 첫 출현 이후 단절되지 않고 계속 연결되고 공존한다. 2020년대에도 온라인 경매와 플랫폼, OVR, NFT의 흐름은 유지될 것이며, 1차 시장과 2차 시장[11]의 경계는 급속도로 허물어질 것이다. 이처럼 다양한 온라인 NFT 마켓플레이스와 온·오프라인 경매사, 갤러리가 작가와 직접 작품을 NFT화하여 판매하는 움직임이 확산됨으로써 미술시장의 구조가 큰 폭으로 개편되고 새로운 시장이 형성되는 추세는 앞으로 지속될 것으로 보인다. 이들의 '최초' 사례 또는 주목할 만한 초기 움직임을 이후 자세히 소개한다.

팬데믹 이후 온라인 미술시장 규모

《아트바젤》과 UBS(Union Bank of Switzerland)가 2021년 3월 발행한 『아트 마켓(The Art Market)』[12]에

따르면, 2020년 전 세계 고미술품과 미술작품이 경매사, 아트페어, 갤러리, 온라인 세일즈를 통해 판매된 총액은 501억 달러(한화 약 59조 1,205억 원)[13]로, 2019년 대비 22% 감소했다. 이는 팬데믹의 영향으로 보인다. 반면 2020년 온라인으로만 거래된 총액[표2]은 124억 달러(약 14조 6,326억 원)를 달성했는데, 이는 2019년 59억 달러(약 7조 원) 대비 2배가 넘는 액수이자, 미술작품 거래 총액의 25%에 달하는 금액이다. 2020년 팬데믹으로 인해 아트페어의 61%가 온라인으로 전환되고, 경매사와 갤러리

[표2] 2013~2020년 전 세계에서 온라인으로 거래된 고미술품과 미술작품 판매총액 변화. 2020년은 2019년의 2배가 넘는 총액을 기록했다.
Clare McAndrew, 「The Art Market 2021」, An Art Basel & UBS Report (March 2021), 213. ⓒArts Economics (2021)

역시 온라인 경매와 세일즈에 박차를 가한 영향이다.

포스트 코로나 시대, 온라인으로 이동한 미술시장

세계적 갤러리인 데이비드 즈워너와 가고시안은 팬데믹 이전부터 OVR을 운영해왔으며, 주요 경매사를 비롯해 여러 온라인 경매사와 온라인 아트마켓 플랫폼은 온라인 미술시장의 저변을 확대해왔다. 국내에서도 2020년 코로나19 확산 이후 주요 갤러리가 대부분 자체 OVR을 열기 시작했으며, 집합금지명령에 따라 3월부터 오프라인 행사를 취소한 주요 아트페어 역시 자체 OVR을 통해 행사를 진행했다.

갤러리의 OVR과 전략
└ OVR의 시작

2017년 데이비드 즈워너가 가장 먼저 개설하고 사용한 온라인 뷰잉룸, OVR이라는 표현은 이제 갤러리들의 온라인 세일즈 창구를 지칭하는 대표 명사가 되었다. 이어 2018년 가고시안도 합류했으며, OVR은 팬데믹 이후 갤러리와 아트페어가 오프라인 전시를 대체하고 보완하는 수단으로 급부상했다. 전시와 판매를 위한 웹페이지인 OVR은 작품 이미지와 정보, 작가의 인터뷰 영상 등의 관련 자료를 온라인에 전시하고, 작품 가격을 공개하기도 하며, 문의를 거쳐 구매로 이어지는 방식을 취한다. 갤러리들은 이와 함께 작가를 프로모션하는 다양한 온라인 콘텐츠를 제작하고 공유한다.

∟ OVR의 진화

평면적인 페이지를 벗어나 VR과 AR 기술을 활용하는
갤러리도 늘고 있다. 하우저 & 워스가 2019년 여름 시작한
프로젝트 아트랩은 게임과 건축 분야 기술을 활용해 VR
전시를 모델링 하는 도구 〈HWVR(Hauser & Wirth
VR)〉을 개발했으며, 스페인에 공간을 개관하기 전 실제
공간에 작품을 설치한 것처럼 보이는 VR 전시를 2020년
4월 공개했다. 쾨닉 갤러리 역시 전시를 VR로 촬영해
아카이빙하고, VR 전시를 개최했으며, 앱을 개발하기도 했다.
리슨 갤러리는 평면보다 예측하기 힘든 조각과 설치작품을
컬렉터의 공간에 구현해 볼 수 있는 AR 서비스를 기술 플랫폼
〈오그먼트(Augment)〉와 공동 개발해 선보이고 있다.

∟ 온라인 세일즈 팀 개설과 전략

데이비드 즈워너의 첫 온라인 세일즈 디렉터인 엘레나
소볼레바(Elena Soboleva)는 2019년 8월 뉴욕
사무실에서 진행된 인터뷰[14]에서 "한 가지 확실한 것은
온라인이든 오프라인이든 좋은 작품을 소개하면, 좋은
컬렉터가 오게 되어있다는 점이다. 작가를 제대로 소개하는
것이 가장 중요하다고 생각한다."라고 강조했다. 작가와
긴밀하게 일하는 갤러리의 역할과 책임이 막중하다는 의미다.
OVR을 시작한 가장 중요한 동기에 대해
선두주자 두 곳의 의견은 달랐다. 설립자이자 대표인
데이비드 즈워너는 "새로운 컬렉터를 만나기 위해서"라고
강조했고, 가고시안의 디렉터 샘 올로프스키(Sam
Orlofsky)는 "주요 아트페어에 직접 참석하기
어려운 고객에게 새로운 기회를 제공하기

위해서"라고 답했다.[15] 주요 아트페어 기간에만 한시적으로
운영하던 가고시안의 OVR은 팬데믹 이후에도 대체로 단기간
운영되며 세일즈 창구 역할을 한다.

——————— 최근 기술 개발과 적용에 적극적으로
투자해온 페이스 갤러리(Pace Gallery) 역시 온라인
세일즈에 박차를 가하기 위해 담당 디렉터를 영입했으며,
NFT 플랫폼 개설까지 선언했다. 아울러 다양한 갤러리와
경매사가 소셜 미디어 홍보 담당자를 채용하는 등 온라인에
집중하고 있다. 대형 갤러리의 온라인 플랫폼은 점차
홍보채널을 넘어 미디어화되고 있으며 심지어 교육기관의
역할도 하는데, 이는 '6. 온라인 활용 전략과 온라인 미술시장
전망'에서 다룬다.

변화하는 아트페어

미술시장의 주체 중 코로나19의 타격을 가장 크게 받은
곳은 아트페어다. 대형 국제 아트페어는 5일 이내의 짧은
기간 동안 수만 명이 방문하는데, 집합금지 명령으로
개최되지 못하거나 개최되더라도 자가격리로 국가 간
이동이 불편해지자 해외 갤러리가 참가하기 어려워졌다.
이에 아트페어들은 2020년 대부분 온라인으로 전환했다.
아트페어의 OVR에는 대부분 작품 가격이 공개되며,
갤러리에 문의하고 작품을 구매할 수 있다. 갤러리스트와
작가, 큐레이터와 컬렉터 등이 참여하는 라이브스트림 토크와
강의, 원격 투어 등 온라인 프로그램을 강화했다.

∟ 최초의 온라인 아트페어

최초의 온라인 아트페어는 10년 전 개최되었다. 2008년

금융위기 이후 거품이 빠진 세계 미술시장이 침체기에서 벗어날 무렵, 제임스 코핸 갤러리(James Cohan Gallery)의 대표 제임스 코핸은 최고의 갤러리들을 한곳에 모으고 새로운 관객과 고객을 찾겠다는 두 가지 명제를 충족하기 위해 2011년 1월, 《VIP 아트페어》를 개최했다. 'View in Private', 즉 혼자 컴퓨터로 작품을 보고 구매하는 획기적인 가상 아트페어였다. 140곳에 달하는 국제적인 갤러리가 참여한 이 가상 아트페어에 관객 4만 1천 명이 등록했고, 회화 작품이 1백만 달러에 판매되기도 했다.[16] 하지만 고객과 갤러리가 소통하는 채팅방에 기술 결함이 발생하고 웹사이트가 몇 시간 동안 다운되는 등의 문제가 발생하여 원성을 샀다. 이듬해 2월 개최된 두 번째 행사 《VIP 2.0》은 기술 전문가를 영입해 문제를 해결했지만, 최초의 온라인 아트페어는 갤러리와 컬렉터 모두 준비되지 않았던, 시대를 앞선 행사였다.

────────── 2015년부터 2021년 8월까지 《아트바젤》 미주 디렉터를 역임한 노아 호로위츠(Noah Horowitz)는 《VIP 아트페어》의 디렉터였는데, 그는 당시 기술이 초기 단계였으며, 전자상거래와 인터넷뱅킹, 소셜 미디어 같은 온라인 마케팅 수단이 활성화되지 않았던 점을 실패 원인으로 꼽았다. 하지만 《VIP 아트페어》를 통해 새로 발굴한 고객이 컬렉터로 발을 내딛는 사례를 목격하면서 앞으로 온라인 미술시장이 가질 가능성을 알아챘다고 밝혔다.[17] 최초의 온라인 아트페어가 개최된 지 거의 10년이 지난 2020년, 미술시장은 팬데믹 선언과 함께 온라인 외에는 대안이 없는 상황에 직면하면서 급격히 변화하고 있다.

규모와 기간 변주

팬데믹 초기 오프라인 행사를 온라인에 구현하는 데 급급했던
아트페어들은 상황에 어느 정도 적응한 뒤부터 온·오프라인
하이브리드 방식을 취했다. 2020년, 온라인으로만 개최된
국내 최대 아트페어 《키아프(Korea International
Art Fair, KIAF)》와 《프리즈 런던》은 참여 갤러리들이
각자의 전시공간에 출품작을 전시하는 오프라인 뷰잉룸을
마련할 것을 권장하며, 작품과 사람을 실제로 마주하지 못했던
아쉬움을 어느 정도 해소했다.

──────────── 2021년 상반기 주요 아트페어가
오프라인으로 개최되면서 대면에 대한 갈증을 해소하고 있다.
《아트바젤》과 《프리즈》를 비롯한 주요 아트페어는 규모와
일정을 줄이거나 장소를 변경하고, 방역수칙을 강화하거나
새로운 옵션과 전시 형식을 제시하는 등 저마다 자구책을
냈다. 또한, 팬데믹으로 인해 현장을 찾지 못하는 관객을 위해
여전히 OVR을 병행했다. 한편 오프라인 행사를 취소하며
주요 수입이었던 부스비용과 입장료, 기업 후원금이 끊긴
아트페어는 향후 사업모델과 전시방식에 변화를 모색하고
있다.

경매사의 약진

경매사는 다른 곳에 비해 비교적 팬데믹의 타격을 덜 받았다.
총 낙찰액은 감소했지만 온라인 경매 횟수와 낙찰액은
대부분 증가하거나 폭등했다. 1999년 헤리티지 옥션이
처음 온라인 경매를 시도했고[18], 〈아트넷〉이 2008년
시작한 〈아트넷 옥션〉은 첫 번째 온라인 경매 플랫폼으로

자리매김했다. 소더비는 2000년 경 전자상거래 시스템을 시작했고, 2018년 AI 기술을 담당하는 팀을 구성했으며, 크리스티 역시 2006년 온라인 응찰 플랫폼 〈크리스티 라이브〉를 런칭했다. 2010년대부터 온라인 온리(online-only) 경매사가 대거 생겨났으며 대형 경매사 역시 온라인 경매에 투자하며 경험을 축적해왔다.

─────────── 온라인 경매의 특성상 경매 마감 직전에 전 세계에서 실시간으로 응찰이 몰리기 때문에, 온라인 비딩 시스템은 특히 정교한 기술을 요한다. 갤러리나 아트페어에 비해 다루는 분야와 시대가 방대하고, 규모와 자본, 매출 역시 우위를 점한 경매사들은 최신 기술을 적극 도입하고 관련 스타트업을 인수해왔다.

ㄴ 하이브리드 경매

소더비는 2020년 6월 '경매의 미래'를 보여주겠다는 취지로 뉴욕과 런던, 홍콩을 연결하여 라이브 옥션과 온라인 옥션을 결합해 생중계하는 방식을 시도했고, 곧이어 크리스티도 비슷한 형식의 〈원 옥션(One Auction)〉을 생중계했다. 경매 낙찰 결과도 성과를 거뒀다. 대형 경매사들의 온라인 옥션 외에 〈아트넷〉도 온라인 경매를 진행했고, 〈아트시〉 역시 주로 외부 경매사와 협업하여 온라인 경매를 진행해 주목받았다.

ㄴ 온라인 경매 강화

국내외 경매사들은 온라인 경매를 강화하고 횟수를 늘리고 있다. 작품의 퀄리티 등은 다소 떨어진다는 평을 받지만, 한편으로는 그만큼 더 많은 작가를 소개하고 신진작가를 노출할 기회가 늘어나기도 한다.

하지만 아직 시장이 형성되어 있지 않은 작가군의 경우 자신의 원래 작품 가격이나 추정가보다 터무니없이 낮은 가격에 낙찰되기도 하고, 반대로 너무 높은 가격에 낙찰되는 경우에는 향후 1차 시장 유통에서 문제가 생기는 경우도 많다.

ㄴ 경매사의 시장 선도 전략

이렇게 기본적으로 자본과 규모, 인력을 갖춘 경매사가 갤러리와 아트페어를 모두 아우르며 협업하고, 블록체인·AI 등 기술 관련 업체와 스타트업을 활발히 인수하면서 VR·AR 기술도 적극 활용한다. 결국 경매사가 시장을 선도할 수밖에 없고, 고가 작품은 여전히 경매를 통해 거래되는 상황이다. 경매사는 경매 상황과 결과가 공개되는 퍼블릭 경매와 온라인 경매 외에도 프라이빗 세일즈를 진행하는데, 『아트 마켓』에 따르면 2020년 경매사의 프라이빗 세일즈는 2019년 대비 36% 증가했다. 또한 MZ세대가 열광하는 아트토이, 스니커즈, 프린트 등의 아이템을 경매에 소개하면서 그들을 잠재 고객으로 확보하기 위한 전략을 펼치고 있다.

온라인 아트마켓 플랫폼 특징과 성과

온라인 아트마켓 플랫폼은 미술관 전시를 비롯해 갤러리와 아트페어, 경매사 등의 전시 소식, 작가와 작품 정보를 한곳에 소개해 거래를 돕는 미술 관련 미디어 역할도 겸한다. 이들은 주로 갤러리와 유료 파트너십을 체결해 갤러리의 소속 작가와 전시 소식을 전하고, 판매 가능한 작품을 소개하며 갤러리의 홍보 창구 역할을 한다. 작품에 관심 있는 고객은 공개된 작품 정보를 보고 플랫폼이나 갤러리에 문의하여 구매할 수 있다. 갤러리가 유료 파트너십을 위한 지원서를 플랫폼에

제출하면 심의를 거쳐 협업 여부를 결정한다.

───────── 팬데믹 이후 전 세계적으로 온라인 아트마켓 플랫폼에 가입하는 갤러리의 수와 방문객 수, 작품 거래 규모가 증가했다. 락다운으로 집에 머무는 시간이 늘고 전시 공간이 휴관하자 온라인으로 작품을 구매하려는 고객이 늘었고, 아트페어 취소로 해외 진출이 어려워진 갤러리들이 온라인 플랫폼을 적극 활용하기 시작했다. 아트페어 역시 이들과 손잡고 자체 OVR을 제작하고, 경매사와도 협업하여 온라인 경매를 진행하는 등 온라인 아트마켓 플랫폼은 미술시장이 온라인으로 빠르게 전환하는 데 큰 역할을 했다.

ㄴ 대표적 플랫폼
───────────────────────

1989년 경매 결과를 수집하고 기록하여 유료 서비스 〈프라이스 데이터베이스(Price Database)〉를 구축한 선두주자 〈아트넷〉, 2009년 전 세계의 미술작품을 한곳에 모아 구매할 수 있는 플랫폼이자 기술 스타트업으로 출발해 가장 대표적인 플랫폼으로 자리 잡은 〈아트시〉, 2015년 설립되어 VR로 전시를 아카이빙하고 관객의 경험성에 초점을 맞춘 콘텐츠 개발과 매개 역할을 하는 〈이젤〉, 2010년부터 파트너 갤러리 관련 콘텐츠를 생산하고 컬렉터와 연결하는 서비스를 진행해온 〈오큘라(Ocula)〉, 작가가 직접 작품을 홍보하고 거래할 수 있는 플랫폼으로 각광받아온 〈사치 아트(Saatchi Art)〉는 직간접적으로 작품을 구매할 수 있는 서비스를 제공하는 대표적인 플랫폼이다.

ㄴ 온라인 아트마켓 플랫폼의 역할

온라인 아트마켓 플랫폼들은 1990년대 후반부터

생겨나기 시작해 2010년대 들어 급격히 증가했다. 그러나, 2013년 야심 차게 시작했던 〈아마존 아트(Amazon Art)〉처럼 폐쇄했거나 개점휴업 상태인 곳도 많다. 본문에서 소개한 곳 외에도 각 플랫폼들은 지향하는 사업모델, 주력 사업, 생산하는 콘텐츠, 작품 세일즈에 대한 접근 방식이 저마다 다르다.

──────── 이들은 기존 서비스에서 나아가 아트페어와 경매사와 협업한 온라인 프로젝트를 선보이며 미술시장이 온라인으로 전환하는 데 일조했다. 아울러 이 플랫폼들은 처음으로 1차 시장 가격을 공개하면서 미술시장의 가격 정보를 얻는 문턱을 낮추어 잠재 고객의 미술시장 접근성을 높이기도 했다.

──────── 한편, 온라인 플랫폼은 모두 자체 콘텐츠를 제작하고 미디어의 역할도 겸한다. 미술계 전반, 미술시장, 작가, 전시 크리틱, 인터뷰 같은 카테고리를 통해 정기적으로 뉴스 등의 콘텐츠를 생산하는 이유는 매체로서의 영향력을 발휘하고, 자체 콘텐츠를 활용하여 컬렉터와 갤러리 등 고객의 방문을 유도하고 새 독자를 잠재적 컬렉터로 유치하며, 파트너십을 맺은 갤러리를 꾸준히 노출하려는 전략이기도 하다.

──────── 이처럼 온라인 아트마켓 플랫폼들은 축적된 빅데이터와 AI 기술을 활용해 고객의 관심사에 맞춰 작품을 추천하고 작품 구매로 이끄는 한편, VR과 AR 기술로 온라인에서 관객의 경험성을 확장하고, 미디어로서 자체 콘텐츠를 생산하여 정보를 공유한다.

시사점

팬데믹 선언 이후, 대부분 온라인으로 전환된 전시와 행사가 오프라인으로 돌아올 기미를 보이지 않으며, 주최자들은 물론 이에 참여하는 고객들조차 온라인 피로감을 호소하기에 이르렀다. 온라인 미술시장은 새로운 시장이 아닐뿐더러, 오프라인을 대체할 수 없다. 하지만 코로나19가 종식되더라도 온라인은 오프라인에서 다루기 힘든 다른 층위의 자료와 정보를 제공하는 수단으로 남아있을 것이다. 아울러 여러 이유로 제때 그 장소에 방문할 수 없는 관객에게 감상과 정보 습득, 공부와 연구, 구매의 기회를 제공하는 주요 수단으로 활용될 것이다. 온라인 미술시장의 문제점과 장점, 성과 등은 '4. 온라인 미술시장의 한계와 가능성'에서 자세히 논의한다.

3

NFT, 미술시장의 키워드로 부상하기까지
– 주요 이슈와 한계

NFT의 개념과 시장 규모
개념과 절차

대체 불가능한 토큰을 의미하는 NFT는 동일한 가치를 지녀 대체 가능한 화폐나 물건과 달리, 저마다 고유한 가치를 지닌 디지털 자산이다. NFT화된 모든 파일에는 블록체인 기술로 고유 인식 값이 부여되기에 진품성과 원본성을 보장할 수 있고, 작품의 정보뿐 아니라 창작자와 소유자를 포함한 거래내역 등이 모두 블록체인에 암호화되어 기록되기에 해킹이나 조작, 훼손, 진위 여부 논란에서 안전하다고 평가받는다. 자유롭게 사고팔 수 있는

투자자산의 기능도 있다.

[표3] NFT 마켓플레이스에서 NFT로 작품을 민팅하는 절차.
마켓플레이스마다 이용절차와 방식은 저마다 다르지만 공통적인 절차를 도표화했다.
ⓒ이경민

———————— 작품을 NFT화하기 위해서는 우선 NFT
마켓플레이스에 가입하고, 자신의 가상 월렛(wallet)을
만든 다음 작품 파일과 정보를 업로드한 뒤, 경매 방식이나
고정 가격 같은 판매 방식을 선택한다. 가스비용(작품을
NFT화할 때 발생하는 수수료)을 지불하고 NFT 승인을
받으면 거래가 시작된다. 이렇게 파일을 NFT화하는 것을
민팅(minting)한다고 표현하는데, 마켓플레이스는
블록체인이나 스마트계약 같은 절차를 간소화하여 창작자가
손쉽게 민팅하고 거래할 수 있는 생태계를 제공한다.
———————— 대부분의 NFT는 이더리움(Ethereum)
블록체인에 기반을 둔다. 이 블록체인은 추가 정보를 이더리움
기반 표준인 ERC-721을 통해 저장함으로써 NFT의 가치를
높이고 있다. 대부분의 NFT 거래 시 암호화폐 계좌가
필요하다.

────────── 사진 및 영상작업과 넷아트, 웹아트를
포괄하는 디지털 아트가 제작된 지 수십 년이 지났지만 다른
매체에 비해 판매되는 경우가 드물었다. 원본과 복사본을
구분하는 기준과 방법이 가장 큰 난제였으며, 작가들은
저마다 복제할 수 없도록 프로그래밍하는 등 장치를
마련했다. 시장성을 획득하고 가치를 유지하기에 취약점이
많았던 디지털 아트는, 최근 NFT가 등장하면서 블록체인
기술을 기반으로 작품의 진위 여부와 원본 소장자 보증이
가능해지며 거래량이 폭발적으로 늘었다.

────────── 이 같은 강점에 힘입어 암호화폐 관련
기업가나 암호화폐 투자로 큰 수익을 거둔 투자자, 그리고
메타버스와 게임, 아트상품 등에 관심이 큰 MZ세대를
중심으로 디지털 작품에 가치를 부여하는 컬렉터와 작가가
급속도로 늘어나면서 NFT 미술시장의 규모가 커지고 있다.

시장 규모

NFT 거래총액은 조사하는 기관마다 마켓플레이스의 종류와
NFT 카테고리 범위가 다를뿐더러 이미 발표한 자료도
향후 집계 방법론 변동으로 제외하는 등 변화의 폭이 크다.
NFT 시장 분석 업체 넌펀저블(NonFungible)은 조사하는
NFT 카테고리를 컬렉터블, 게임, 미술(art), 유틸리티,
메타버스, 스포츠, 탈중앙화 금융(decentralized finance,
DeFi) 등으로 구분하는데, 이 중 컬렉터블이 거래 총액에서
부동의 1위를 지킨 채, 스포츠와 미술, 게임의 순위가 매번
바뀌고 있다.

────────── 2021년 8월 현재 넌펀저블이
발표한 가장 최근 자료인 『NFT 분기 보고서─

2021년 2분기(NFT Quarterly Report Q2 2021)』[19]를 기준으로 살펴보면, 2020년 한 해 2억 5천만 달러(한화 약 2,950억 원)였던 NFT 거래총액은 2021년 1분기 5억 9천만 달러(약 6,960억 원)로, 이후 2분기 7억 5천만 달러(약 8,850억 원)로 급증해 2021년 상반기 거래총액은 13억 달러(약 1조 5,340억 원)에 달한다.[20] 넌펀저블이 실시간 집계하는 총액을 살피면 2021년 8월 거래액이 가파르게 치솟으며 당해 거래총액은 2020년 조사기관이 예측한 7억 달러(약 8,260억 원)를 몇 배 이상 넘어설 것으로 보인다.

──────── 주요 미술시장 보고서인 『아트 마켓』과 『히스콕스 온라인 미술 거래 보고서』, 『아트넷 인텔리전스 리포트(Artnet Intelligence Report)』 등도 역시 조만간 NFT 거래를 일정 부분이나마 포함할 것으로 보인다.

주요 NFT 마켓플레이스

작품을 NFT로 민팅하고 창작자와 구매자를 연결해 주는 NFT 마켓플레이스는 개인이 플랫폼에 가입하고 계좌를 개설하면 이용할 수 있다. 마켓플레이스는 대부분 일정 기간 동안 온라인 세일즈를 진행하는데, 이를 '드랍(drop)'으로 표현하며, 경매 방식이나 고정 가격을 제시하는 드랍 외에도 원하는 작품에 구매가를 제안하고 협의 후 가격을 지불하면 소유권을 이전하는 등 자유롭게 거래할 수 있다. 마켓플레이스는 누구나 NFT를 발행할 수 있는 개방형과 일정 기준으로 창작자를 선별하고 소개하는 큐레이션형으로 구분되며, 암호화폐 외에 신용카드로 결제할 수 있는 곳도 늘고 있다.

─────────── 대표적인 NFT 마켓플레이스는 NFT의 모든
카테고리를 다루는 가장 큰 규모의 〈오픈씨(OpenSea)〉,
엄선된 작가를 소개하고 NFT화된 미술 거래를 이끄는
〈슈퍼레어(SuperRare)〉, 미술 분야 NFT를 중심으로
판매하는 〈니프티게이트웨이〉, 작가가 추천하는 작가를
기반으로 커뮤니티를 꾸리는 〈파운데이션(Foundation)〉,
그리고 〈레어러블(Rarible)〉과 〈메이커스플레이스
(MakersPlace)〉, 〈NFT 쇼룸(NFT Showroom)〉과
대표적 메타버스로 손꼽히는 〈디센트럴랜드
(Decentraland)〉 등이 있다.

─────────── 국내에서는 카카오의 자회사 그라운드X가
운영하는 〈클립 드롭스(Klip Drops)〉가 2021년 7월 말
서비스를 시작해 한국 작가 24인의 작품을 NFT로 판매하며
주목받고 있다. 서울옥션의 자회사인 서울옥션 블루는 그동안
블록체인 관련 사업을 진행해왔는데, 최근 NFT 미술시장
진입 계획을 밝혔다. 국내의 대표적인 암호화폐 거래소
〈업비트(Upbit)〉를 운영하는 기업 두나무와 함께 2021년
6월부터 8월까지 다섯 차례에 걸쳐 NFT 작가 공모전을
개최했으며, 새로운 작가를 발굴해 국내 NFT 시장의 저변을
확대하였다.

주요 경매사의 NFT 작품 경매
크리스티 비플 경매

비플(본명 마이크 윈켈만(Mike Winkelmann))은
웹디자이너이자 콘서트 비주얼 전문가로 잘 알려져 있다.
그는 2007년부터 2021년까지 총 5,000일 동안,
하루도 빠지지 않고 매일 한 점씩 이미지를

제작해 자신의 소셜 미디어에 공유했다. 그는 이 이미지 5,000점을 모은 작품 〈매일: 첫 5000일(EVERYDAYS: THE FIRST 5000 DAYS, 이하 매일)〉[21]을 2021년 2월 NFT로 민팅해 크리스티 '비플 경매'에 출품했다. 2월 25일부터 3월 11일까지 온라인으로 진행된 경매는 100달러에서 시작해 350건이 넘는 응찰을 거쳐 69,346,250달러(42,329,453이더리움(Ether, ETH))에 낙찰되었다. 304MB 크기의 JPG 파일인 유일무이한 이 작품이 한화로 약 780억 원에 낙찰되자 NFT는 핫 키워드로 자리 잡았다.

─────────── 비플의 작품을 구매한 메타코반 (Metakovan)은 블록체인 관련 프로젝트를 진행하는 펀드 운영사 메타퍼스(Metapurse)의 공동 설립자로, 크리스티와의 공동 보도자료[22]를 통해 비플이 13년 넘는 시간을 들여 제작한 이 작품은 이 시대 가장 가치 있는 작품이라고 평가했다.

─────────── 이 작품은 주요 경매사에서 암호화된 작품을 암호화폐로 거래하는 첫발을 내디뎠다는 '역사적 맥락'에 가치를 부여받아 천문학적인 금액에 낙찰되었고, 비플은 제프 쿤스(Jeff Koons)와 데이비드 호크니(David Hockney)에 이어 생존 작가 중 세 번째로 높은 가격에 판매된 작품의 작가가 되었다. 〈메이커스플레이스〉가 비플과 크리스티를 중개해 이뤄진 이 경매 이후 미술계는 일제히 NFT의 개념과 시장에 대해 이야기하기 시작했다.

소더비와 필립스 경매

소더비와 필립스(Phillips) 역시 질세라 NFT 시장에

합류했다. 소더비의 첫 NFT 세일즈는 2021년 4월 〈니프티게이트웨이〉를 통해 진행되었으며, 20년 넘게 디지털 아트 영역에서 활동해온 익명의 작가 팩(PAK)을 소개했다. 팩의 디지털 작업 〈대체 가능한(The Fungible)〉 컬렉션을 NFT화하여 경매로 판매하였고, 에디션을 포함하여 총 1,682만 달러(한화 약 198억 원)에 낙찰되었다. '오픈 에디션', '경매', '예약'으로 구성된 이 컬렉션은 작품 종류와 에디션 수, 금액 등이 다층적으로 구성되었다.[23] 작품의 소유자는 새롭고 알려지지 않은 이미지로 작품을 '변경(the switch)'할 수 있는 옵션을 제공받는데, 변경 후 다시 되돌리는 것은 불가능하다.

─────────── 필립스 역시 2021년 4월 첫 NFT 경매를 진행했다. 매드 독 존스(Mad Dog Jones)의 작품 〈리플리케이터(Replicator)〉는 HD 영상으로 414만 4,000달러(한화 약 49억 원)에 판매되었다.[24] 이 영상에서는 사무실에 놓인 복사기가 스스로 켜지고 작동하다 전원을 끄는 과정을 보여주는데, 경매에서 판매된 '1세대'는 자신을 복사하듯 한 달 주기로 6개의 NFT를 추가로 생성하며 7세대를 마지막으로 NFT 생성을 멈춘다. 낙찰자는 이 작품을 언제든 판매할 수 있다. 6개월 후 생성이 완료된 작품의 완결성과 낙찰 직후의 불확실한 가능성 중 어떤 가치를 시장에서 더 높이 평가할지는 아직 알 수 없다.

NFT 작품의 계보와 갤러리의 진출, 메타버스로 향하는 NFT

최초의 NFT 작품

케빈 맥코이가 2014년 5월 2일에 민팅한

〈양자(Quantum)〉는 첫 번째 NFT 작품으로 평가된다. 이는 『셰어 미1』 3장에서 자세히 다룬 기관 라이좀(Rhizome)[25]의 프로그램 〈세븐 온 세븐(Seven on Seven)〉을 통해 탄생했으며, 2021년 6월 소더비의 온라인 경매에서 147만 2천 달러(한화 약 17억 원)에 판매되었다.[26]
——————— 이 작품을 민팅한 다음 날 오후 개최된 컨퍼런스에서, 케빈 맥코이는 라이선스와 작품의 링크, 작품 파일의 동일성 입증을 위한 해시값(hash value), 그리고 소유권을 증명하는 데이터를 네임코인(Namecoin)의 블록체인에 기록했다. 참고로 당시 컨퍼런스에서 이 작품을 소개하지는 않았다. 〈세븐 온 세븐〉에서 협업한 기술 전문가 애닐 대쉬(Anil Dash)가 현장에 함께 있었는데, 그는 NFT로 기록한 다른 파일을 지갑에 있던 전 재산 4달러에 구매했다.[27]
——————— 케빈 맥코이는 이 시스템을 모네그래프(Monegraph)라고 명명했으며, 블록체인 및 암호화폐 플랫폼 〈모네그래프〉를 2015년에 설립하고 지금까지 CEO로 활동하고 있다.

NFT 시장을 이끈 컬렉터블 분야

NFT 시장에서 거래량과 거래액으로 '작품'보다 우위를 점하는 것은 '컬렉터블'로 불리는 카테고리다. 'NFT 작품 시장'이 형성되기 전 자산으로서의 가치를 띤 〈레어 페페(Rare Pepes)〉[28], 〈크립토펑크(CryptoPunks)〉, 〈크립토키티(CryptoKitties)〉[29] 등이 NFT 컬렉터블의 계보를 일찍이 차지했다.[30]
——————— 이처럼 '작품'이 아닌 '컬렉터블'로

분류되어온 〈크립토펑크〉는 뉴욕의 소프트웨어 개발사인 라바 랩스(Larva Labs)가 2017년 출시한 이후 NFT 컬렉터블 분야에서 가장 인기 있고, 고가에 거래되는 아이템이다. 〈크립토펑크〉의 캐릭터는 1만 개에 달하는데, 크리스티는 〈크립토펑크〉 9점을 NFT로 출품했고, 1,696만 달러(한화 약 187억 원)에 낙찰되었다. 크리스티는 비플의 〈매일〉을 비롯한 여타의 NFT 작품은 온라인 경매 형식으로 판매하였으나, 〈크립토펑크〉 NFT는 이례적으로 2021년 5월 13일 뉴욕에서 개최된 '21세기 이브닝 경매'를 통해 판매하며 새로운 시도를 펼쳤다.

갤러리의 NFT 시장 진출

블루칩 작가인 우르스 피셔(Urs Fischer)는 2021년 4월 페이스 갤러리와 협업해 경매 앱 〈페어 워닝(Fair Warning)〉에 첫 번째 NFT 애니메이션 〈카오스 #1 인간(CHAOS #1 Human)〉[31]을 출품했으며, 이 작품은 약 9만 8천 달러(한화 약 1억 원)에 낙찰되었다. 우르스 피셔는 디지털 조각을 NFT로 발행하기를 원했으나, 소속 갤러리인 가고시안이 아직은 NFT 시장을 지켜볼 필요가 있다고 신중론을 펼치자 페이스와 협업하기로 했다.
─────── 페이스 갤러리는 최근 퍼포먼스와 기술 분야에 적극적으로 투자하며 지평을 넓혀왔는데, 첫 온라인 세일즈팀을 구성하고 2021년 11월 NFT 작품을 거래하는 플랫폼 〈페이스 버소(Pace Verso)〉를 개설하며 NFT 미술시장에 뛰어들었다. 페이스 갤러리의 회장 마크 글림처(Marc Glimcher)는 이 플랫폼이 갤러리 작가들의 작품을 NFT로 소개하고 다양한

컬렉터를 이끄는 장일뿐 아니라, 갤러리로서 시장가격을 조절하는 역할을 할 것이라고 밝혔다.[32] 대부분 경매 형식으로 진행되는 NFT 시장에서 갤러리가 NFT의 1차 시장 가격을 제시하고 이를 유지하겠다는 의지다.

─────────── 2021년 5월 개최된 《아트바젤 홍콩》 OVR에는 갤러리 두 곳이 NFT 작품을 소개했다. PKM 갤러리는 국내 작가 코디 최가 1990년대 말 시작한 데이터베이스 페인팅 작업을 NFT로 민팅해 《아트바젤 홍콩》 OVR과 〈오픈씨〉에 출품했고, 2021년 7월 초 이를 캔버스에 인쇄한 작업과 원본 파일을 볼 수 있는 컴퓨터를 함께 전시했다. 홍콩 갤러리 오라-오라(Ora-Ora) 역시 펑 지안(Peng Jian)과 신디 응(Cindy Ng) 작가의 NFT 작품을 OVR에 소개하고 〈오픈씨〉에 연동했다.

─────────── 쾨닉 갤러리는 메타버스 플랫폼 〈디센트럴랜드〉에서 디지털 회화와 조각을 소개하는 전시를 개최했고, 〈오픈씨〉에서 NFT 출품작을 판매하는 경매를 개최했다. 2021년 8월 쾨닉 갤러리가 런칭한 〈미사.아트(misa.art)〉는 실물 작업과 디지털, NFT 작업을 다루는 온라인 1, 2차 시장 마켓플레이스다. 쾨닉 갤러리는 미술계에서 처음으로 시작한 NFT 마켓플레이스임을 강조하며, 오스트리아 작가 에르빈 부름(Erwin Wurm)의 작품을 처음으로 NFT화하여 판매했다.

─────────── 작가가 직접 NFT로 작품을 발표하고 마켓플레이스를 통해 판매하는 경우가 대부분이지만, 이처럼 갤러리들이 소속 작가의 디지털 작업을 NFT화하고 이를 온·오프라인 전시로 소개하는 사례가 앞으로 늘어날 것이다. 기술과 자본을 갖춘 갤러리들이 NFT 시장의 가능성과

새로운 컬렉터 층을 간과할 리 없기 때문이다.

메타버스로 향하는 NFT

NFT를 소장한 이들이 자신의 컬렉션을 소개하고 자랑하는
소위 '플렉스(flex)' 문화 역시 최근 유행이다. 유명인과
기업들은 최근 〈크립토펑크〉를 NFT로 구매하고, 이를
트위터 계정 프로필로 사용하면서 그들만의 문화를 만들어
가고 있다. 단순히 나열하는 방식에 만족하지 않는 이들은
메타버스 플랫폼에 전시공간을 만들어 전시를 기획하고
사람들을 초대한다. 21세기 부유층의 소유와 과시의 대상이
명품이나 부동산에서 NFT와 메타버스로 확장된 것이다.

비플의 〈매일〉을 구매한 메타코반이 운영하는
기업 메타퍼스는 메타버스 플랫폼 〈디센트럴랜드〉에서
가장 넓은 면적의 땅을 소유하고 있으며, 결국 이 공간을
활용하는 사업을 추진하고 있다. 일례로 아티스트와
건축가가 협업하여 2021년 11월 4일 메타버스에 문을
여는 '더 수크(The Souk)'는 〈매일〉의 영구 소장처가
될 예정이다.[33] 또한 같은 날 뉴욕 맨해튼에서 개최하는
드림버스(Dreamverse)라는 파티에서 〈매일〉을 대규모로
투사함으로써 공식적으로 처음 전시하고, NFT 컬렉션
150여 점을 함께 소개한다.

전문가들은 NFT 컬렉션의 미래를
메타버스에서 찾고, NFT화된 작품이 메타버스 시장을
주도하는 아이템이 될 것이라는 전망을 내놓는다. 이처럼
무언가를 구매하고 소장하는 이들은 자신의 컬렉션을
공유하고 향유하는 단계로 나아간다. 수많은
사용자와 구매자, 향유자가 몰릴 메타버스를

낙관적으로 전망하고 투자하는 자본의 움직임은 이미
시작되었다.

NFT의 가능성

블록체인 기술을 활용해 작품과 거래를 둘러싼 정보를
저장하고 공유하며 이를 조작할 수 없다는 장점 외에도
NFT의 가능성은 크다. 미술시장에서는 원작자의 권리를
중요하게 여겨왔다. 최초 작품 판매 이후에도 작품이 거래될
때마다 작가에게 수익의 일부를 지급하는 추급권(artist's
resale right/resale royalty right)은 일부 국가에서는
법적으로 보장되어 있으며, 국내에서도 추급권 도입에 관한
논의가 있다. NFT는 민팅할 때 재판매 로열티(resale
royalty) 비율을 설정할 수 있어 이후 거래될 때마다
원작자에게 거래 금액의 일정 비율이 지급되는 것이
일반적이다. 추급권과 비슷한 개념으로, 이 경우 원작자의
권리를 보호받을 수 있다.[34]
――――――― 한편 NFT는 고유한 코드값을 부여하고
원본성을 보장할 수 있다는 점에서 디지털 아트의 시장
진출 가능성을 크게 확대했다. 이를 통해 NFT 미술시장에
진입하는 작가와 작품, 컬렉터가 다각화되고 참여자가
늘어나며 새로운 시장의 지평을 넓히고 있다.
――――――― NFT에 적용된 기술은 디지털 작품의
원본성을 보증하는 수단이 되었다. 온라인 미술시장은 실물
작업을 온라인으로 거래하는 기존 형식을 유지하면서 점차
디지털 작업을 디지털로 거래하는 모양새를 갖출 것이다.
이에 힘입어 소수의 작가에 편중된 기존 미술시장에서
소외되었던 영상작업과 넷아트, 웹아트를 포함하는 기존

디지털 작품, 인지도 있는 작가가 제작한 디지털 작품, 완전히 새로운 영역의 창작자가 제작한 디지털 작품을 NFT화하여 판매하는 새로운 시장이 온라인 미술시장의 주요 영역을 차지할 것이다.

───────── 아울러 NFT의 특성을 활용한 새로운 형식의 작품도 등장하고 있다. 주요 경매 결과에서 소개한 팩과 매드 독 존스의 작품이 이후 변화하는 옵션을 포함한 것처럼, 외부 데이터를 활용해 해당 NFT에 변화를 줄 수 있는 다이내믹 NFT(Dynamic NFT)와 프로그래머블 NFT(Programmable NFT), AI NFT 등 변화하고 진화하는 NFT의 새로운 모델에 블록체인 업계와 미술계가 주목하고 있다. 작가들은 NFT의 특수성을 활용하여 작품의 형식과 구조, 새로운 옵션을 제시하며 디지털과 실물의 가치와 경계를 둘러싼 시장의 생태를 실험한다.

NFT의 한계와 논란

이처럼 NFT 마켓을 이끄는 주체들은 블록체인 기술에 기반을 둔 NFT가 기존 미술시장의 고질적인 문제를 해결할 수 있다는 점을 내세우지만, 문제점과 한계 역시 명확하다. 이를 둘러싼 한계와 논란을 저작권, 투자 열풍, 환경, 해킹 같은 주요 이슈로 분류해 살펴보겠다.

저작권 관련 이슈

트위터 아이디 '불탄 뱅크시(Burnt Banksy)' 팀이 뱅크시의 판화를 구매하여 스캔해 NFT화한 뒤 원작을 불태우는 과정을 유튜브에 생중계하는 사건이 있었다. 이들은 실물을 없애 NFT 작품의

가치를 높인 뒤 원작의 4배에 달하는 금액에 판매했다. 〈오픈씨〉에서는 NFT화된 장-미셸 바스키아(Jean-Michel Basquiat)의 작품을 구매하면 종이로 된 원작을 폐기할 수 있는 권한이 함께 제공되어 화제가 된 세일즈가 있었으나, 바스키아 재단이 문제를 제기하자 무산되었다.[35] 또한 명화를 실감 콘텐츠로 만드는 싱가포르 기반의 회사 글로벌 아트 뮤지엄(Global Art Museum)은 구스타프 클림트, 빈센트 반 고흐, 폴 세잔 등의 작품을 NFT화해 판매하려 했으나, 각 작품을 소장한 미술관들의 문제 제기로 중단하며 해프닝에 그쳤다. 이처럼 과거의 문화재나 실물 작업을 NFT화하는 사례가 늘고 있는데, 실물 작품과 NFT 사이의 저작권 문제를 둘러싼 논란의 소지가 여전히 크다.

──────────── 뿐만 아니라 디지털 아트를 NFT화하는 경우, NFT를 발행하는 창작자가 직접 제작한 작품이 맞는지 확인하는 절차도 매우 중요하다. 이 문제는 민팅부터 거래까지 대부분의 절차를 담당하는 마켓플레이스가 상당 부분 해결할 수 있다. 작품을 NFT로 민팅하는 자가 그 NFT의 적법한 권리자임을 증명하고 보증하는 과정을 의무화하고, 구매자에게 NFT의 저작권이 아닌 제한된 범위의 권리를 지녔음을 고지하는 등 마켓플레이스의 역할을 강화해야 한다.[36]

거품 논란: 컬렉터인가 투자자인가

앞서 비플의 〈매일〉을 구매한 메타코반은 블록체인 펀드사를 운용하고 있다. 또한, 트위터 CEO 잭 도시(Jack Dorsey)의 2006년 첫 번째 트윗이 NFT로 발행되자 이를 290만 달러(한화 약 34억 원)에 구매한 시나 에스타비(Sina

Estavi) 역시 블록체인 기업 브릿지 오라클(Bridge Oracle)의 대표다. 고가의 NFT 작품이나 컬렉터블을 구매하는 이들은 기존 컬렉터라기보다 대부분 암호화폐나 블록체인 기술 관련 전문가이며, NFT 작품을 구매하고 소장하여 작품의 가치를 높이고 향후 유망한 NFT 작품 구매를 위한 투자를 받기 위해 관련 펀드를 조성하는 등 기업 비전이나 사업을 위한 투자가 많은 것이 현실이다.

──────── 비플 역시 자신의 크리스티 낙찰 결과를 두고 "솔직히 거품"[37]이며, 자신의 작품을 구매하는 이들이 "컬렉터라기보다는 투자자"[38]라고 생각한다고 언급했다. 비플은 크리스티에서 받은 이더리움을 즉시 미국 달러로 환전해 약 5,500만 달러(한화 약 649억 원)를 계좌에 보관하고 있다고 밝혔는데, 그 역시 암호화폐의 가치가 여전히 불안정하다고 여겼던 것으로 보인다.

환경 이슈

NFT와 관련해서 윤리적인 문제도 제기된다. 블록체인을 운영하기 위해 네트워킹 된 컴퓨터는 막대한 양의 전기를 사용한다. 작가이자 엔지니어인 메모 악텐(Memo Akten)은 1이더리움을 거래할 때 필요한 전기 사용량이 유럽연합의 한 가구가 나흘 동안 사용하는 전기 사용량과 비슷하다고 계산했다.[39] 크리스티의 비플 경매로 배출된 탄소는 78,597kg으로, 13가구가 1년 동안 사용하는 전기 사용량에 맞먹는다.[40]

──────── 이에, 암호화폐의 고질적인 문제인 탄소 배출을 해결하기 위한 노력도 계속되고 있다. 주요 블록체인 관련 기업들은 NFT를 위한 대안적인

네트워크인 〈팜(Palm)〉을 런칭했고, 오염인자를 획기적으로 줄였다고 홍보하는 블록체인 플랫폼이 생겨나고 있다. NFT 시장을 주도하며 환경 오염의 주범으로 지목된 이더리움 역시 2022년 초 2.0으로 업그레이드하고 증명방식을 전환하여 에너지 사용량을 99% 이상 줄이겠다고 발표했다.

해킹 이슈: NFTheft

2021년 4월, 크리스티에서 약 780억 원에 낙찰된 비플의 〈매일〉과 관련한 NFT 절도 사건이 일어났다. 자신을 '아무개(Monsieur Personne)'라고 밝힌 한 해커는 비플이 이 작품의 두 번째 에디션을 발행한 것처럼 보이도록 비플의 월렛에서 '슬립민팅(sleepminting)'했고, 이를 다시 빼돌렸다.

―――――― 다소 복잡해 보이는 이 사건의 중심에 있는 슬립민팅은 원작자 몰래, 원작자가 새로운 버전을 민팅한 것처럼 보이도록 하는 해킹 방법으로, NFT 관련 새로운 이슈다. 이 프로젝트명은 'NFTheft', 즉 'NFT절도'[41]로, 최근 고가에 낙찰되어 주목 받은 NFT 작품을 슬립민팅함으로써 NFT가 보증한다고 알려진 '블록체인 기술을 통한 위변조 방지, 프로비넌스를 포함한 데이터 기록, 스마트계약'이 얼마나 취약한지 문제를 제기한다.[42, 43]

―――――― 'NFT의 뱅크시'를 자처한 이 해커는 "악의가 아니다. 어떤 기업은 NFT가 유일무이하고, 당신이 구매할 경우 당신에게만 귀속된다고 설득한다. 가장 비싼 NFT 작품을 이용하여 이러한 오해를 부술 것"이라고 선언했다.[44] 그는 NFTheft 프로젝트를 다시 진행하는 동시에 NFT를 제대로 민팅하고 진품인지 아닌지를 분류하는 가이드를

제작하겠다고 밝혔다.

──────── 블록체인 기술의 강점은 '실물' 미술시장의 고질적인 문제점으로 지적된 작품의 진위 여부를 보장할 수 있다는 점이다. 그러나 위 사례로 NFT 역시 개인 또는 일부 그룹에 의해 얼마든지 조작되어 진품처럼 위조되고 유통될 수 있다는 사실이 증명되었다. 이를 통해 NFT에 기반을 둔 작품과 거래를 둘러싼 법률, 기술, 창작자인 아티스트의 권리와 의무, 거래 당사자의 윤리와 책임 의식 등 다양한 문제를 환기할 수 있다.

시사점

NFT 미술시장이야말로 진정한 온라인 미술시장이 아닐까. 사실 NFT가 가져온 이슈 중 완전히 새로운 것은 없다. 다른 점이라면 디지털 작업이 온라인으로 거래될 수 있는 가능성, 내가 소장한 것으로 기록된 파일이 분산형 파일 시스템(Inter Planetary File System, IPFS) 어딘가에 저장되어 있을 거라는 믿음, 그렇게 소장하고 있더라도 전기와 인터넷 연결이 끊긴 동안에는 작품을 볼 수 없다는 사실 뿐이다.

──────── 누군가 암호화폐에 투자하고 작품을 NFT로 판매했다는 소식에 소외감과 박탈감을 느끼는 이들이 많다. 남들이 즐길 때 나만 동참하지 못하는 것 같은 감정을 뜻하는 FOMO(Fear of Missing Out)는 오랫동안 홍보와 마케팅 수단으로 활용되었다. 작품을 NFT화할지 결정하는 것은 1차적으로 작가의 몫이다. NFT 미술시장은 과열되어 있지만, 머지않아 거품이 가라앉고 정화될 것이다.

──────── 미디어나 디지털, 영상 작업을 비롯해 VR, 게임과 메타버스 같은 비물질적

디지털 작품을 기관이 아닌 개인 컬렉터가 소장하고 향유하는
새로운 시장을 NFT가 이끌어갈 것이다. NFT는 문제점도
많지만 가능성도 크기 때문이다.

온라인 미술시장의 한계와 가능성 ④

팬데믹 이후 미술계의 온라인 전시와 행사, 아트페어와
경매를 지켜본 관객이 온라인 프로그램에 거는 기대치는 점차
높아졌고, 이를 위해 행사를 운영하는 주체들은 예전보다
많은 비용과 시간을 온라인과 기술에 투자했다.

━━━━━━━ 기존 미술시장과 온라인 미술시장, 이후
NFT에 기반을 둔 미술시장이 경험하는 문제점은 사실상
비슷하다. 온라인 미술시장은 새로운 시장이라 보기 어렵고
NFT 기반의 미술시장 역시 역사가 오래된 비디오아트와
넷아트, 웹아트 등을 포함한 디지털 아트에 블록체인 기술을
적용해 가치를 높인 형태일 뿐이다. 작품의 진위 여부,
가격산정, 보존과 복원, 관련 법률 등 모든 문제를 해결해 줄
구원자 같은 블록체인 기술은 이미 NFT 이전에도 등장해서
일부 유명 플랫폼에서 사용되었다. 온라인은 한계도, 가능성도
분명하다.

온라인의 한계
온라인 피로도

온라인 버전의 아트페어에 참가한 수백여 개 갤러리의
OVR을 일일이 클릭해 작품을 둘러보는 일은 실제
아트페어를 방문해 행사장을 떠나면 끝나는 육체적 피로와

차원이 다르다. 24시간 온라인에 접속해 있다고 봐도 무방한 현대인에게 온라인 전시는 끝날 때까지 끝난 게 아니다. 한편 온라인에서 실시간으로 업데이트되는 방대한 정보 역시 피로감을 준다. 이미 언급했듯이 정보의 진위 여부와 옥석을 가릴 수 있는 디지털 문해력이 중요해졌다.

온라인은 평등한가

온라인은 평등한 매체처럼 보이지만, 사실은 그렇지 않다. 온라인 미술시장은 기존 미술시장보다 양극화가 더 심하게 나타난다. 이미 기울어진 운동장에서 온라인 전시와 세일즈, 홍보 등에 필요한 인력과 자본을 쥔 곳과 그렇지 않은 곳 사이의 경사는 더 가파르게 기울 수밖에 없다. 자본과 인력을 갖춘 대형 갤러리는 온라인 세일즈 담당자를 고용하고, 자체 OVR과 프로그램을 통해 온라인 세일즈에 집중하면서, OVR과 온라인 전시가 증가함에 따라 기대치가 높아진 관객을 공략한다.

──────── 이는 바로 앞에서 언급한 온라인 미술시장 관련 사업이 인수와 합병을 거듭하는 상황과도 맞물린다. 양극화와 불균형, 자본과 권력의 논리에서 상대적으로 약자인 중소형 갤러리들은 주요 온라인 아트마켓 플랫폼을 더 적극 활용할 것이고, 결국 주요 플랫폼과 대형 갤러리, 그리고 이들보다 몸집이 큰 경매사가 온라인 미술시장의 핵심 구도를 이룰 것이다.

온라인은 오프라인을 대체할 수 없다

코로나19로 일상이 무너진 미주와 유럽 지역에 비해 비교적 일상이 유지되고 있는 우리나라의

경우 국공립기관을 제외하고는 전시공간 대부분이 문을 열고 있다. 이전보다 관객은 줄었지만 사람들은 여전히 직접 작품을 보러 전시공간을 찾는다. 비용을 들여 VR과 AR 등 기술을 적용하더라도 실제로 작품을 감상하는 경험성은 따라갈 수 없다.

기술 결함과 환경 문제

기술 역시 결함이 있는 법. NFT 외에 암호화폐 거래소에서도 해킹이 빈번하게 발생한다. 아무리 분산하여 저장한다고 하더라도 데이터가 해킹되고 사라질 수 있다는 불안감이 크고[45], 불안을 해소하기 위해 사용하는 클라우드 사용량이 점차 늘어나면서 주요 국가와 심해에 자리 잡은 데이터 센터는 엄청난 양의 탄소를 배출하고 있다.

──────── 기존 미술계는 작품을 이동하는 과정에서 배출되는 탄소량을 저감하기 위해 노력 중이었다. 그러나 새롭게 등장한 NFT의 거래 과정에서 사용되는 전기량과 탄소 배출량 역시 심각한 문제다. 가상 자산의 원본성을 보장하고 거래를 분산 저장해 위조를 막기 위한 블록체인 기술은 반도체 수급 문제부터 환경문제까지 물리적 위해를 가하고 있다. 앞서 언급한 GCC는 이에 관한 문제를 제기했으며, 블록체인 네트워크 기업 역시 탄소 배출을 줄이기 위해 노력하고 있다.

그럼에도, 온라인의 가능성과 성과

접근성과 활용성

여러 문제점에도 불구하고 온라인의 장점은 분명하다. 언젠가 코로나19가 종식되어 여행이 자유로워지더라도 뉴욕이나

런던 같은 주요 미술 도시에 거주하지 않는 경우 시간과 돈을 들여 작품을 보는 데 부담을 느끼는 컬렉터에게 온라인은 중요한 접근 수단이 될 것이다.

──────── 전시공간에 작품을 전시하면서 작가가 작품에 참고한 다양한 자료(책, 매체, 글, 사진 등)와 그동안 축적한 아카이브를 함께 전시하는 경우도 있지만, 대규모 회고전이 아닌 경우 한 공간에서 방대한 자료를 모두 보여주기 어렵다. 이 때 온라인은 많은 자료를 한 번에 전시할 수 있는 공간으로 활용하기에 적절하다.

정보의 투명성

아울러 온라인 미술시장에서 가격과 정보를 공개하는 것은 관객을 컬렉터로 이끄는 중요한 수단이자 가치이다. 정보의 투명성이 그들의 접근성을 높인다는 것은 지난 몇 년간 온라인 미술시장의 경험을 통해 입증된 사실이다.

──────── 지금까지 공개되고 기록된 작품 가격은 대부분 2차 시장 가격인 경매 낙찰가였다. 온라인 아트마켓 플랫폼, 갤러리와 아트페어의 OVR에서 작가와 직접 일하는 갤러리가 제시하는 1차 시장 가격이 전면 공개된 것은 온라인 미술시장이 끌어낸 가장 큰 성과라 할만하다.

──────── 정보의 투명성과 공유 가능성은 가격이 형성된 이유와 근거를 관객 스스로 비교하고 리서치하게 하는 교육의 가능성을 열었으며, 관객이 컬렉터가 되고 구매를 결정하는 과정을 더 매끄럽게 만들고 적정 가격대를 유지하는 등 긍정적이고 혁신적인 결과를 끌어냈다.

온라인 미술시장의 과제

정보공유와 디지털 문해력

이처럼 온라인의 중요한 특징이자 장점은 정보를 공개하고
공유하는 기능이지만 반면 고민할 지점도 있다. 넘쳐나는
정보를 이해하고 활용하는 능력이자 디지털 관련
윤리의식까지 포괄하는 '디지털 문해력'은 온라인을 둘러싼
가장 중요한 이슈다.

──────── 미술계에서 잘못된 정보 또는 허위 정보와
관련해 가장 큰 문제는 작품의 분실 및 진위 여부다. 이를
해결하기 위해 미국과 유럽의 대표 미술관을 중심으로
작품의 프로비넌스를 연구하는 프로젝트가 진행되고
있으며, 주로 나치가 미술품 약탈과 도난을 자행했던
시기(1933~1945년)에 초점을 맞추고 있다.

──────── 특히 온라인의 유용한 정보와 잘못된
정보, 허위 정보를 가려내는 디지털 문해력은 현재와 미래
세대가 갖출 중요한 능력으로 대두되었다. 비플의 〈매일〉을
슬립민팅한 해커가 던진 '인터넷의 정보를 모두 믿어서는
안 된다.'[46]라는 메시지도 디지털 문해력의 중요성을
곱씹게 한다.

도난과 진위여부에 대한 대책

한편 미술시장을 중심으로 블록체인 기술을 활용하거나 도난
작품을 데이터베이스화해 작품 거래 전 이를 확인할 수 있게
하는 프로젝트도 진행되어 왔다. 앞서 '1. 기술과 환경을
둘러싼 변화'에서 살펴보았던 AI 기술로 작품의 진위여부를

판단하는 서비스 역시 이 같은 문제점을 일부 해소하는 데 기여하고 있다.

─────────── 한편 영국의 사립기관 미술품 분실 명부(The Art Loss Register, 이하 ALR)는 전 세계에서 도난, 분실, 약탈된 미술품과 고미술품을 데이터베이스화하는 곳으로, 70만 점 이상의 작품이 등록되어 있다. 주요 경매사와 아트페어는 출품작이 ALR에 등록되어 있는지 확인하며, ALR은 작품의 프로비넌스를 연구하는 동시에 사법당국과 국가기관의 수사에 협력하고, 원 소유주가 작품을 돌려받을 수 있도록 돕는다.

─────────── 이처럼 미술시장에서 거래되는 작품이 위작인지, 이른바 '장물'이라고 불리는 분실 및 도난 작품인지, '잘못된 정보'를 가늠하는 데 결정적인 증거가 되는 프로비넌스를 연구하고 제공하는 기관의 역할은 매우 중요하다. 특히 온라인으로 거래되는 작품은 직접 보지 않고 구매하는 경우가 많기에 작품의 진위 여부나 상태를 판매자의 설명에 기대 판단할 수밖에 없으므로 관련 대책이나 규제 역시 강화되어야 한다.

온라인 활용 전략과
온라인 미술시장 전망

온라인 활용 전략
협업과 연대를 통한 세일즈

데이비드 즈워너는 2020년 네 도시의 갤러리와 대표 작가의 작품을 한데 모아 소개하고 판매하는

〈플랫폼(Platform)〉 시리즈를 기획했다. 2021년 이 협업 프로젝트는 밀레니얼 세대 컬렉터를 겨냥한 단독 '플랫폼'으로 진화하여 매달 10여 곳의 갤러리가 작품 100점을 소개한다. 시장에 대한 기초적인 이해를 돕는 글과 인기 디자이너와의 인터뷰를 싣고 전자상거래 시스템을 구축한 데이비드 즈워너의 플랫폼은 갤러리 역할에서 아트마켓 플랫폼 역할까지 확장하며 더 젊은 작가층과 컬렉터층을 아우르겠다는 포부를 보인다.

─────── 대형 갤러리의 사례이기는 하지만, 코로나19 이후 갤러리와 아트페어가 연대하고 협력하여 상생하려는 움직임에 주목할 필요가 있다. 아울러, MZ세대 컬렉터 외에도 신규 컬렉터를 발굴하기 위해 기존 온라인 플랫폼 서비스를 활용하거나 협업 아트페어 등을 기획하여 자체 플랫폼을 운영하는 전략도 참고할만하다.

미디어와 교육기관 역할 ─────────

갤러리와 아트페어는 점차 홍보매체이자 미디어, 교육기관이 되고 있다. 앞으로는 홍보의 전략도 달라져야 할 것이다. 모든 콘텐츠는 소셜 미디어와 뉴스레터 형식의 짧은 글과 이미지, 영상이 수반되어야 한다. 온라인의 방대한 자료에 지친 관객에게 핵심 정보를 우선 보여주고, 여기에서 한 단계 더 깊은 정보를 원하는 관객에게 키워드와 읽을거리, 관련 링크를 제공하는 등 한 층의 '뎁스(depth)'를 더 부여하는 전략도 필요하다. 온라인을 통해 주도적 교육 콘텐츠를 제공하면서 대중성과 전문성 두 가지 요소를 모두 잡을 수 있는 방법을 모색해야 한다.

─────── 결국 갤러리와 아트페어가 교육 콘텐츠를

강화하는 추세는 아트마켓 플랫폼과 경매사의 매체 기능 및
교육 기능 강화 전략을 잇는 움직임이라고 볼 수 있다. 새로운
컬렉터를 발굴하고 기존 컬렉터를 지속적으로 설득하기 위해
온라인을 홍보와 교육매체로 활용하고, 새로운 컬렉터를 위한
온·오프라인 강의와 행사, 콘텐츠를 소개하는 다층적인 교육
전략이 필요하다.

콘텐츠와 자료 아카이빙

미술시장 주체는 체계적으로 갤러리와 작가, 작품을 둘러싼
다양한 층위의 자료와 기록을 아카이빙하고 이 중 주요
자료를 선별하여 국·영문 자료를 함께 준비해야 한다. 그뿐만
아니라 작가가 직접 자신의 작품과 관련 자료를 다방면으로
아카이빙하고, 컬렉터가 자신의 소장품 관련 정보와 자료를
체계적으로 정리하는 것도 중요하다.

─────── 앞서 언급한 가고시안, 데이비드 즈워너,
하우저 & 워스, 그리고 런던의 화이트큐브 갤러리(White
Cube Gallery)를 비롯한 국내외 대형 갤러리들은 자체 영상
제작과 출판에 집중하고 있다. 전문적인 텍스트를 펴내고
작가의 작품 제작 과정 등을 자세히 소개하는 프로그램을
선보이기도 한다.

─────── 텍스트 자료도 중요하지만, 작가나 기획자를
인터뷰한 영상과 전시를 촬영한 사진 등도 유용한 자료가
될 수 있다. 온라인에서는 오프라인보다 더 충실한 콘텐츠가
필요하다. 이러한 콘텐츠는 전시, 교육, 세일즈 등을 위한
자료, 또는 그 자체로 활용될 수 있다. 전시와 병행하여
온라인을 전시와 동일한 수준 혹은 보조 수단으로
사용하면서 갤러리의 콘텐츠를 일정 수준으로

유지하고 구축하려는 노력이 필요하다.

주요 플랫폼 활용

컬렉터나 관객의 접근성을 높이려는 갤러리라면 주요 아트마켓 플랫폼을 활용하는 것이 효율적이다. 주요 플랫폼들은 이미 전 세계의 고객을 확보하고 있기 때문에, 그들과 파트너십을 맺을 경우 새로운 컬렉터가 대거 방문하여 작품 판매까지 성사되는 경우가 적지 않기 때문이다. 유료 서비스와 판매 수수료가 부담스러운 걸림돌이 될 수도 있지만, 해외 시장 진출을 위해 이 같은 비용을 지원하는 정부나 지자체, 재단의 사업을 활용할 수도 있다.

──────── 갤러리들은 파트너십을 맺고자 하는 각 플랫폼의 특성과 전략, 서비스와 비용 등을 면밀하게 파악하고 갤러리의 정체성과 특성, 방향에 적합한 곳을 선택할 것을 추천한다. 플랫폼에 갤러리의 정보와 활동이 누적되어 결국 갤러리의 역사가 되기에, 중장기 방향을 설정하고 협업해야 하기 때문이다.

온라인 미술시장 전망과 방향

2020년 상반기는 오프라인을 그대로 온라인으로 옮기고 구현하는 데 급급했다면, 하반기에는 오프라인이 온라인을 대체할 수 없다는 것을 깨닫고 온라인을 어떻게 활용해야 할지 고민하는 시기였다. 코로나19의 기세가 꺾이고 종식되더라도 온·오프라인 하이브리드 방식은 계속될 것이다. 비록 한계가 존재하지만 가능성 또한 크기 때문이다.

──────── NFT를 비롯한 온라인 미술시장이 활성화되면서 향후 미술시장의 구도에도 크고 작은 변화가

예상된다.

──────────── 첫째, 컬렉터와 작가군에 큰 변화가 일어나고 있다. NFT를 구매하고 거래하는 이들 중에는 암호화폐에 투자해 이익을 본 대형 투자자가 많다. 이들을 보며 상대적 박탈감에 사로잡혀 있기보다 직접 NFT 작품을 민팅해 판매하고 암호화폐 거래소에 계좌를 개설해 NFT 시장에 투자하는 이들이 늘고 있다. 작품 판매 경험이 없거나 활로가 막혔던 작가들 역시 NFT 시장에 관심을 갖고 발 빠르게 작품을 민팅하여 거래하고 있다.

──────────── 둘째, 미술시장 전반에서 1, 2차 시장의 경계가 본격적으로 허물어질 것이다. 작가가 직접 경매사와 플랫폼과 협업하고 판매하는 직거래가 증가하고, NFT 제작 기술을 지원하는 갤러리와 협업하는 작가도 늘어날 것으로 전망한다. 이미 기존 NFT 플랫폼에서 성공을 거둔 작가를 대형 경매사에 소개하거나, 소속 갤러리가 아닌 기술에 발 빠르게 대처하는 다른 갤러리와 협업하는 작가의 사례도 있다.

──────────── 나아가 NFT로 인해 기존 시장의 경계가 점차 모호해질 것이다. 지금까지 1, 2차 시장은 서로의 경계를 지켜왔지만, 경매사들이 NFT 시장에 주목하기 시작하면서 갤러리를 거치지 않고 직접 작가를 발굴하여 경매에 작품을 출품하는 등, 경매사와 작가 간의 직거래 사례가 급증할 것으로 예상된다. 또한 페로탕 갤러리(Perrotin Gallery)는 2021년, 미술품 위탁 판매를 전문으로 하는 '페로탕 2차 시장(Perrotin Secondary Market)'이라는 프로젝트로 파리에 단독 공간을 준비하며 1차 시장을 넘어 2차 시장을 향하기 시작했다.

———————— 셋째, 미술시장의 주체들은 새로운 작품 판매 형식을 고민하게 되고, 컬렉터 정보를 소유한 이들이 시장의 중심에 서게 될 것이다. 애초부터 NFT는 경매 형식으로 거래되었기 때문에 2020년 우후죽순 늘어났던 갤러리와 아트페어의 OVR과는 다른 형식을 요구할 가능성이 크다. 이러한 상황에서 과열된 경매로 인해 예측 불가능해진 가격선을 통제하고 유지하기 위해 페이스 갤러리가 시도하는 NFT 정찰제 역시 의미가 있다.

———————— 온라인 경매 시스템에 최적화된 매체인 NFT는 해당 플랫폼이나 경매사에 회원으로 가입한 뒤 계좌를 만들어 구매하고, 이를 거래하는 절차를 거쳐야 한다. 앞으로 이 같은 플랫폼이나 앱을 중심으로 다양한 수준의 '회원 정보'를 수집하고, 이 정보를 장악한 이들이 블록체인 기술과 AI, 머신러닝 기술 등을 결합하여 맞춤 서비스를 제공하는 등 미술시장의 중심에 서게 될 것으로 보인다.

———————— 넷째, 결국 갤러리와 아트페어는 어느 때보다도 자신의 역할을 제고해야 할 시기가 되었다. 1차 시장의 주체였던, 작가와 직접적으로 협업해온 갤러리와 이들을 주축으로 운영된 아트페어는 기존 모델에서 벗어나 팝업 체제를 운영하고 매니지먼트 역할에 집중하는 등 모델을 달리하고 있다.

———————— 한편, 아트페어가 NFT를 둘러싼 현상을 간과할 리 없다. 이들은 온·오프라인을 모두 활용하는 방향으로 가면서 NFT를 다루는 갤러리를 소개하거나 NFT 특별전 등을 기획하는 등 온라인에서 OVR과 NFT를 함께 선보이는 시스템을 구축할 것이다. 이미 메타버스 공간과 미술관, 갤러리에서 NFT 전시가 다수 개최되었기에 참고할

사례가 많다.

──────── 마지막으로 시장 주체들의 협업과 경쟁 구도가 심화될 것이다. 시장이 항상 증명했듯, NFT 마켓플레이스와 작가 중 일부만 살아남을 것이며, 일부 마켓플레이스는 경매사가 인수합병할 것으로 예상한다. 아울러 유명 갤러리가 문을 닫거나 다른 갤러리와 합병하는 경우도 늘고 있다. 이처럼 작가와 플랫폼, 갤러리, 경매사가 협업하거나 경쟁하며 점차 복잡한 구도를 형성할 것으로 보인다.

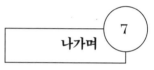

나가며 7

온라인으로 인한 피로감, 양극화와 불평등, 정보의 오류와 이를 검증하는 전략을 감수하고도 남을 만큼 온라인의 가능성은 크다. 정보를 공개하고 시공간을 넘어 공유할 수 있다는 점은 온라인의 가장 큰 장점이자 가능성이다. 작품 감상과 교육, 작품 판매와 작가 홍보, 전시 아카이빙을 위해서 온라인을 기존 오프라인의 연장선상에서 활용하는 움직임은 앞으로 더 커질 것이다.

──────── 그러나 아무리 뛰어난 기술을 적용하더라도 실제 작품을 감상하는 경험을 넘어설 수는 없기 때문에, 오프라인보다 온라인에 더 적합한 분야에 집중해야 한다. 온라인의 핵심은 콘텐츠이며, 온라인을 통해 무궁무진한 내용과 형식의 콘텐츠를 효율적으로 전달하고 공유할 수 있다. 작가를 비롯한 미술시장 주체들은 온라인의 장점을 활용하며 가능성을 모색해야 할 것이다.

———————— 더불어 협업과 지원 사례, 디지털 문해력 함양을 위한 윤리와 기술 활용 교육에 이르는 사례를 살펴보고, 이를 적용하려는 노력이 필요하다. 온라인은 오프라인을 대체할 수 없지만, 오프라인에서 부족하거나 불가능한 부분을 보조하고 주도할 잠재력이 크다. 미팅룸은 앞으로도 온라인을 둘러싼 시도와 한계, 가능성을 더 깊이 살펴보고 지속적으로 논의할 것이다.[47]

1 이 글은 (재)예술경영지원센터의 '2019년 프로젝트 비아(Project VIA)' 지정형 연구사업 지원을 통해 2020년 10월 발간된 결과보고서 『세계미술시장과 경매』에 수록된 글, 그리고 한국미술시장정보시스템 〈K-ARTMARKET〉 웹사이트에 '포스트 코로나 시대, 온라인으로 이동한 미술시장'이라는 주제로 2020년부터 2021년까지 연재한 글 다섯 편, 미팅룸이 경기문화재단의 GGC에 연재한 '언택트 시대의 미술' 시리즈를 바탕으로 작성되었다.

└ 이경민, 「IV. 온라인 미술 시장과 경매 – 2. 온라인 미술시장의 현황과 시도, 가능성」, 『세계미술시장과 경매』(예술경영지원센터, 2020.10.), 88-110. https://www.gokams.or.kr:442/05_know/data_view.aspx?Idx=1102&flag=0&page=1&txtKeyword=&ddlKeyfield=T (검색일: 2021.7.22.)

└ 이경민, '포스트 코로나 시대, 온라인으로 이동한 미술시장' 시리즈, 〈K-ARTMARKET〉

① 「갤러리와 아트페어의 온라인 움직임」, (2020.7.28.) https://www.k-artmarket.kr/member/board/Report_BoardView.do?boardId=BRD_ID0001369 (검색일: 2021.7.22.)

② 「주요 온라인 아트마켓 플랫폼」, (2020.9.30.) https://www.k-artmarket.kr/member/board/Report_BoardView.

do?boardId=BRD_ID0001460 (검색일: 2021.
7.22.)

③ 「주요 아트페어의 변화와 방향」, (2020.11.30.)
https://www.k-artmarket.kr/member/
board/Report_BoardView.do?boardId=BRD_
ID0001519 (검색일: 2021.7.22.)

④ 「기술과 환경을 둘러싼 움직임」, (2020.12.31.)
https://www.k-artmarket.kr/member/
board/Report_BoardView.do?boardId=BRD_
ID0001547 (검색일: 2021.7.22.)

⑤ 「NFT, 2021년 미술시장의 키워드로 부상하기까지 –
주요 이슈와 한계, 전망」, (2021.5.6.)
https://www.k-artmarket.kr/member/
board/Report_BoardView.do?boardId=BRD_
ID0001710 (검색일: 2021.7.22.)

└ 이경민, 「온라인으로 이동한 미술시장 – 온라인의
역설, 정보의 투명성과 디지털 리터러시」, GGC
(2020.12.8.)
https://ggc.ggcf.kr/p/5fcedbfef72baa7d0ff
558ce (검색일: 2021.7.22.)

2　‘1. 기술과 환경을 둘러싼 변화’는
〈K-ARTMARKET〉과 『세계미술시장과 경매』의
다음 글을 바탕으로 한다.
└ 이경민, 「기술과 환경을 둘러싼 움직임」,
〈K-ARTMARKET〉 (2020.12.31.)
└ 이경민, 앞의 보고서, 104-108.

3　Kaitlyn Irvine, "XR: VR, AR, MR – What's the

Difference?", Viget (October 31, 2017), https://www.viget.com/articles/xr-vr-ar-mr-whats-the-difference (검색일: 2021.7.24.)

4 이경민, 「동시대 미술의 지식을 생산하고 정보를 공유하는 온라인 플랫폼 – 그들은 무엇을, 어떻게, 왜 온라인에 공유하는가?」, 미팅룸, 『셰어 미1』 (스위밍꿀, 2019), 147–148.

5 『아트 뉴스페이퍼』는 코로나19 이후 XR 기술 지식을 보유한 아티스트나 패널이 이 기술을 활용하는 플랫폼과 앱, 프로젝트 등을 소개하고 이들의 의의와 기술의 혁신성 등을 살펴 별점으로 평가하는 '아트 뉴스페이퍼 XR 패널(Panel)'을 기획했다. https://www.theartnewspaper.com/the-art-newspaper-s-xr-panel (검색일: 2021.7.24.)

6 구글 클라우드의 유펑 G(Yufeng G)는 논문에서 머신러닝이 "질문에 답하기 위해 데이터를 사용하는 것"을 뜻한다고 정의했다. "Data Science, Machine Learning and Artificial Intelligence for Art", Sotheby's (July 1, 2018), https://medium.com/sothebys/data-science-machine-learning-and-artificial-intelligence-for-art-6c3bde6515dd (검색일: 2021.7.23.)

7 https://medium.com/sothebys/art-genius-1260726bfebd (검색일: 2021.7.23.)

8 〈아트넷〉이 발행하는 『인텔리전스 리포트』는 2020년 봄, 최근 미술시장에서 적용하는 AI 관련 기술을 분류했는데, 이 중 일부를 소개한다.

Tim Schneider, "Your A-to-Z Guide to A.I. in the Art Market", Artnet Intelligence Report (Spring 2020), 26-33. https://www.artnet.com/static/assets/intelligence-report-2020.pdf (검색일: 2021.7.24.)

9 Stefan Kobel, "Neue App auf dem Kunstmarkt: Limna will Sammlern auf die Sprünge helfen", Handelsblatt (September 9, 2021), https://www.handelsblatt.com/arts_und_style/kunstmarkt/limna-neue-app-auf-dem-kunstmarkt-limna-will-sammlern-auf-die-spruenge-helfen/27595912.html (검색일: 2021.9.30.)

10 Clare McAndrew, 「The Art Market 2019」, An Art Basel & UBS Report (March 2019), 296. https://d2u3kfwd92fzu7.cloudfront.net/The_Art_Market_2019-5.pdf (검색일: 2021.7.26.)

11 1차 시장(Primary Market)은 작가의 신작이나 처음 유통되는 작품을 거래하고, 2차 시장(Secondary Market)은 이미 거래가 일어난 작품을 다시 거래하는 시장이다. 갤러리와 경매사 모두 1, 2차 시장 거래에 관여하지만 1차 시장은 주로 갤러리가, 2차 시장은 주로 경매사가 주도하는 것으로 구분해왔다.

12 Clare McAndrew, 「The Art Market 2021」, An Art Basel & UBS Report (March 2021) https://www.artbasel.com/about/initiatives/theartmarket2021pdf (검색일: 2021.7.22.)

13 2020년 연평균 원/미국달러 매매기준율
 1,180.05원 적용. 한국은행 경제통계시스템(http://
 ecos.bok.or.kr/) '8.8.2.1 주요국통화의 대원화 환율
 통계자료' 참고.

14 엘레나 소볼레바, 이경민과의 인터뷰, 데이비드 즈워너
 뉴욕 사무실, (2019.8.28.)

15 Tim Schneider, "Is Everything We Know About
 Gallery E-Commerce Wrong? How David
 Zwirner and Gagosian's New Initiatives Break
 the Rules", Artnet News (July 9, 2018),
 https://news.artnet.com/market/zwirner-
 gagosianonline-viewing-rooms-1313270 (검색일:
 2021.7.22.)

16 Alexandra Wolfe, "Buying Art on the Internet",
 Departures (March 1, 2012), https://www.
 departures.com/art-culture/art-design/buying-
 art-internet (검색일: 2021.7.27.)

17 Melanie Gerlis, "Noah Horowitz: 'Digital is
 here to stay'", Financial Times (June 12, 2021),
 https://www.ft.com/content/9152ebd0-8e6e-
 4def-9d73-ff6ea4ae48f6 (검색일: 2021.7.27.)

18 미국 댈러스에 본사를 둔 헤리티지 옥션은 1976년 희귀
 주화(동전)를 전문적으로 다루는 경매사로 출발했다.
 1996년부터 웹사이트를 통해 거래하고 1999년부터
 온라인 비딩을 시작한 첫 경매사로 꼽히는데, 2001년
 만화책, 2000년대 중반 음악, 연예, 영화 산업
 관련 수집품을, 2010년부터 보석과 가방 등을

다루기 시작했고, 2013년부터 근현대 미술품 경매를
시작해 전통적인 미술작품 경매사는 아니지만, 미술작품
외에 수집품(collectable, memorabilia)의 거래를
포함하는 온라인 경매의 경우 헤리티지가 소더비와
크리스티의 낙찰총액을 뛰어넘기도 한다.

[19] Dan Kelly, Gauthier Zuppinger, 「NFT Quarterly Report Q2 2021」, NonFungible (2021), https://nonfungible.com/subscribe/nft-report-q2-2021 (검색일: 2021.7.30.)

[20] 주요 보고서들은 향후 조사 방법론 변화와 환율 변동 등을 이유로 기존 발표 결과를 바꾸는 경우가 많기에, 이 수치 역시 이후 변동될 수 있다는 점을 밝힌다.

[21] https://onlineonly.christies.com/s/beeple-first-5000-days/beeple-b-1981-1/112924 (검색일: 2021.7.27.)

[22] https://www.christies.com/presscenter/pdf/9971/Joint%20Press%20Release%20-%20Metapurse%20__%20Christies%20%282%29_9971_1.pdf (검색일: 2021.7.27.)

[23] https://niftygateway.com/collections/paksothebysauction (검색일: 2021.7.27.)

[24] https://www.phillips.com/detail/mad-dog-jones/NY090121/1 (검색일: 2021.7.27.)

[25] 이경민, 앞의 책, 129–137.

[26] https://www.sothebys.com/en/buy/auction/2021/natively-digital-a-curated-nft-sale-2/quantum (검색일: 2021.7.23.)

27 Michael Connor, "Another New World",
 Rhizome (March 3, 2021),
 https://rhizome.org/editorial/2021/mar/03/
 another-new-world (검색일: 2021.7.23.)
 2014년 라이좀의 〈세븐 온 세븐〉 컨퍼런스 중 케빈
 맥코이와 애닐 대쉬의 프로그램은 비메오에서 볼 수 있다.
 https://vimeo.com/96131398 (검색일: 2021.
 7.22.)

28 〈레어 페페〉의 전신인 '개구리 페페(Pepe the
 Frog)'는 2005년 출간된 만화책『보이즈
 클럽(Boy's Club)』에 등장한 의인화된 개구리
 캐릭터로, 2010년대부터 텀블러 같은 플랫폼에서
 밈(meme)으로 큰 인기를 모았다. 2016년 10월
 블록체인 플랫폼 〈카운터파티(Counterparty)〉에서
 페페가 등장하는 이미지가 '레어 페페'라는 가상자산으로
 발행되어 거래되기 시작했고, 2017년 3월 이더리움
 네트워크에서도 거래되기 시작했다.

29 밴쿠버 기업 액시엄 젠(Axiom Zen)이 2017년 10월
 출시한 〈크립토키티〉는 플레이어가 가상 고양이를
 입양하고 교배해 거래할 수 있는 블록체인 기반 게임이다.
 가상자산인 〈크립토키티〉는 블록체인에 기록되는
 아이템이기에 복제나 위조될 수 없는 영원한 자산의
 기능을 띠고, 희귀종 고양이가 고가에 거래되며 출시 당시
 이더리움 블록체인이 마비될 정도로 큰 인기를 얻었다.
 이후 NFT 게임 아이템 개발에 영향을 주었다.

30 Andrew Steinwold, "The History
 of Non-Fungible Tokens (NFTs)",

(October 7, 2019), https://medium.com/@
Andrew.Steinwold/the-history-of-non-fungible-
tokens-nfts-f362ca57ae10 (검색일: 2021.7.23.)

31 https://www.chaosoahchaos.com/1 (검색일:
2021.7.28.)

32 James Tarmy, "A Mega Gallery Is Ramping
Up Its NFTs, Even as the Market Stalls",
Bloomberg (July 2, 2021),
https://www.bloomberg.com/news/
articles/2021-07-02/pace-gallery-is-ramping-
up-digital-art-even-as-nft-market-stalls (검색일:
2021.7.28.)

33 Apoorva Mittal, "Metaverse riding on NFT
boom, says owner of $69 million digital
artwork", The Economic Times (September
14, 2021), https://economictimes.indiatimes.
com/tech/technology/metaverse-riding-on-nft-
boom-says-owner-of-69-million-digital-artwork/
articleshow/86183207.cms (검색일: 2021.9.15.)

34 추급권은 구매자와 판매중개자에게는 부담이 될 수 있고
국내에서 도입을 논의하는 단계에서, 이와 비슷한 거래
구조가 NFT에 먼저 적용되는 상황이 됨으로써 시장에
혼란을 줄 수 있다는 우려도 있다.

35 Anny Shaw, "Basquiat NFT withdrawn from
auction after artist's estate intervenes", The
Art Newspaper (April 28, 2021), https://www.
theartnewspaper.com/news/basquiat-nft-

withdrawn-from-auction-after-artist-s-estate-intervenes (검색일: 2021.7.28.)

[36] 캐슬린 김, 「NFT 산업과 저작권」, 『C Story (Vol. 28)』 (2021년 7월), 11.

[37] Ros Krasny, "Prices in a 'Bubble,' Beeple Says After His $69 Million NFT Sale", Bloomberg (March 22, 2021), https://www.bloomberg.com/news/articles/2021-03-21/prices-in-a-bubble-beeple-says-after-his-69-million-nft-sale (검색일: 2021.8.3.)

[38] Kyle Chayka, "How Beeple Crashed the Art World", The New Yorker (March 22, 2021), https://www.newyorker.com/tech/annals-of-technology/how-beeple-crashed-the-art-world (검색일: 2021.7.29.)

[39] 같은 글.

[40] Anny Shaw, "NFT breakthrough: Ethereum co-founder Joe Lubin creates 99% energy efficient blockchain — and Damien Hirst is its first artist", The Art Newspaper (March 30, 2021), https://www.theartnewspaper.com/news/nft-breakthrough-ethereum-co-founder-joe-lubin-creates-energy-efficient-blockchain-and-damien-hirst-is-its-first-artist (검색일: 2021.7.31.)

[41] https://twitter.com/NFTheft (검색일: 2021.7.20.)

[42] Kilroy, "The $69 Million NFT Art

Thief", <u>Nifty News</u> (April 19, 2021), https://
www.niftynftnews.com/blog/nft-heist (검색일:
2021.7.23.)

43 Tim Schneider, "'This Was a \$69 Million
Marketing Stunt': Why Crypto Purists Say
Beeple's Mega-Millions NFT Isn't Actually
an NFT at All", <u>Artnet News</u> (March 18, 2021),
https://news.artnet.com/market/beeple-
everydays-controversy-nft-or-not-1952124
(검색일: 2021.7.25.)

44 Monsieur Personne, "A New \$69 Million NFT
Was Sleepminted", (April 4, 2021), https://
nftheft.com (검색일: 2021.4.20., 2021년 8월 현재
이 사이트에 연결할 수 없다고 되어 있다.)

45 이 책의 5장, 지가은의 「아카이브와 재난」과 연결된다.

46 Christine Kim, Sebastian Sinclair, "The Art
of the Prank: How a Hacker Tried to Fake
the World's Most Expensive NFT", <u>CoinDesk</u>
(April 28, 2021), https://www.coindesk.com/
markets/2021/04/27/the-art-of-the-prank-
how-a-hacker-tried-to-fake-the-worlds-most-
expensive-nft (검색일: 2021.8.30.)

47 이경민, 「온라인으로 이동한 미술시장 – 온라인의 역설,
정보의 투명성과 디지털 리터러시」, GGC (2020.12.8.)
https://ggc.ggcf.kr/p/5fcedbfef72baa7d0
ff558ce (검색일: 2021.7.22.)

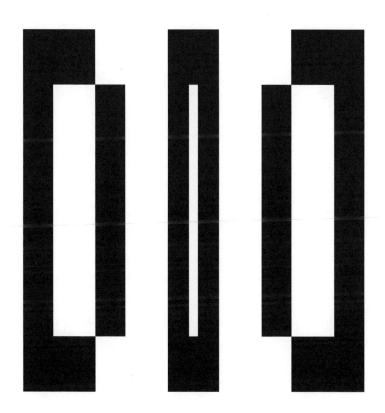

황정인

미술이론과 문화산업을 공부하고, 사비나미술관과 프로젝트 스페이스 사루비아다방 큐레이터로 재직했다. 현재 독립 큐레이터이자 미팅룸의 총괄 디렉터를 맡고 있으며, 퓰라벨피아와 서울을 오가며 활동 중이다.

기관 큐레이터와 독립 큐레이터로서의 경험을 쌓으면서, 동료 기획자, 연구자들과 함께 서로의 지식을 나누고 공유해야 할 필요성을 느껴 미팅룸을 시작했다. 이를 통해 작품 창작과 전시 기획을 둘러싼 미술계 전문 분야에 관한 교육, 연구, 출판, 전시 등의 프로그램을 기획, 운영하고 있다. 미국 현지에서는 다국적 콘텐츠 크리에이션 에이전시 컬처플리퍼의 아트 프로젝트 그룹 팀장으로서 언어 전문가들과 함께 국내외 문화예술기관 콘텐츠의 해외 현지화 사업을 돕고 있다.

문화예술기관의 디지털화 전략과 데이터베이스 구축 및 온라인 플랫폼 설계와 운영에 관심이 많으며, 지식 정보를 매개로 다양한 네트워크를 형성, 유지하는 방법을 고민 중이다.

UN이 발표한 SDGs 중 4번째 주요 목표로 설정된 '양질의
교육(quality education)'은 모두를 위한 양질의 교육이
공평하게 보장되고, 평생 학습의 기회가 제공되어야 함을
의미한다.

———————— 세계의 주요 문화예술기관들은 지속 가능한
미래를 꿈꾸며, 이러한 UN의 목표에 따라 교육은 물론 주요
행사의 주제 설정 단계에서부터 전문가 채용과 인력 운용,
국제학술행사, 워크숍 등의 프로그램 기획에 이르기까지
국제사회 흐름에 부응하기 위해 세심한 노력을 아끼지 않고
있다.

———————— 하지만 코로나19로 인해 국제사회 전체가
위기 상황에 직면하면서, 그 피해가 급격하게 증가한 2020년
4월 말에는 약 170여 개국의 교육기관이 등교를 금지했다.
이에 따라 전 세계적으로 약 15억 명 이상의 학생들이 영향을
받았으며[1], 문화예술기관에서 준비한 각종 프로그램도 모두
취소되거나 무기한 연기되었다.

———————— UNESCO는 이러한 위기 상황을 국제 관계
공조 아래 극복하고자 2021년 3월 세계 교육 연합(The
Global Education Coalition)[2]을 발족하여 '배움은
멈추지 않는다(#Learning NeverStops)'는 구호 아래,
교육 관련 최신 정보와 대응책을 발 빠르게 공유하면서 세계
각국의 교육계 복구 업무를 추진하고 있다. 세계 교육
연합은 175개 UN 회원국의 교육부 전문가와 학계,
민간단체에 이르기까지 다양한 주체들로 구성되어

있으며, 코로나19로 인한 교육 위기를 극복하기 위해
노력하고 있다.

─────── 다행히 한국은 정부의 방역지침 아래, 개인
위생 관리를 철저히 지켜 다른 국가들에 비해 일상생활이
비교적 가능한 상황이며, 문화예술계의 활동이 점차 복구되고
있다. 그러나 이와 같은 위기 속에 미술계 내부에서는 온라인
콘텐츠 개발의 시급함을 인식하고, 전시, 교육, 연구 영역에서
온라인 콘텐츠 개발 방안을 긴급하게 강구하고 있다.

─────── 특히 미술관 홈페이지는 전시장의 개방
자체가 어려운 상황에서 관객과의 유일한 소통 창구가 되고
있다. 그렇다면 온라인에서 미술관과 소통할 수 있는 가장
기본적인 문화예술 콘텐츠는 무엇이며, 그것을 위한 최소한의
전제조건은 무엇인가? 미술 교육과 온라인 환경, 이 두 가지
키워드를 중심으로 논의해 보고자 한다.[3]

온라인 플랫폼으로의 이행 (1)

미술은 단순한 미적 감상의 대상을 넘어, 이미지를 매개로 한
사고 과정을 통해 지적 호기심을 충족시킬 수 있는 배움의
대상이 된 지 오래다. 더욱이 최근 우리는 온라인 플랫폼을
기반으로 디지털 환경에서 생활하고 있기 때문에, 미술 역시
더 나아가 TV, 휴대폰, 컴퓨터 모니터 등 웹과 연결된 모든
환경에서 시공간의 물리적 제약 없이 감상하고 배울 수
있는 문화 콘텐츠가 되었다. 물리적 실체로 존재하던 작품에
과학, 인문, 미학적 분석과 다양한 관점의 해설이 가미되면서
이미지와 영상, 텍스트와 소리를 통한 작품 감상과 더불어

배움을 전하는 또 하나의 매체로 변모를 거듭하고 있다.

─────── 앞서 출간된 미팅룸의 공저 『셰어 미1』⁴의
제2-2장, '세상과 공유하고, 배움으로 연결되기 – 온라인 미술
정보 데이터베이스 구축과 교육 서비스로 실천하는 미술의
공공성'에서는 다양한 문화예술 활동이 지식과 정보의 형태로
존재하면서 벌어지는 새로운 교육 콘텐츠와 교육 방식의
등장에 관해 다룬다. 또한 생산자 중심의 지식 정보 구축에서
사용자 중심의 온라인 인터페이스를 개발하고, 소장품 및
아카이브의 데이터베이스를 활용, 재생산하는 과정으로
나아가는 것은 미술이 사회와 연결되는 또 하나의 방식임을
강조한다.

─────── 공교롭게도 2020년 코로나19로 인한
세계 각국의 교육기관이 비대면 방식의 교육 활동으로
전환되면서, 이러한 온라인 플랫폼을 통한 감상과 교육의
중요성은 그 어느 때보다 급부상했다. 문화예술기관, 특히
미술관의 경우에는 필수 요소가 되었다. 일반적으로 기관에서
벌어지는 다양한 활동을 기록하여 축적하거나 관객과
소통하고 홍보하기 위한 채널로 온라인 플랫폼을 개설하고
유지해왔다면, 이제 온라인 플랫폼은 적극적으로 콘텐츠를
만들고 배급함으로써 기관의 운영과 유지를 담당해야만 한다.

─────── 물론 미술관이라는 거대한 몸집이 수행하는
모든 업무를 온라인으로 옮기는 것은 사실상 불가능하다.
미술관에서 작품을 직접 마주했을 때 느낄 수 있는 현장감,
작품과 작품 사이의 배치와 동선을 따라 전해지는 공감각적
경험, 시선을 이동하며 마주치는 우연의 즐거움, 관객이
작품과 한 공간에 존재하며 몸의 감각을 매개로
느끼는 섬세한 감동의 순간, 미술관 건축과

주변 지역의 유기적 관계에서 흘러나오는 문화적 정서는
물론, 소장품과 자료가 현존하는 실체이자 공익적 장소로서
미술관의 의미는 여전히 유효하다.

─────────── 하지만 미술관의 역할과 기능을 온라인
환경에서 수행한다면 어떨까? 단순히 미술관 활동을
온라인에 옮겨놓은 형태의 플랫폼이 아니라, 온라인
환경에서만 가능한 콘텐츠를 기획, 생성한다면 과연 미술관은
무엇을 할 수 있을까? 그렇다면 교육은 과연 어떠한 내용과
방식을 취해야 하며, 관객은 이를 통해 어떤 경험을 하게
될 것인가?

교육 콘텐츠 공유과 배포를 통한 공공의 가치 실현

2

전작 『셰어 미1』에서는 아트 아카이브와 소장품
데이터베이스, 전시 콘텐츠 등 공공기관 및 문화예술기관의
주요 활동과 연계한 교육 콘텐츠가 어떻게 생성되어 소비,
순환하는지에 초점을 맞췄다. 이를 위해 일상 속에서
수동적인 감상의 대상으로만 머무르던 공공미술이 다양한
관객층을 겨냥한 교육 프로그램과 연계하여, 적극적인 감상의
대상이자 비판적, 창의적 사고를 개발할 수 있는 매개체로
전환된 사례들[5]을 살펴보았다.

─────────── 이어서 공공기관이 소장한 작품과 기록
자료가 디지털 미디어 환경에서 교육 서비스를 통해
시민들에게 제공되고, 이들의 능동적인 참여로 아카이브에
다시 환원되면서 공공의 의미를 획득한 사례들[6]과, 수용자

중심의 맞춤형 학습 자료를 온라인 아카이브를 통해
체계적으로 배포·관리하고 소셜 미디어를 활용해 다양한
시청각 자료를 공유하는 등 교육기관으로서의 면모를
적극적으로 보여주는 사례[7]도 함께 살펴보았다.
─────── 이 사례들의 공통점은 각 기관에서 수행하는
전시, 아카이빙 프로젝트의 콘텐츠를 교육 목적으로
사용할 수 있도록 가공하여, 기관의 홈페이지 자료실이나
소셜 미디어를 통해 유·무료로 배포한다는 점이다. 이들은
일반 관객에서부터 아이가 있는 가정의 부모, 학교의 교사,
학생에 이르기까지 다양한 지도자와 학습자 간의 맞춤형
교육 가이드를 제공하여, 다음 세대를 위한 지식과 정보를
전달함으로써 공공의 가치를 실현한다.
─────── 실제로 코로나19로 인해 수많은 교육기관이
문을 닫았을 때, 이렇게 온라인으로 공유·배포한 교육
콘텐츠는 교사와 학부모가 비교적 쉽게 활용할 수 있는
대안적 교육 자료로 급부상했고, 문화예술기관의 교육적
기능이 지닌 중요성은 그 어느 때보다 두드러졌다.

교육 전문 온라인 플랫폼의 등장과 문화예술기관의 협업

3

코로나19로 모든 교육기관이 비대면 방식의 교육 체제로
전환하면서 국내는 물론 해외에서도 다양한 교육 방식을
모색하는 움직임이 활발하다. 사실 비대면 교육 시스템은
팬데믹 상황 이전부터 세계 각국에서 다양한 목적의
원격학습(distance learning) 형태로 시행되어

온 교육 방식이다. 더욱이 2012년에는 대규모 사용자를
대상으로 하는 온라인 공개 수업(Massive Open Online
Course, 이하 MOOC)[8]의 시대가 본격적으로 열리며, 전
세계 대학과 문화예술기관의 강의를 유·무료로 자유롭게
수강할 수 있는 플랫폼이 대거 등장했다.[9]
───────── 자연스럽게 문화예술계 교육 프로그램
개발도 박차를 가했다. 팬데믹 상황과 관계없이 이미 해외의
주요 문화예술기관은 기존에 전시 연계 행사로만 다루었던
교육 프로그램에서 한 걸음 더 나아가, 교육 콘텐츠를
전문적으로 배급하는 온라인 플랫폼을 만들어 대안적 의미의
미술교육기관이자 평생교육기관으로서의 역할을 수행하고
있다.

뉴욕현대미술관의 온라인 공개 수업

〈코세라(Coursera)〉[10]는 2012년 설립된 세계 최대의
온라인 공개 수업 플랫폼으로 MOOC 산업 부흥을 이끈
1세대 기업 중 하나다. 이곳은 초창기 컴퓨터 과학 분야
강의를 시작으로 운영되었으며, 현재는 세계 200여 개
이상의 대학 및 기업과의 협업 아래 외국어, 창업, 경영,
데이터 과학, 예술, 디자인, 인문학 등 다양한 분야의 강의를
제공하고 있다.
───────── MoMA[11]는 2012년부터 〈코세라〉의 MoMA
전용 웹페이지[12]를 통해 현대미술과 디자인 특화 과정과
장르 및 주제별 강좌를 제공하고 있다.[13] 주제별 강좌에는
'스튜디오를 통해 보는 전후추상회화', '미술과 개념을 통한
주제별 학습 지도', '학교 강의를 위한 미술관 교육 전략',
'사진으로 세상 보기', '예술과 연계하기 위한 참여형 전략'

등이 있다.

─────────── 각 강좌는 짧게는 4주, 길게는 7개월의
과정으로 수강할 수 있으며, 교육, 영상, 건축 및 디자인,
사진, 드로잉 및 프린트, 미디어 및 퍼포먼스 등 MoMA의
6개 분과에서 근무하는 14명의 전문가가 강의한다. 모든
강좌는 미술관의 소장품과 작가 연구 데이터베이스, 미술관
전문 인력과 네트워킹 시스템을 기반으로 체계적으로
진행된다. 강의는 기본적으로 무료 제공되며, 일정한 비용을
지급하면 과제와 테스트, 강사 피드백이 제공되는 수료증
이수 과정으로 수강할 수 있다. 또한, 수강료를 내기 어려운
사람들을 위한 재정 지원 프로그램도 마련되어 있다.

현재 MoMA 외에도 미국 자연사 박물관(American
Museum of Natural History)[14], 샌프란시스코 과학관
(Exploratorium)[15] 등이 〈코세라〉의 온라인 공개 수업에
참여하고 있으며, 예술 및 인문학 분야에만 338개의 강좌가
개설되어 있다. 미술 외에도 인문학, 철학, 문학, 영화,
음악 등 장르별로 다양한 강좌를 만나볼 수 있으며, 보다
세부적으로는 작곡, 사운드 디자인, 애니메이션, 창의적
글쓰기, 아트 비즈니스, 음악 이론, 음악 프로덕션, 재즈
등의 예술 전문 과정이 준비되어 있다. 학생과 교육자를
위한 강의도 있지만, 기업형 교육 과정(Coursera for
Business)[16]을 따로 제공하여, 해당 기관 직원들이
재직 중에도 리더십과 전문성, 교양을 지속적으로 쌓을 수
있도록 돕는다.

스미스소니언 협회 소속 미술관 및
박물관의 온라인 공개 수업

〈에덱스(edX)〉[17]는 하버드 대학과 MIT가 설립한 온라인 공개 수업 플랫폼으로, 앞서 소개한 〈코세라〉와 함께 1세대 MOOC 산업 부흥을 이끈 비영리 기업이다. 2020년 7월 말 집계에 따르면, 〈에덱스〉에는 전 세계 196개국 6천 명 이상의 전문 강사진이 3천 개 이상의 온라인 코스를 운영 중이며 수강생은 약 3천 3백만 명에 이른다.

──────── 스미스소니언 협회(Smithsonian Institution, 이하 스미스소니언)[18]는 이 〈에덱스〉와 협업하여 〈스미스소니언 엑스(Smithsonian X)〉[19]라는 이름의 전용 웹페이지를 개설하여 16개의 주제별 수업을 제공한다. 세계 최대의 박물관 및 복합연구단지인 스미스소니언의 규모에 걸맞게, 환경, 기후변화, 교육, 역사, 철학, 기술, 대중문화, 디자인 등으로 강의 주제가 광범위하다.

워싱턴 국립 미술관의 온라인 공개 수업

스미스소니언 소속 미술관 중 하나인 워싱턴 국립 미술관(National Gallery of Art)[20]은 워싱턴 DC 지역 학교 교사들의 교습법 개발을 위해 예술을 통한 비판적 사고 교육법(Teaching Critical Thinking through Art with the National Gallery of Art)[21] 강좌를 개설했다. 그리고 미술관의 자체 프로그램으로 개설된 '아트 어라운드 더 코너(Art Around the Corner)'[22]와 연결하여, 아이들이 예술 작품을 통해 비판적 사고력을 기를 수 있도록 교사들의 심층 지도를 돕는 5개의 온라인 강좌를 열었다.

──────── '예술을 통한 비판적 사고 교육법'은 학생들의

학년, 과목, 교육적 배경, 미술관 방문 여부에 상관없이 교사가 작품을 통해 언제 어디서나 사고력 교육을 진행할 수 있도록 도움을 주는 강좌로, 하버드 교육대학원의 프로젝트 제로(Project Zero)[23]가 개발한 예술적 사고(Artful Thinking)[24] 교육학 방법론을 접목하여 개설되었다. 강좌는 20여 개의 시청각 자료와 학생과의 쌍방형 교육법에 대한 상세한 설명으로 구성되며, 효과적인 학습을 위해 고해상도의 작품 이미지가 함께 제공된다.

——————— 여기서 '예술적 사고'란, 학생들이 미술과 교과목 전반에 걸쳐 사고력을 개발할 수 있도록 돕는 프로그램을 말하며, 정규 교과 과정에 시각예술과 음악을 정기적으로 사용하도록 하여 학생들이 직접 작품을 만들기보다 대상을 경험하고 감상함으로써 예술적인 사고력을 기르는데 초점을 맞추고 있다. 이러한 예술적 사고는 크게 두 가지 광범위한 목표를 갖고 출발하는데, 첫 번째는 교사들이 예술 작품과 커리큘럼 주제 사이에 풍부한 연결을 만들 수 있게 돕는 것, 두 번째는 교사들이 학생들의 사고 성향을 발전시키는 힘으로서 예술을 활용하도록 하는 것이다.

스미스소니언 소속 기관들의 공동기획 온라인 공개 수업

〈스미스소니언 엑스〉는 단일 기관에서 제공하는 온라인 공개 수업 외에도, 스미스소니언 소속 박물관, 미술관이 공동기획으로 협력하여 기관의 소장품을 수업 자료로 한 강좌를 제공한다. 스미스소니언 소속 국립 흑인 역사 문화 박물관(National Museum of

African American History and Culture), 국립 미국사 박물관(National Museum of American History), 국립 초상화 미술관(National Portrait Gallery), 스미스소니언 미술관(Smithsonian American Art Museum)의 소장품을 활용한 '박물관 소장품과 학제 간의 교육법(Interdisciplinary Teaching with Museum Objects)'[25] 강좌가 그 주인공이다.

─────── 총 14주로 구성된 이 강좌는 학교 교사와 같은 교육계 종사자가 주 대상이며, 소장품이 지닌 예술적 특징과 주제, 내용이 학생들의 사고력 향상에 어떻게 도움이 될 수 있는지 강조하는 내용으로 매우 알차게 구성되어 있다. 각 강좌는 온라인 혹은 교실에서 교사와 학생이 함께 참여할 수 있도록 설계되어 있으며, 이를 위해 각 기관의 교육, 디지털 미디어, 전시, 지역 프로그램 등 부서별 전문가들이 소장품 정보를 공유하면서 긴밀하게 협업한다.

─────── 강의에 참여하는 교육자들은 스미스소니언에서 별도로 운영하는 교육 전용 온라인 플랫폼인 〈스미스소니언 러닝 랩(Smithsonian Learning Lab)〉을 활용하여 직접 디지털 자료 컬렉션을 큐레이션하고, 동료 교사들 간의 네트워크를 통해 수업 아이디어를 적극 공유하는 방법도 함께 배우게 된다.

─────── 스미스소니언과 협업한 〈에덱스〉 역시 〈코세라〉와 마찬가지로 단기 혹은 중장기적으로 학습자가 본인의 자기계발을 위해 필요한 최소한의 교육내용을 자발적으로 학습할 수 있도록 제공하며, 기본적으로 제공되는 무료 강의 외에 유료 학습을 통한 수료증 발급제도를 함께 운용한다.

비영리 단체의 온라인 공개 수업

〈칸 아카데미〉의 미술 교육 프로그램

온라인 공개 수업 플랫폼 중에는 〈코세라〉나 〈에덱스〉처럼 미술관, 박물관의 전용 웹페이지를 부여하지 않고도, 다양한 문화예술기관과 파트너십 관계를 유지하면서 온라인 공개 수업을 운영하는 비영리 단체도 있다. 그 중 가장 대표적인 〈칸 아카데미(Khan Academy)〉[26]는 교육자인 살만 칸(Salman Khan)이 2008년 설립한 비영리 온라인 교육 플랫폼으로 〈코세라〉, 〈에덱스〉와 더불어 MOOC 1세대를 대표하는 기관이다.

――――――― 〈칸 아카데미〉는 수학(미취학 아동부터 대학생까지 단계별 강의 제공), 영어(미취학 아동부터 중학생까지 단계별 강의 제공), 과학, 컴퓨터, 경제, 예술, 인문학, 생활지식, 대학입학시험 준비에 이르는 과목을 주로 다룬다. 특히 〈칸 아카데미〉의 미술사 디렉터리[27]에서는 선사시대에서 현대에 이르는 미술의 역사뿐만 아니라, 권역별 미술사, 미술관에 대한 이해, 미술을 보는 방식, 미술의 창작과 보존, 문화재 보존의 문제 등 전통적으로 다뤄졌던 미술에 대한 기본적인 이해에서부터 오늘날 미술계가 생각해 보아야 할 문제에 이르기까지 다양한 토픽을 다각적인 시각으로 바라볼 수 있도록 강의를 구성하고 있다.

――――――― 이 미술사 강의 영상에서는 전문가들이 미술관의 작품 앞에서 서로 대화하듯이 현장감 있게 작품을 분석, 해석한다. 각각의 영상은 자막과 스크립트가 함께 제공되어, 학습자가 강의의 속도를 잘 따라가며 내용을 이해할 수 있도록 돕는다. 코로나19로 인한 휴교로 아이들의 원격학습을 책임져야 하는 교사와

학부모를 위해 일일학습계획표[28]와 원격학습지도 자료[29]를 제공하는 점도 눈길을 끈다.

〈스마트히스토리〉의 미술 교육 프로그램

〈스마트히스토리(Smarthistory)〉[30]는 〈칸 아카데미〉의 미술사 분과장을 역임한 미술사가 베스 해리스(Beth Harris)와 스티븐 주커(Steven Zucker)가 2005년 설립한 미술사 교육 전문 비영리 기관으로, 〈칸 아카데미〉 미술사 분과의 공식 파트너 기관이기도 하다. 200여 개의 단과대학, 박물관, 미술관, 연구소에서 500명이 넘는 미술사 전문가들의 참여로 탄생한 〈스마트히스토리〉는 '미술, 역사, 대화'를 키워드로 하여 미술사학자들의 시각으로 작품을 해석하면서 학습자의 관심과 참여를 이끌어내는 것이 특징이다.

———————— 이곳은 공공적 성격을 띤 미술사 전문 연구센터로서, 세계에서 가장 많이 방문하는 온라인 미술사 자료실 중 하나이기도 하다. 현재 테이트, 아시아 미술관(Asian Art Museum), 시카고 미술관(The Art Institute of Chicago), 대영 박물관, 대영 도서관(The British Library), 브루클린 미술관(Brooklyn Museum), 게티 미술관, 하버드 미술관(Harvard Art Museums), MET, 스미스소니언, 필라델피아 미술관(Philadelphia Museum of Art)을 비롯하여 총 40여 개의 전세계 주요 미술관과 협력 관계를 체결하여 양질의 미술사 콘텐츠를 기획하고 있다.[31]

비영리로 운영되는 〈칸 아카데미〉와 〈스마트히스토리〉는

각각 유튜브 채널을 운영하고 있으며, 이들의 교육 콘텐츠는
온라인에서 무료로 제공된다. 참고로 〈칸 아카데미〉와
〈스마트히스토리〉는 앞서 소개한 MoMA와 스미스소니언과
같이 미술관, 박물관이 주체가 되어 교육 전문 온라인
플랫폼을 통해 공개 수업을 배급하는 방식과는 다르지만,
다양한 문화예술기관 및 미디어 기업 등과 파트너십을
구축하여 지속적으로 미술 전문 교육 프로그램을 생산,
운영하는 곳으로 분류할 수 있다.

문화예술기관의 교육 전용 온라인 플랫폼 구축

〈스미스소니언 러닝 랩〉

앞서 잠시 언급했듯이, 스미스소니언은 〈에덱스〉를 통한
온라인 교육 강좌 외에도 별도의 교육 전용 온라인 플랫폼인
〈스미스소니언 러닝 랩(이하 러닝 랩)〉[32]을 개발하여 교육
콘텐츠 개발을 위한 온라인 학습 자료를 제공하고 있다.
기본적으로 〈러닝 랩〉은 스미스소니언 소속 19개의 박물관과
미술관, 9개의 리서치 센터를 비롯하여 도서관, 동물원 등
다양한 기관들의 디지털 자료를 개방하여, 교육 목적으로
활용하도록 돕는다.

──────── 〈러닝 랩〉은 미술관의 컬렉션 정보를
제공하는 데에서 그치지 않고, 실험적 교육방식으로 더욱
효과적인 학습법을 제시한다. 개인 학습자, 교육자,
미술관 전문가, 일반 관람객 모두 각자의 목적을
갖고 이곳에 방문을 할 수 있으며, 이들은 〈러닝

랩〉에서 부여하는 계정으로 로그인, 검색하여 얻은 소장품 자료를 직접 모아 컬렉션을 완성하고, 주제에 맞게 자료를 큐레이팅 할 수 있으며, 조사한 이미지 자료를 바탕으로 메타데이터를 생성하여 자료에 직접 학습 팁을 적거나, 교습 포인트를 기록한 후 개인별 온라인 교육 플랫폼을 운영할 수 있도록 설계되어 있다.

──────── 〈러닝 랩〉계정이 있다면, 다른 가입자들이 동일한 자료를 각자의 교육 자료로 어떻게 활용했는지 상호 정보 교류를 통해 교습 아이디어를 얻을 수 있고, 반대로 〈러닝 랩〉은 가입자들이 활용한 소장품 자료를 다시 조사하고 아카이빙하며 지속적으로 관련 정보를 업데이트한다.

──────── 또한 〈러닝 랩〉을 통해 작성된 자료는 고유의 웹페이지 주소를 부여받아 플랫폼 내외부로 공유가 가능하다. 〈러닝 랩〉은 일종의 교육용 블로그이자 교육자 맞춤형 온라인 플랫폼으로서, 관리자와 이용자 쌍방으로 자료를 활용하고 상호 협력하는 집단 지성을 형성한다. 이는 체계적으로 더 나은 온라인 교육 환경을 만들 수 있다는 장점이 있다.

──────── 2018년 〈러닝 랩〉은 이러한 소장품 자료를 기반으로 한 온라인 교육 플랫폼의 활용 사례, 장단점, 소장품 이용 빈도, 교육 효과 등을 집중 조사, 연구하여 단행본[33]을 출간했고, 이를 통해 〈러닝 랩〉을 지속적으로 보완하고 수정하여 더욱 효과적인 교육 전용 플랫폼으로 활용할 수 있도록 돕고 있다.

──────── 〈러닝 랩〉은 전 세계 누구나 이용할 수 있으며, 자세한 동영상 가이드를 제공하고 있기에 관심 있는 학습자, 교육자, 연구자, 관객이라면 언제 어디서나 접속하여 활용이 가능하다. 이곳은 스미스소니언 학습 및 디지털 접근

센터(Smithsonian Center for Learning and Digital Access)에서 운영, 관리하고 있다.

뉴욕현대미술관의 MoMA 러닝, 매거진, 그리고 MoMA R&D

MoMA 러닝

MoMA는 〈코세라〉를 통한 온라인 공개 수업 외에도 기본적으로 관객, 학생, 교육자, 연구자들이 소장품에 대한 기본 정보를 찾을 수 있도록 MoMA 러닝(MoMA Learning)[34] 디렉터리를 따로 제공한다.

MoMA 러닝은 미술관이 소장한 작품들의 미술 사조별, 작가별 학습 전용 웹페이지를 만들어 방문자가 원하는 학습 기본 자료를 체계적으로 정리해두었으며, 이와 함께 작품의 특징, 당시 사회 문화적 배경, 관련 아티스트, 관련된 MoMA의 전시, 소장품 정보뿐만 아니라, 질의응답 학습법, 워크시트, 프레젠테이션 자료도 기본적으로 제공한다.

이 외에도 MoMA 홈페이지에서 미국의 K-12 교과과정을 위한 교사용 주간 학습 자료를 신청해서 받아볼 수 있으며, MoMA 유튜브 채널에서는 '교사들을 위한 학습 지도 동영상(MoMA School and Teacher Programs)'[35]을 찾아볼 수 있다.

MoMA 매거진

MoMA는 2019년 6월, 기존의 온라인 뉴스레터를 매거진(Magazine)으로 통칭하고, 수용자 입장에 맞춰 읽기(Read), 시청하기(Watch), 듣기(Listen), 보기(Look), 가상 관람(Virtual Views)으로

카테고리를 재구성했다. 이를 통해 다양한 시청각 자료를
활용하여 미술에 대한 이해와 접근성을 높였다고 평가된다.
─────── 단순히 미술관 소식을 전하는 뉴스레터
형식에서, 작가 및 문화계 전문가가 직접 참여한 오디오,
비디오, 시, 드로잉, 포토에세이 등 프로젝트 형식을 매거진에
도입하여 콘텐츠의 다양성, 독창성, 예술성을 확보한 점도
눈에 띈다. 참고로 '가상 관람'은 코로나19로 인해 집에
머무는 시간이 많아진 관객들이 미술을 또 다른 방식으로
즐길 수 있도록 마련된 신설 코너다. 간단한 전시, 소장품,
프로그램 정보와 함께 집에서 보고, 듣고, 직접 실천해보는
방법을 제시한다.

MoMA R&D

MoMA R&D(MoMA Research & Development)[36]는
앞서 소개한 사례들과는 달리, 수많은 전문가가 모인 기관의
잠재력을 널리 알리고 한 사회의 공공재로서 미술관의
책임감을 다시 한번 일깨우기 위해 마련된 일종의 기관 내
전문가 재교육 프로그램이다.
─────── 미술관 소속 직원들은 살롱(salon) 형식으로
열리는 행사를 통해 미술관 안팎에서 일어나는 다양한
주제들을 토론하고, 그에 대한 정보는 물론, 비판적 사고와
다양한 시각을 자유롭게 교환한다. 여태까지 살롱에서 다룬
주제는 AI, 백인 남성, 업무환경, 반려동물, 새로운 시대,
침묵, 정보사회, 알고리즘, 빅데이터, 인류애, 사회 금기, 분노
등으로 매우 광범위하고 다양하다.
─────── 각 살롱은 과학, 철학, 문학, 음악, 영화,
언론, 정치 등 사회 분야별 전문가를 초청하여 약 2시간

동안 하나의 주제에 관한 발제와 심층 토론, 질의응답을 통해 다양한 시각을 나눈다. 현재까지 MoMA R&D에서는 35회의 살롱이 진행되었으며, 전용 웹페이지에서 관련 내용을 확인할 수 있다.

──────── MoMA R&D는 기관 내부의 관습적 사고와 일처리 방식을 좀 더 유연하게 만들고 부서 간의 활발한 소통으로 미술관의 단기·중장기 계획을 효과적으로 수립하고 공유할 수 있게 한다. 이러한 프로그램의 궁극적인 목적은 미술관이 온라인 공간을 포함한 미술관 밖 세상과 상호작용하며 사회에 좋은 영향을 끼치는 방향으로 운영되는 것이다.

──────── 실제로 MoMA R&D를 통해 미술관 내 전문 인력은 새로운 전시, 교육 프로그램 기획 아이디어를 얻고, 지역과 다국적 관객들을 수용할 수 있는 방법을 적극적으로 모색하며, 새로운 파트너십을 체결하고 운영 수입을 개발하는 데에도 많은 도움을 받고 있다.

이 밖에도 미술 교육과 관련하여 미술관에서 자체 운영하는 학습 전용 온라인 플랫폼으로는 영국의 〈테이트 리서치 센터(Tate Research Centre)〉와 〈테이트 키즈(Tate Kids)〉가 있으며[37], MET의 〈학습 자료실(Learning Resources)〉[38]과 〈멧 키즈(MetKids)〉[39] 등도 같은 맥락에서 살펴볼 수 있다.

온라인 미술 교육의 가능성과 한계

새로운 미술 전문 교육기관의 탄생

미술관은 이미 MOOC를 운영하는 교육 전문 플랫폼과
오랫동안 협업 체계를 구축하며, 교육을 통해 기관의
정체성을 재확인하면서 공공재로서의 기관의 가치[40]를
실현해왔다. 하지만 앞서 『셰어 미1』에서 소개된 사례들과
달리, 최근에는 일반인의 접근성을 넓히고 수요자에게 양질의
교육 콘텐츠를 중장기적으로 제공하여 확실한 교육적 효과를
누리게 함으로써, 적극적으로 대안적 미술 교육기관이 되려
하고 있다는 점에 주목해야 한다.

──────── 이제 미술관은 일반적으로 진행되는 일회성
교육 프로그램에서 벗어나 정규 과정을 운영하며 주제에 대한
학습자의 이해도를 순차적으로 높이고, 시공간의 구애를 받지
않는 자기 주도적 학습이 가능케 하며, 전 과정 이수자에게
수료증을 지급하여 자기계발 및 진로 선택의 기회를
제공한다. '평생교육기관으로서의 미술관'이라는 표현은
실제로 미술관에 방문해 작품을 감상하고 교육 프로그램에
참여하는 행위에 국한되지 않는다. 미술관은 변화하는 디지털
환경 속에서 하나의 독립적인 대안교육기관으로서 역할을
수행하는 단계에 이른 것이다.

문화예술기관의 디지털화를 위한 선행 조건

하지만 디지털 환경에서 미술 교육을 실현하기 위해서는
기관 자체가 디지털 환경으로 이행해야 하며, 선행되어야 할
여러 조건이 있다. 소장품을 비롯하여 미술관에서 생산되는

콘텐츠의 디지털화는 물론이고, 디지털화 전략 및 콘텐츠 기획과 접근성 등을 담당할 수 있는 전담 부서 구성, 디지털 기술 전문 인력 확보, 콘텐츠에 대한 온라인 접근성 개선, 소셜 미디어를 활용한 온라인 마케팅 확대, 디지털 산업 분야 및 연구 센터와의 협업 등 종합적인 노력이 필요하다.

──────── 즉, 디지털화는 단순히 현재 기관이 보유한 자료의 디지털화만을 의미하는 것이 아니라 기관의 모든 시스템과 업무의 디지털화, 콘텐츠 향유를 위한 디지털 인터페이스 구축, 디지털 문해력과 디지털 문화의 이해 등 디지털로 인해 변화될 기관 환경에 필요한 모든 조건을 포괄한다.

──────── 실제로 전 세계 미술관 중 디지털화 모범 사례로 손꼽히는 테이트가 2020년부터 2025년까지 5년간의 미술관 운영 목표와 계획을 발표한 자료[41]에서도 디지털화 전략은 매우 광범위한 영역을 포함한다는 사실을 확인할 수 있다. 여기에는 온라인 상의 전시와 작품 감상 외에도 소장품 데이터를 검색하고 관람권을 구매하는 방식, 회원 가입, 스토어에서의 아트 상품 구입, 오디오 가이드 다운로드, 개인 맞춤형 미술관 경험 최적화를 위한 관객 모니터링, 디지털 커뮤니티 형성과 관리, 지속적인 피드백 수집 및 반영 등, 관객이 모든 면에서 어떠한 장애물도 없이 더 나은 서비스를 제공받을 수 있도록 개선한다는 내용이 담겨있다.

──────── 또한 새로운 미디어 작품의 출현과 이에 따른 관객의 감상 환경에 맞춘 콘텐츠 포맷 변환, 영상, VR, 모바일, 웹 등의 감상 환경에 맞는 온라인 플랫폼 구축, 문화의 다양성을 수용하는 디지털 커미션

사업 진행, 새로운 관객 및 신규 수입원 개발을 위한 다양한
브랜드 확충, 창작자와의 협업까지도 디지털 사업 계획안의
일부로 포함되어 있다.
──────── 생각보다 많은 미술관 서비스 부문이
디지털화 전략과 긴밀하게 연결되어 있으며, 기관의
디지털화는 이제 선택이 아닌 필수 요소가 되었다는 것,
전문 인력을 단기간으로 고용하여 문제를 해결하거나 외부
업체와의 일시적 계약을 통해 디지털 서비스를 제공받는
것만으로는 이제 기관 전체의 디지털화 작업이 불가능한
단계에 이르렀다는 사실을 재차 확인할 수 있는 지점이다.

디지털 기술 도입에 관한 생각의 전환

무엇보다 디지털화에 대한 기관과 기관 종사자들의
이해와 변화 의지는 이러한 디지털화 노력의 핵심이다.
마이크로소프트의 도서관 및 박물관 관련 글로벌 사업
전략 팀장인 캐서린 드빈(Catherine Devine)은 미래의
미술관과 박물관은 물리적으로 존재하는 것과 디지털로
존재하는 것 사이에서 고민하는 대신 두 가지를 모두
선택해야 하는 시대가 왔음을 강조한다.[42]
──────── 디지털로의 이행은 기존의 아날로그적인
미술관 경험과 그 역할을 강조하는 이들과, 새로운 세대에
반응하는 미술관 경험의 도입을 강조하는 이들 간의 첨예한
의견 대립을 불러온 주제였다. 그 대립의 중심에 있는 기술의
문제에 대해 캐서린 드빈은 "기술이란, 미술관에서의 경험과
문화적 가치보다 전달 방식을 우선시한다는 의미로서의
기술이 아니라, 눈에 띄는 가치를 구현하는 것으로서의 기술을
의미한다"라고 언급한다.[43]

─────────── 또한 그는 VR 및 AR 경험을 대표적인 예로 들면서, 인간의 경험을 개선하고 보완, 확장하기 위해 (기술) 혁신이 필요한 것이라고 말한다.[44] 그의 말처럼 디지털로의 이행은 기존의 아날로그 방식과 상호 우위를 겨루는 것이 아니라, 새로운 경험을 원하는 기존의 관객과 현재 새롭게 급부상한 세대에게 미술관의 경험과 문화적 가치를 전달하는 또다른 방법이다.

─────────── 교육과 커뮤니티 형성 측면에서도, 디지털 기술은 학습 관리 시스템을 통합하여 학생과 교육자가 개인화된 학습 콘텐츠로 참여할 수 있게 한다는 캐서린 드빈의 말은 앞서 문화예술기관의 MOOC 사례에서도 살펴봤듯이 매우 유효하다. 이 밖에도 그는 디지털 기술이 고품질의 전시를 더욱 빠르고 효율적으로 제작하는 방법으로 전시 개발 측면에서 활용될 수 있고, 온라인 환경에서 관객이 콘텐츠와 매끄럽게 상호작용 할 수 있는 경험을 제공하며, 물리적으로 방문할 수 없는 이들을 위한 새로운 해결책을 고안할 수 있다는 점을 강조한다.[45]

─────────── 그러므로 미술관의 디지털 기술 도입은 그것을 반대하는 입장과 찬성하는 입장 간 논쟁의 대상이 아니라, 기관의 문화적 가치, 관객 경험의 가치를 염두에 두고 기관의 미래를 위해 함께 고민하고 이해해야 하는 공생의 대상이 되어야 함이 확실하다.

─────────── 테이트의 디지털 분과장 힐러리 나이트(Hilary Knight) 역시, 2021년 2월 뮤지엄넥스트(MuseumNext) 주최로 열린 온라인 컨퍼런스[46]에서 디지털 기술에 대한 견해를 발표했다. 그는 이제 전 세계적으로 미술관의

디지털 분과는 기관의 핵심 부서로 자리 잡아가고 있으며, 코로나19로 인한 위기 상황에서 디지털 기술은 관객과의 관계를 유지하는 데에 없어서는 안 될 중요한 요소가 되었음을 직감했다고 밝혔다. 또한 디지털 기술이 전통적인 미술관의 경험과 어떻게 상호작용할지 지켜봐야 하는데, 그것은 기관마다 다르게 나타날 수 있고, 그 과정에서 디지털 문해력의 문제가 조직 내부에서 발생할 수 있다고 지적했다.[47] ─────── 그는 "디지털(기술)은 실제 환경과 경쟁하거나 그것을 대체하거나 손상하기 위한 것이 아니며, 그럴 수도 없다. 그래서 우리는 디지털이 예술과 문화를 사랑하는 사람들에게 미술에 대한 경험을 어떻게 보완하고, 지지하고, 심지어 혼자만의 온전한 경험을 제공할 수 있는지 이해할 필요가 있다"라고 말하면서, 디지털 기술이 궁극적으로 관객의 방문을 증가시키고, 더 심오하며 몰입 가능한 정보를 제공하면서 관객과의 지속적인 관계를 구축하는 핵심 요소임을 강조하였다.

이처럼 디지털 기술은 사회의 공공재로서 기관이 보유한 콘텐츠의 문화적 가치와 경험의 중요성을 널리 알리는 데에 큰 역할을 하며, 기관 운영의 핵심 요소가 되었다. 디지털 기술은 전통적인 경험의 영역을 존중, 유지하면서도 새로운 콘텐츠와 관객을 맞이하기 위해 기관이 갖춰야 할 필수 조건이며, 배척이나 몰이해의 대상이 아니라 변화하는 시대에 부응하여 새로운 문화를 만들고 미래를 준비하도록 돕는 이해와 포용의 대상인 것이다. ─────── 문화예술기관이 디지털 기술을 도입하는 일은 분명 현실적으로 많은 시간과 자본, 인력이 필요하다. 하지만

그 시작이 기관의 변화 의지와 노력, 기관 구성원들의 디지털 기술 도입에 대한 올바른 인식에서 출발한다면, 미래에는 분명 큰 변화와 차이를 경험할 수 있을 것이라 확신한다.

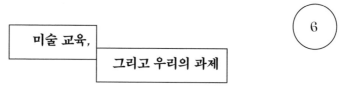

미술 교육, 그리고 우리의 과제

최근 세계 각국에서 오랜 역사와 전통을 지닌 학교가 문을 닫거나, 갑작스러운 온라인 교육 체제로의 변화에 어려움을 겪는 학과가 통폐합되었다는 안타까운 소식이 들린다. 물론 폐교나 학과 통합의 배경에는 학생 인구 감소, 새로운 세대의 관심사에 부응하지 못하는 비인기 과목의 증가, 취업 중심 교과목 편중 현상, 학교 운영 자체에 대한 신뢰도 부족 등도 있을 테고 이러한 이유로 오랫동안 운영난을 겪던 교육 기관도 많았겠지만, 코로나19가 위기 상황을 가중시킨 것은 분명하다.

——————— 하지만 앞서 살펴본 사례들과 팬데믹 상황 속 비대면 교육 체제가 일상이 된 현실에서 보았던 것처럼, 그럼에도 불구하고 교육은 디지털 기술과 온라인 플랫폼을 매개로 공공의 영역에서 가장 자유롭게 벌어질 수 있는 행위이자 과정으로서 그 어느 때보다 중요성이 커졌다.

——————— 교육, 특히 창작과 체험을 중심으로 하는 미술 교육은, 실기라는 실질적인 수행과 기술의 연마 과정을 통해서만 습득될 수 있는 고유의 특성이 있다. 이것이 어떻게 보완될 수 있는지, 교육자와 참여자의 창작 환경 조성을 위한 현실적인 문제는 어떻게

해결할 수 있는지 등의 문제가 여전히 과제로 남아있다. 작품 감상의 교육적 측면에서도 전시장에서 직접 작품을 대면할 때 느낄 수 있는 현장감과 감동은 분명 온라인 플랫폼에서 풀 수 없는 또 다른 감각의 영역이다.

─────── 온라인 환경에서의 미술 교육도 기존의 아날로그적 경험의 가치를 훼손하지 않으면서, 그것과는 분명 차별성을 지니는 형태로 대상이 지닌 문화적, 예술적 가치를 그대로 전달하기 위해서 새로운 감상 방식과 함께 지식과 정보를 효과적으로 전달하고, 관객과 직접 교류할 방법을 끊임없이 모색하고 있다. 사회 곳곳에서 디지털 시스템으로의 전환이 빠르게 일어나면서 떠오른 디지털 소외, 디지털 박탈감(digital deprivation), 교육 기회 불평등의 문제 역시 지속적인 관심과 해결책 마련이 시급한 사안이다.

기관 고유의 미술 교육 콘텐츠 개발

기관의 교육적 기능을 수행하기 위해 공식 웹페이지나 별도의 온라인 교육 플랫폼을 적극적으로 운영하는 미술관들은 대개 소장품 콘텐츠, 전문 인력과 지식, 관련 부서 간의 네트워크를 최대한 활용하여 기관 고유의 독립적인 미술 전문 콘텐츠를 개발한다. 그 내용과 운영 방향은 기관의 정체성과 운영 미션을 잘 드러내고 있다. 이들은 소장품과 전시, 각종 프로그램에 관한 기본 정보 외에도 현대 사회의 다양한 주제를 작품과 결합하여 학습자가 창의적인 사고를 할 수 있도록 돕는다. 또한, 콘텐츠는 교육 자료 배포와 이용자 중심의 플랫폼 운영, 이용자 간의 커뮤니티 형성을 통해 보완, 수정되는 선순환을 거치면서 계속 발전한다.

─────── 미술관은 설립 목적과 운영 미션에 따라

고유의 성격과 정체성을 지니기 마련이다. 또한 현대미술은
주제와 재료가 다양하고, 타 장르와의 결합, 학제 간 교류를
통해 그 어느 때보다 활발하게 다원화되고, 진화하고 있다.
현대를 사는 개인의 문제에서부터 동시대 이미지 문화,
세대가 지닌 특성, 사회 이슈에 대한 생각, 뉴미디어에 대한
반응, 과학과 문명의 발달에 관한 물음, 글로벌 이슈의 논제,
인간 존엄과 가치의 문제 등에 이르기까지 수많은 주제가
이미 작품과 전시 안에 다양한 형태로 녹아들어 있다.
──────── 따라서 기관 고유의 특성을 살리면서도,
감상과 배움을 위해 미술에 접근하는 관객들이 전에는
몰랐던 세계에 눈을 뜨고 더 적극적으로 사고할 수 있도록
기관의 콘텐츠를 다채롭게 구성하고 효과적으로 전달할 수
있는 방식을 고민해야 한다. 분명 시간이 걸리겠지만 이러한
고민과 노력은 결국 교육 콘텐츠로 축적되어 기관의 정체성이
담긴 소중한 자료가 되며, 학교와 가정, 기타 교육 시설에서는
다시 2, 3차 교육 자료로 활용되어 그 의미와 가치를
실현하는 양질의 공공자산이 된다.

디지털 전략 수립 및 전담 부서 설립

국내 미술계에서도 전시 중심의 교육 사업에서 벗어나
독립적인 미술 교육 콘텐츠를 개발하려는 움직임이 서서히
늘어나는 추세다. 하지만 이러한 노력과 달리 기관의
웹 환경은 전시 히스토리, 아카이브 등 자료 저장과 디지털
열람에 머물고 있어 적극적으로 교육적 기능을 발휘하지는
못하고 있다.
──────── 여기에 코로나19로 인해 사회
곳곳에서 비대면 상황이 벌어지면서, 미술관은

온라인 플랫폼이 소극적으로 운영되어 왔으며 디지털
콘텐츠도 부족한 현실을 적나라하게 마주했다. 이것은 비단
국내뿐만 아니라 전 세계 문화예술기관에서 동시다발적으로
드러난 민낯이다. 오프라인 환경에서 경험하는 전시의 완성도
만큼이나 온라인 환경에서 경험하는 콘텐츠의 질적, 양적
경험이 중요한 시대가 된 것이다.

──────── 정책적으로 보면, 우리나라는 디지털 뉴딜
정책의 하나로 국내 산업 모든 영역에 AI와 5G 특화망을
적용하여 디지털로 대전환을 이루고 있다. 2021년 7월
과학기술정보통신부의 발표에 따르면, 교육 분야에서의
디지털 뉴딜 정책은 데이터 댐[48] 사업과 연계하여
2025년까지 AI 학습용 데이터와 분야별 빅데이터 플랫폼을
구축, 디지털 교육 인프라를 구축하기 위한 무선인터넷
연결 서비스 확대, 학생용 태블릿 PC의 보급량 증대,
원격교육지원센터 설립 등의 노력으로 이어질 전망이다.[49]

──────── 교육부 역시 2022년에 개정될 교육과정을
발표하면서, 디지털 기반 교육을 네 가지 핵심 개정 방향[50] 중
하나로 꼽았는데, 이는 온·오프라인을 연계하여 미래지향적
교수·학습 및 평가를 재설계하고 디지털 기술을 이용해 삶과
학습을 통합한 공간을 구성하는 것을 의미한다.[51]

──────── 이러한 정책적 변화와 개선 의지에 비춰볼 때,
국내 미술관의 디지털 정보화 시스템이나 디지털 데이터,
콘텐츠 보유량과 활용도는 IT 산업의 발달과 디지털 혁명이
일어나고 있는 사회 전반적 분위기에 비해 아직 초보 단계에
머물러 있거나, 진전이 더딘 것으로 보인다.

──────── 전 세계적으로 디지털 시스템으로의 전환과
정보화, 그리고 디지털 전담 부서의 중요도가 점점 높아지는

추세다. 미술관을 운영하는 데에도 이는 선택이 아닌 필수
요소이며, 앞서 마이크로소프트의 캐서린 드빈, 테이트의
힐러리 나이트의 발언을 통해서도 살펴본 바 있다.

───────── 하지만 대다수의 국내 국공립 미술관,
박물관에는 아직 디지털 전담 부서와 전문 인력이 부재하거나
있더라도 턱없이 부족하다. 더욱이 사립 미술관, 박물관이
디지털 전담 인력을 갖춘다는 것은 현재로선 역부족이다.
그러나 이제 미술관은 평생교육기관으로서 풍부한 콘텐츠를
제공하는 온·오프라인 플랫폼이 될 수 있도록 균형 있고
장기적인 안목으로 운영 방향을 재점검하고, 디지털 시대에
맞게 전문 부서를 구축하고 각 업무별로 세분된 전문 인력을
구성하여 미래의 교육기관 중 하나로 나아갈 준비를 해야
할 때다.

───────── 구체적으로 미술관과 학교의 교육 콘텐츠를
연결하거나 빅데이터 플랫폼의 운영구조를 미술관에도
도입하는 방법, 그리고 현재 큐레이터나 에듀케이터에 집중된
미술관 전문 인력에 디지털 전략 수립, 교육 플랫폼 개발 및
관리, 디지털 교육 등 세분된 업무를 맡을 수 있는 디지털
전문 인력을 포함하는 방법이 있을 것이다.

───────── 2000년대 중반에는 미술관 교육의 중요성과
필요성, 전문 인력 양성 및 개발, 노동부의 일자리 창출 등
사회 제반 분야의 다양한 요구가 맞물려 미술관의 교육 전문
기획자인 에듀케이터가 기관의 전문 인력으로 자리를 잡았다.
오늘날에는 에듀케이터 없는 미술관을 상상하기 어렵다. 같은
맥락에서 보면, 문화예술기관의 디지털 전문 인력 양성도
그리 먼 이야기는 아니다.

───────── 반갑게도 2021년 6월

국립중앙박물관은 '디지털 전략 2025'를 수립하여, 향후 5년간의 디지털 종합 추진계획을 발표했다. 발표에 따르면, 실감콘텐츠와 실감콘텐츠체험관 조성, 온라인 통합 교육 플랫폼 구축, 문화유산표준관리시스템 개선, 디지털 보존과학 시스템 구축, AI 기술을 적용한 지능형 큐레이션 지원 시스템 개발, 클라우드 시스템을 활용한 박물관 주요 정보통신시스템 운영, 문화유산과학센터 건립, 디지털 자료를 기반으로 한 아카이브 센터 구축, 빅데이터를 활용한 개인 맞춤형 서비스 및 5G를 활용한 관객 서비스 확대 등이 추진계획에 포함되어 있다. 많은 이들의 노력과 풍부한 자본, 인프라 없이는 이뤄질 수 없는 굵직한 계획인 만큼 실행 과정에서 분명 여러 난관이 있겠지만, 미래에는 분명 지금보다 한 걸음 더 관객에게 가까이 다가가 있을 기관의 모습을 상상해 본다.

전문가 커뮤니티와 국제 네트워킹

팬데믹 상황으로 인해 문화예술을 향유하는 패러다임이 변화하면서, 세계 각국의 문화예술기관은 운영 위기에 직면하거나, 운영 방식의 총체적 변화를 모색해야만 했다. 기관에 종사한 많은 전문 인력들이 머리를 맞대어 대안을 모색했고, 현재까지도 그 대안을 향해 많은 이들이 밤낮으로 노력 중이다.

———— 하지만 위기는 또 다른 가능성을 동반하기 마련이다. 해외 유수의 기관들은 위기의식을 느끼는 가운데에서도 타 기관과의 협업, 커뮤니티를 통한 공동의 대안을 찾기 위해 함께 힘을 모으면서, 전 세계가 직면한 위기를 정면 돌파하고 있다.

———— 국제박물관협의회(International Council

of Museums, 이하 ICOM)는 2020년 코로나19로 전 세계 박물관, 미술관이 직면한 위기 상황을 다룬 ICOM 웨비나 시리즈를 열어 기관의 디지털화, 재개관을 준비하는 박물관과 지역 커뮤니티와의 관계 구축 등 팬데믹과 이후 상황에 대한 전 지구적 고민을 함께 풀어나가기 위한 움직임을 보였다. 아울러 팬데믹 상황이 박물관, 미술관에 미친 영향과 대처 방안에 관한 기관의 의견을 조사하고자 다양한 설문 조사 보고서와 통계 자료를 발표하기도 했다.[52]

─────────── 한편 ICOM 한국위원회도 문화체육관광부의 지원으로 한국박물관협회와 함께 박물관, 미술관과 관련한 해외 주요 기사를 번역한 『뮤지엄 커넥션』을 발행하고 있다.[53] 참고로 2021년 7월에 발행된 『뮤지엄 커넥션』 3호에서는 코로나19로 인한 초디지털화의 문제가 박물관 및 미술관 종사자들에게 끼친 영향, 교육의 역할과 중요성, 그에 반하는 교육 종사자들의 위태로운 입지 문제 등을 다뤘다. 이 밖에도 ICOM 한국위원회는 UNESCO, 미국 박물관 협회(American Alliance of Museums, AAM) 등 세계 주요 기관들이 코로나19가 박물관과 미술관에 끼친 영향을 조사한 다양한 설문 조사 보고서를 국문 번역하여 홈페이지에 공개하고 있다.

─────────── 이러한 국제기구나 기관 커뮤니티를 중심으로 한 협업과 대안적 움직임 외에도 전문가 개개인이 온라인 커뮤니티를 중심으로 자유로운 토론과 커뮤니티 활동을 펼치는 움직임도 눈에 띈다.

─────────── 영국에 기반을 둔 뮤지엄넥스트는 급변하는 세상의 속도에 발맞춰 박물관과 미술관의 미래를 논의하기 위해 문화예술기관 전문가들이

온·오프라인에서 서로의 경험과 지식, 정보를 나눌 수
있는 다양한 콘텐츠와 행사를 기획하는 회사로 2009년
설립되었다. 뮤지엄넥스트는 세계 각국의 수도에서 국제
행사를 개최해왔지만, 코로나19로 인해 국가 간의 이동이
어려워진 현재는 다양한 주제를 중심으로 한 온라인
컨퍼런스를 활발하게 개최하고 있다.

─────── 2021년 2월에는 팬데믹 상황에서 각국의
문화예술기관이 직면한 디지털로의 전환을 화두로 온라인
컨퍼런스 《디지털 서밋(Digital Summit)》이 열렸다.
이 컨퍼런스는 전 세계 주요 미술관, 박물관의 디지털부서
담당자뿐만 아니라, 전시, 교육, 마케팅, 아카이브 관련
전문가들이 참여하여, 팬데믹 상황에서 기관의 디지털로의
전환에 대해 부서별 대응책, 문제점과 과제, 성과 등의 사례를
공유하고, 현 상황에서 실현 가능한 대안을 논의, 모색해보는
자리였다.

─────── 뮤지엄넥스트는 국제기구나 협의체가
아니더라도, 기관 소속 전문가를 비롯하여 프리랜서, 단체나
그룹의 운영자, 연구자, 학생 등 관련 분야 종사자나 관심 있는
이들이 커뮤니티에 비교적 자유롭게 접근할 수 있다는 것이
장점이다.

─────── 참고로 뮤지엄넥스트는 팬데믹 상황이
지속됨에 따라 2021년 10월부터 12월까지 온라인
컨퍼런스를 연달아 개최했다. 《디지털 컬렉션 서밋》[54],
《디지털 교육 서밋》[55], 《디지털 마케팅 서밋》[56], 《디지털 전시
서밋》[57] 등 총 4개 주제의 컨퍼런스가 순차적으로 열렸고,
세계 각국의 박물관, 미술관의 사례를 각 부서별 전문가의
목소리를 통해 들어볼 수 있었다.

──────────── 뮤지엄넥스트의 온라인 컨퍼런스는 유료이며, 다시 보기 옵션을 통해 일정 기간 녹화 영상을 볼 수 있다. 발제자뿐만 아니라 컨퍼런스 참여자들을 위한 온라인 커뮤니티를 운영하여 전문가 네트워킹을 지속하고, 특정 기관, 인물에 치중하지 않는 발제자 추천제를 통해 업계의 다양한 시각을 컨퍼런스에 담아내기 위해 노력하고 있다.

──────────── 이러한 문화예술계 커뮤니티의 움직임은 첫째, 기관 내부에서 각 개인 간, 부서 간의 소통이 중요한 만큼, 기관 혹은 전문가 커뮤니티 간의 네트워킹과 그 구성원 간의 긴밀한 공조와 협력도 중요한 것임을 보여준다. 기관(혹은 개인) 스스로가 객관화하여 정확하게 문제를 진단하고 해결책을 고민하기 위해서는 타 기관(개인)과 지식, 정보를 공유하는 가운데 기관(개인)의 현 위치와 현실 등을 자각하는 과정이 필요하며, 이를 통해 기관(개인)이 추진 가능한 변화의 움직임을 모색해 볼 수 있다.

──────────── 두 번째로 문화예술계에서 각자의 역할을 수행하는 전문 인력도 다양한 기관 전문가들의 사례를 보고 들으며 개인의 전문성을 유지, 개발해야 할 필요성을 깨닫고 한 단계 발전할 기회가 마련되어야 함을 보여준다. 앞서 살펴본 MoMA R&D 프로그램도 이와 유사한 맥락이다. 즉, 문화예술교육의 대상은 관객만이 아니라, 예술을 끊임없이 연구하고, 창의적인 콘텐츠를 만드는 전문 인력을 포함한다.

──────────── 마지막으로 개인과 기관은 이러한 커뮤니티 활동을 통해 각자의 목소리를 내고, 또 들으면서 세계적인 변화의 흐름을 읽고, 미래의 계획을 수립하는 국제적 감각을 익힐 수 있다.

──────────── 코로나19에 발 빠르게 반응한

한국의 위기 대처 능력이 국제적인 모범 사례로 손꼽히듯이, 국내 미술계에서도 현실에 맞는 적절한 대안들이 많이 개발되어 글로벌 문화예술 커뮤니티를 통해 소개되고, 다른 나라에서도 응용되길 바란다. 그리고 이렇게 국제적인 공조 아래 각국의 문화예술계가 하루빨리 이전의 생기를 되찾길 바라는 마음이다.

글로벌 이슈에 대한 각성과 참여

세계 인권 선언 제26조는 '모든 사람은 교육받을 권리가 있다.', 대한민국 헌법 제31조는 '모든 국민은 능력에 따라 균등하게 교육을 받을 권리를 가진다.'고 명시하고 있다. 여기서 교육받을 권리는 '인간이기 때문에' 모든 사람이 인종, 성별, 나이 등에 상관없이 누릴 수 있는 기본적인 권리를 말한다.

——————— 하지만 교육은 아직도 개인과 개인, 국가와 국가 간 부의 편중, 빈부격차, 기회의 불평등, 전쟁, 기아, 자연재해, 인프라 부족 등 지구촌 곳곳에서 각 사회가 직면한 다양한 문제들로 인해 인간의 기본적인 권리로 기능하지 못하고 있다.

——————— UNESCO 세계 교육 연합은 2021년 3월 29일과 30일 양일간 '코로나19 발생 1년: 세대 대재앙을 피하기 위한 교육 복구 우선순위 지정(One year into COVID: Prioritizing education recovery to avoid a generational catastrophe)'을 주제로 온라인 라운드테이블을 개최했다. 전 세계 고위급 인사와 민간 기구 및 단체장들이 모여 각국의 교육 위기 극복 사례와 미래 교육에 대한 전망을 논의하는 자리였다.

─────── 회의는 총 3부로 이뤄졌는데, 각 회의는
1)학교의 운영 유지와 학교 교육 우선순위 지정 및 교사
안전과 학습 환경 지원, 2)학교 중퇴를 완화하고 학습 소실을
보충하기 위한 교정 조치, 3)교육 시스템의 디지털 전환과
미래 교육 문제를 다뤘다.

─────── 특히 마지막 회의에서 각 국가별 대표자들은
세계 교육 연합 활동의 핵심어인 '젠더(gender),
연결성(connectivity), 교사(teachers)'의 문제에
주목하면서 팬데믹 상황 속 각 국가별 교육의 현주소와 미래
교육의 핵심 과제를 논의했다. 지구촌 모든 학생이 디지털
미디어 기기를 보유하고 있지 않고, 소지하더라도 인터넷
접근성이 부족한 상황에서 각국이 어떠한 노력을 하는지
엿볼 수 있었다.

─────── 이집트는 코로나19로 인해 학교가 문을 닫기
시작하면서 가정 내 보호자가 전문 교사를 대신하여 아이들의
교육을 책임져야 하는 상황이 되자, 인터넷 접근성이 부족한
가정을 위해 TV 공영 방송으로 교육받을 수 있도록 지원했다.
바다로 둘러싸인 섬나라 피지는 인터넷 연결이 어려운 해안가
지역의 학생들을 위해 라디오 통신 교육을 제공하고 자료를
배포했으며, 르완다는 교사의 역할을 교육 위기의 가장
중요한 핵심 요소로 두고 디지털 환경에서의 온라인 교습법에
대한 교사 재교육은 물론, 동료 교사들이 서로를 가르치도록
돕는 상호 교습법을 개발하여 교육의 질을 유지했다.

─────── 이 사례들이 공통으로 SDGs의 네 번째
목표인 '양질의 교육', 즉 포용적이고 공평한 양질의 교육을
보장하고, 모두를 위한 평생 학습 기회를 증진하는
것을 교육의 기본 가치와 목표로 삼고 있다는

점에 다시 한번 귀 기울일 필요가 있다. 또한, 국제기구를 통해 서로 의견을 나누고 나라별 상황에 맞는 방법을 공유함으로써 아이디어를 얻고, 오류는 수정하면서 새로운 방안을 모색해야 한다. 팬데믹 상황에서 교육의 문제는 비단 한 나라에만 국한되지 않은 전 세계적 과제다. 글로벌 이슈에 관심을 기울이고, 모두가 머리를 맞대어 국제적 공조를 끌어내야 할 때다.

디지털 소외에서 디지털 포용으로

코로나19로 인해 전 세계가 디지털로의 대전환을 맞이하고, 그에 따라 교육 환경과 패러다임도 급변하는 상황 속에서 벌어지는 디지털 소외, 디지털 박탈감의 문제[58]는 세계 교육 연합에서도 지적했듯이 미래 교육의 가장 큰 과제다.

──────── 디지털 소외 현상과 디지털 박탈감은 디지털 기기와 인터넷 접근 기회뿐만 아니라 디지털 기술 능력과 디지털 문해력의 차이에서도 발생할 수 있으며, 이것은 정보를 가진 자와 그렇지 못한 자로 구분되는 새로운 형태의 불평등과 계층화 현상을 일으킨다. 이와 같은 현상은 4차 산업 혁명의 그늘이라고도 일컬어질 정도로 매우 심각하다.[59]

──────── 따라서 오늘날 교육 기회의 평등을 이야기할 때는 디지털 기술과 인터넷 연결성이 특정 계층을 위한 서비스가 아닌, 인간 사회의 기본권 영역에서 재조명되어야 하는 것임을 인정하고, 교육 기회로부터 멀어진 이들을 포용하는 방향으로 나아가야 한다.

──────── 세계 교육 연합의 라운드테이블 3부 발표의 문을 연 민간 기구 A4AI(Alliance for Affordable Internet)의 대표 소니아 호르헤(Sonia Jorge)[60]는

30억 명에 달하는 전 세계 아이들의 약 33%가 인터넷
자체가 없고, 나머지 66%는 인터넷 접근이 불가능하다고
설명하면서, 코로나19로 인해 현대 사회의 디지털
격차(digital divide)가 사상 최대로 벌어졌다고 지적했다.
──────── 그는 디지털 소외와 박탈감은 여성과
저소득층, 비도시 지역에서 더 심각하게 나타나고 있으며,
디지털 교육 환경이 마련되어 있어도 디지털 경험을 위한
필수 조건인 인터넷 속도, 데이터 전송량, 적절한 디지털
장치의 보급, 정보의 접근성, 신뢰도 등이 뒷받침되지 않으면
이러한 격차는 결코 해소될 수 없다고 강조한다.[61]
──────── 팬데믹 상황에서 각국의 교육 정책 관련 부서
대부분이 온라인 교육 개념을 실제로 도입하여 적용하고는
있으나, 이러한 디지털 소외와 박탈감을 해소하는 근본적인
문제 해결이 뒷받침되지 않는다면 사회·문화적 갈등은 더욱
고조될 수밖에 없다.
──────── 정규 교육 과정 현장에서도 디지털 기기가
없는 가정에서는 이미 디지털 소외가 벌어지고 있다. 사회
구성원을 포용하지 못하는 교육은 또 다른 의미의 차별과
불평등을 초래하여 더 큰 사회 문제를 불러올 뿐이다. 따라서
미래를 위한 교육, 즉 공평한 교육의 기회가 열리고, 디지털
소외가 아닌 디지털 포용으로 거듭나는 사회를 위해서는 민관
협력을 비롯하여 사회 지도층, 정책 입안자, 매체, 교육기관,
IT 산업, 연구자, 기획자 등 다양한 주체 간의 관심과 협조가
꼭 필요하다.

지금까지 온라인 교육 플랫폼 사례와 기관의 노력, 디지털 전환을 통해 열릴 수많은 가능성, 그리고 그 가능성의 수만큼이나 많은 당면 과제들을 살펴보았다. 그 가운데 변하지 않는 유일한 사실은 '배움은 계속되어야 한다'는 것이다. 교육의 형태와 전달 방식이 달라질지라도 배움의 고유한 가치, 그리고 배움의 대상이 지닌 문화·예술적 가치를 깎아내릴 수는 없다. 우리는 궁극적으로 교육이라는 기본권을 지키고 평등의 가치를 실현해 나가야 한다.

——————— 그리고 이것은 위기에 직면한 오늘의 세계가 국가 경쟁 구도에서 잠시 물러나 서로의 목소리와 경험에 귀를 기울이면서 협력과 포용의 관계를 고민할 때 비로소 가능해진다. 오늘날의 위기를 벗어나기 위해 노력하는 다양한 주체와 함께 협력의 방법과 대상, 포용의 방식과 범위를 구체적으로 생각해 볼 때가 아닐까.

——————— 이제 미술관은 주어진 위기 상황을 정면으로 마주하고, 대안적 교육기관이자 평생교육기관, 또한 글로벌 움직임에 민감하게 반응하는 공공재로서 앞으로의 역할과 나아갈 방향을 좀 더 신중하고 적극적으로 모색해야 한다. 결국 그러한 방향 설정과 실천이 뉴노멀 시대에 새로운 미술교육의 기준을 만들고, 이 시대의 가장 적절한 대안으로 거듭날 것이기 때문이다.

1 코로나19로 인한 교육계 영향을 UN이 제공하는 통계
자료를 통해 일자별로 확인할 수 있다.
https://en.unesco.org/covid19/education
response#schoolclosures (검색일: 2021.7.10.)

2 https://en.unesco.org/covid19/education
response/globalcoalition (검색일: 2021.7.10.)

3 이 글은 미팅룸이 GGC에 연재한 '언택트 시대의 미술' 중
「온라인 교육 플랫폼으로서의 미술관(1), (2)」를 바탕으로
작성되었다.
https://ggc.ggcf.kr/p/5fb6382e4cb94919ffd
8f6ec, https://ggc.ggcf.kr/p/5fc164526ca74d
456d95e4bf (검색일: 2021.7.10.)

4 https://book.naver.com/bookdb/book_detail.
nhn?bid=15973825 (검색일: 2021.7.10.)

5 『셰어 미1』의 제2-2장에서 소개한 〈네 번째 좌대 커미션
프로그램(The Fourth Plinth)〉의 학생공모전 기획과
교사용 학습자료 사례와 아트 온 더 언더그라운드(Art
on the Underground)의 로고 탄생 100주년 기념전
《100 Years, 100 Artists, 100 Works of Art》 학습
지침서의 개발 및 배포 사례 참조.
https://www.london.gov.uk/sites/default/
files/teachers_resource_guide_fa_0.pdf,
http://art.tfl.gov.uk/learning/100-
years-100-artists-100-works-of-art

(검색일: 2021.7.20.)

6 같은 책, 제2-2장에서 소개한 Art UK의 태거
 프로젝트(Tagger) 사례, 미술 탐정 프로젝트(Art
 Detective) 사례, 영국 국립 보존 기록관(National
 Archives)의 디지털 자료를 활용한 교육 서비스 사례
 참조.
 https://artuk.org/about/tagger, https://
 www.artuk.org/artdetective, https://www.
 nationalarchives.gov.uk/education (검색일:
 2021.7.20.)

7 같은 책, 제2-2장에서 소개한 테이트 리서치 센터(Tate
 Research Centre)의 온라인 아카이브와 교육 서비스
 사례와 국제시각예술연구소 이니바(Iniva)의 학습 자료
 및 문헌 목록 제공 서비스 사례 참조.
 https://www.tate.org.uk/research/research-
 centres, https://iniva.org/library/reading-lists
 (검색일: 2021.7.20.)

8 온라인 대중 공개 수업 혹은 약어의 음차표기에 따라
 MOOC(무크)라고도 부른다. 대학과 전문 교육기관의
 강의를 온라인에 무료로 공개해 전 세계 누구나 집에서
 교육받을 수 있도록 돕는 온라인 공개 강좌 플랫폼을
 말한다. 2000년대 초반 인터넷 보급과 함께 탄생했으며,
 지식의 공유라는 대의를 앞세워 빠르게 성장했다.
 탄생 초기에는 참여 대학이 없어 크게 주목받지 못했지만,
 하버드, 스탠포드, MIT 등 유수 대학이 참여하며
 온라인에서 출발한 교육 혁신의 핵심으로 부상했다.
 〈위키피디아〉 및 한국정보통신기술협회에서 제공한 〈ICT

시사상식 2015〉참조.
https://en.wikipedia.org/wiki/Massive_open_
online_course, https://terms.naver.com/
entry.naver?docId=3586022&cid=59277&
categoryId=59282 (검색일: 2021.9.1.)

9 국내에서는 2015년 한국형 온라인 공개강좌 플랫폼인
〈K-MOOC〉가 첫선을 보였다. 현재까지 총 140개 기관이
참여했으며, 2019년 기준으로 약 117만 명의 학생들이
강의를 수강한 것으로 집계된다. 2021년 7월 현재 인문,
사회, 교육, 공학, 자연, 의약, 예체능 등의 다양한 분야를
중심으로 약 1,200개의 분야별 강좌와 4~7개의 복수의
강의로 구성된 19개의 묶음 강좌가 개설되어 있으며,
학점은행과정 강좌도 별도로 개설되어 있다.
http://www.kmooc.kr (검색일: 2021.7.10.)

10 https://www.coursera.org (검색일: 2021.7.10.)

11 https://www.moma.org (검색일: 2021.7.10.)

12 https://www.coursera.org/moma (검색일: 2021.
7.10.)

13 〈코세라〉를 통한 MoMA의 온라인 공개 강좌는
2012년부터 시작되었으며, MoMA 홈페이지의 MoMA
러닝에 공개된 미술 관련 기본 학습 자료 외에 중장기로
진행되는 온라인 공개 강좌는 2018년 가을을 기점으로
모두 〈코세라〉를 통해 진행되고 있다.

14 https://www.coursera.org/amnh (검색일:
2021.7.10.)

15 https://www.coursera.org/
exploratorium (검색일: 2021.7.10.)

16 https://www.coursera.org/business (검색일: 2021.7.10.)

17 https://www.edx.org (검색일: 2021.7.11.)

18 https://www.si.edu (검색일: 2021.7.11.)

19 https://www.edx.org/school/smithsonianx (검색일: 2021.7.11.)

20 https://www.nga.gov (검색일: 2021.7.11.)

21 https://www.edx.org/course/teaching-critical-thinking-through-art-with-the-na (검색일: 2021.7.11.)

22 https://www.nga.gov/education/teachers/art-around-the-corner.html (검색일: 2021.7.11.)

23 프로젝트 제로는 예술 및 사회 제반 분야에 대한 개인과 그룹의 학습 능력과 사고력, 창의력을 이해하고 강화하는 것을 목적으로 1967년 하버드 교육 대학원에서 철학자 넬슨 굿맨(Nelson Goodman)에 의해 창설됐다. 프로젝트 제로는 예술을 통한 배움에 초점을 두고 시작되었으며, 지난 수년간 예체능 교육에 대한 연구를 계속하면서 다양한 학문적 관점을 모아 인간의 표현과 발달에 관한 근본적인 질문을 던져왔다. 예술과 인문학에 집중하고, 이론과 실습을 융합한 다각적인 노력으로 미래의 학습자와 교육자, 교육 과정과 시스템을 위한 연구를 지속하고 있다.
http://www.pz.harvard.edu (검색일: 2021.7.11.)

24 예술적 사고는 프로젝트 제로가 트래버스 시(Travers City)와 미시건 국공립 학교 연합(Michigan Area Public Schools, TCAPS)과 협력하여 개발한

프로그램이다. 이 프로그램은 강의실에서 이뤄지는 정규 교육에 예술을 통합하기 위한 노력으로 시작되었으며, 미국 교육부의 보조금으로 운영되었다. 이 프로그램은 실제로 일반 학급 교사가 사용할 수 있도록 고안되었다. 본래 K-12 전 과정에 활용되는 것을 목표로 개발되었지만, 현재는 중등교육 이후 과정과 박물관 교육 프로그램에서 사용되고 있다.

http://pzartfulthinking.org (검색일: 2021.7.11.)

25 https://www.edx.org/course/interdisciplinary-teaching-with-museum-objects (검색일: 2021.7.11.)

26 https://www.khanacademy.org (검색일: 2021.7.14.)

27 https://www.khanacademy.org/humanities/art-history (검색일: 2021.7.14.)

28 https://docs.google.com/document/d/e/2PACX-1vSZhOdEPAWjUQpqDKVAlJrFwxxZ9Sa6zGOq0CNRms6Z7DZNq-tQWS3OhuVCUbh_-P-WmksHAzbsrk9d/pub (검색일: 2021.7.14.)

29 https://keeplearning.khanacademy.org (검색일: 2021.7.14.)

30 https://smarthistory.org (검색일: 2021.7.14.)

31 "Smarthistory partners," Smarthistory (April 29, 2020), https://smarthistory.org/smarthistory-partners (검색일: 2021.7.13.)

32 https://learninglab.si.edu/about (검색일: 2021.7.14.)

33 https://learninglab.si.edu/cabinet/file/
 fd2f72f5-89bb-4a01-aa0d-ddf17d0f8adf/
 Smithsonian-SCLDA_CurationofDigital
 MuseumContent.pdf (검색일: 2021.7.14.)

34 https://www.moma.org/learn/moma_learning
 (검색일: 2021.8.16.)

35 2021년 8월 기준으로 현재 17개의 동영상이 업로드
 되어 있다.
 https://www.youtube.com/ playlist?list=
 PLfYVzkOsNiGHwRmCRKWx EsXTJ4quPQeN9
 (검색일: 2021.8.16.)

36 http://momarnd.moma.org/salons (검색일:
 2021.8.16.)

37 『셰어 미1』의 제2-2장, 96-103.

38 https://www.metmuseum.org/learn/learning-
 resources (검색일: 2021.8.16.)

39 https://www.metmuseum.org/art/online-
 features/metkids (검색일: 2021.8.16.)

40 국내에서는 2005년 제정된 문화예술교육지원법에
 의거, 같은 해 한국문화예술교육진흥원이 설립되면서
 문화예술교육 수혜 환경 조성을 위한 문화예술기관의
 교육 프로그램 운영 및 개발, 전문 인력 양성, 국제 교류,
 학술사업 등이 본격화되었다. 그에 따라 2000년대
 중반부터 국공립, 사립 미술관에서도 전문 에듀케이터를
 두어 다양한 교육 프로그램을 기획, 진행하는 등 기관의
 교육적 기능을 강화하며 문화적 공공재로서 미술관이
 지닌 공공성을 실천해왔다.

41 https://www.tate.org.uk/about-us/our-priorities (검색일: 2021.8.16.)

42 Catherine Devine, "The future of museums doesn't have to be a choice between the physical and the digital", MuseumNext (September 24, 2020), https://www.museumnext.com/article/future-of-museums-physical-and-the-digital (검색일: 2021.8.18.)

43 캐서린 드빈의 같은 글 인용.

44 캐서린 드빈의 같은 글 인용.

45 캐서린 드빈의 같은 글 인용.

46 뮤지엄넥스트는 코로나19로 인해 침체된 문화예술계는 어떻게 디지털 환경을 활용하여 이 위기를 극복하고 있는지, 전 세계 박물관과 미술관 전문가들의 목소리를 듣고자, 2021년 2월 22일부터 26일까지 5일간 온라인 심포지엄 《디지털 서밋》을 개최했다.

47 Tim Deakin, "In conversation with: Hilary Knight, Director of Digital, Tate", MuseumNext (February 4, 2021), https://www.museumnext.com/article/in-conversation-with-hilary-knight-director-of-digital-tate (검색일: 2021.8.18.)

48 데이터 댐은 대한민국 정부가 2020년 7월 14일 발표한 정책인 '한국판 뉴딜'의 10대 대표과제 중 하나다. 10대 대표 과제는 디지털 뉴딜(3개), 그린 뉴딜(3개), 융합과제(4개)로 구성돼 있는데, 데이터 댐은 디지털 뉴딜 분야에 속한 사업이다.

데이터 댐 사업은 '데이터·네트워크·인공지능' 생태계 강화 차원에서 공공데이터 14만 개를 공개해 일종의 '댐'을 구축하는 사업을 말한다. 데이터 댐은 데이터 수집·가공·거래·활용기반을 강화하여 데이터 경제를 가속화하고 5G 전국망을 통한 전(全)산업의 5G, AI 융합을 확산시키기 위한 것이다. 여기서 5G는 데이터 댐에 모인 수많은 데이터가 다양한 서비스 창출로 연계되기 위한 '데이터 고속도로'로서 디지털 뉴딜의 핵심 인프라다. 한국경제신문에서 운영하는 〈한경 경제용어사전〉 및 〈위키백과〉 '한국형 뉴딜' 관련 내용 참조. https://dic.hankyung.com/economy/view/ ?seq=14709, https://ko.wikipedia.org/wiki/%E D%95%9C%EA%B5%AD%ED%8C%90_%EB% 89%B4%EB%94%9C (검색일: 2021.9.1.)

49 서영준, "韓, 디지털 뉴딜로 세계 디지털 경쟁력 8위 달성", 파이낸셜뉴스 (2021.7.22.), https://www.fnnews. com/news/202107221418220058 (검색일: 2021. 8.16.)

50 교육부가 발표한 2022년 개정 교육과정의 방향성은 디지털 기반 교육 외에도 개별성과 다양성, 분권화와 자율화, 공공성과 책무성이 있다. 먼저, 개별성과 다양성은 학생의 개별 성장 및 진로 연계 교육을 지원하고, 학생의 삶과 연계한 역량을 키우는 교육과정을 의미하며, 분권화와 자율화는 지역 분권 및 학교 교사 자율성에 기반한 교육과정을 강화하고, 국민과 함께 하는 교육과정을 개발한다는 뜻이다. 공공성과 책무성은 특수교육, 다문화 학생 등 기초학력

및 배려 대상의 교육을 좀 더 체계화하고 디지털 및 생태전환교육, 민주시민 교육 등 지속 가능한 미래 및 불확실성에 대비한 교육을 강화하는 것을 의미한다. https://post.naver.com/viewer/postView.nhn?volumeNo=31684652&memberNo=151943331&vType=VERTICAL (검색일: 2021.8.17.)

51 https://post.naver.com/viewer/postView.nhn?volumeNo=31684652&memberNo=151943331&vType=VERTICAL (검색일: 2021.8.17.)

52 https://icom.museum/en/covid-19 (검색일: 2021.8.19.)

53 http://www.icomkorea.org/board/bbs/ board.php?bo_table=archive (검색일: 2021.8.19.)

54 https://www.museumnext.com/events/digital-collections-summit (검색일: 2021.8.19.)

55 https://www.museumnext.com/events/digital-learning-summit (검색일: 2021.8.19.)

56 https://www.museumnext.com/events/digital-marketing-summit (검색일: 2021.8.19.)

57 https://www.museumnext.com/events/digital-exhibitions-summit (검색일: 2021.8.19.)

58 디지털 소외와 디지털 박탈감은 각각 정보화 소외, 혹은 미디어 소외, 미디어 박탈감 혹은 정보화 박탈감으로 지칭되기도 한다.

59 박설민, "4차 산업혁명의 그늘 '디지털

소외', 해결할 수 있을까", 시사위크 (2020.6.19.),
https://www.sisaweek.com/news/articleView.
html?idxno=134933 (검색일: 2021.8.21.)

60 https://a4ai.org/sonia-jorge (검색일: 2021.8.21.)

61 https://www.youtube.com/watch?v=Yww
TCLUot3A&ab_channel=UNESCO (검색일: 2021.
8.21.)

조사원

작품을 보존, 연구하는 제나아트컨서베이션의 대표이자 미팅룸 작품보존복원팀 디렉터이다. 국내에서 예술학과, 영국에서 회화보존과를 석사 졸업하였고, 런던의 테이트에서 연수하였다. 현재 작품보존에 기반하여 상태조사 및 무리어링, 예방보존 컨설팅, 엔제, 특강 등을 진행중이며 작품보존 분야의 올바른 인식을 알리는 것에 관심이 있다. 다수의 국내작가를 포함하여 데이비드 호크니(David Hockney), 루이즈 부르주아(Louise Bourgeois), 알렉스 카즈(Alex Katz), 줄리언 오피(Julian Opie), 싸이 톰블리(Cy Twombly), 프랭크 스텔라(Frank Stella), 엘름그린 & 드라그셋(Elmgreen & Dragset) 등 다양한 현대미술 작가의 작품보존을 국내외 각 분야의 보존전문가들과 협업하여 사례별로 진행하고 있다.

누구도 예측하지 못한 위기와 후유증 속에서도
작품보존(conservation)[1]의 가치와 중요성은 어느 때보다
두드러지고 있다. 공공재인 작품을 관리하고 보존하는
미술관은 수집·보존·전시·연구 등을 포함한 모든 분야가
함께 긴밀하게 소통해야 하며 국가 간의 교류는 물론, 각종
단체 역시 서로의 의견을 공유하며 힘을 모아 직면한 위기에
현명하게 대처해야 하는 시기다. 특히 작품은 그 자체가
지니는 현존성(presentness)과 다양한 환경의 영향을
받을 수 있는 물성이 공존하기 때문에 위기와 재난상황에
즉각적으로 반응한다. 만약 미술관의 작품이 어떠한 이유로든
소멸된다면 어떻게 될까?[2]
───────── 작품복원(restoration)과 작품보존의
역사를 거슬러 올라가 보면 재난으로부터 작품을 보호하고
전쟁으로부터 약탈한 문화재를 지키기 위한 수단으로
시작하여, 보존하는 대상을 존중하며 모든 보존 과정을
기록·연구하여 반성하고 다시 기록하는 역사로 변모하였다.
사실 팬데믹 상황 이전부터 재난은 작품을 훼손시키는
주요 원인이자 보존의 명목이었다. 화재, 홍수, 화산활동,
지진과 같은 크고 작은 자연 재해는 물론 세계대전 전후로
일어난 전란까지 재난의 종류는 다양했다. 그리고 현재,
코로나19라는 재난으로 전 세계가 비상시국에 돌입하면서
세계 주요 보존전문기관들은 작품의 생존을 다시금
논의하게 되었다. 그들은 작품의 수명을 연장하고
미래의 훼손 가능성을 줄이기 위해 치열하고

섬세하게 연구, 논의하며 점차 새로운 노하우를 찾아 현장에 적용해가는 중이다. 다시 말해 작품보존은 코로나19가 발생하기 훨씬 이전부터 재난이란 키워드와 밀접한 관계를 가지고 있었으며, 작품보존의 역사란 재난으로부터 시작된 역사라고 말할 수 있겠다.

───────── 동시대의 작품보존은 생존의 위협에 놓인 전리품들을 어떻게 하면 살릴 것인가의 단계를 넘어 왜 보존해야 하는가에 초점을 맞추고, 동시에 예방보존(preventive conservation)[3]과 보존윤리(conservation ethic)[4]의 역할과 더불어 지속 가능한 보존, 환경에 집중하고 있다. 즉, 작품복원에 대한 방법론을 모색하는 단계에서 미래에 예측 가능한 모든 망실을 예방하기 위해 긴급 대책을 마련하는 것이다. 나아가 기존의 잘못된 복원 방법과 인식을 반성하고 재고하여, '작품이 왜 보존되어야 하는가'에 대한 근본적인 질문을 던지며 예방보존으로 자연스럽게 발전하고 있다.

───────── 한편 2020년 UN의 기후주간(UN Climate Week 2020)을 계기로 기관과 민간 관계자 모두가 한 뜻으로 기후 문제를 해결하기 위해 협력하게 되었다. 2020년 9월 21일, 기후변화를 중점적으로 다루는 박물관으로서는 세계 최초로 개관한 홍콩중문대학교 산하 자키클럽 기후변화 박물관(Jockey Club Museum of Climate Change of The Chinese University of Hong Kong)과 미국 박물관 협회가 공동으로 웨비나를 주최했다. 이들은 '미래 전망: 지속 가능한 개발목표를 향한 실천의 해(Looking Ahead: A Year for Action towards Sustainable Development Goals)'를 기조로

정하고, 박물관과 미술관에서 발생하는 막대한 탄소 배출량에 경각심을 표했다. 코로나19로 인해 전세계 박물관과 미술관이 임시 폐쇄된 상황에서, 탄소 배출량의 증가와 세계적인 이상기후를 코로나19의 근본적인 발생 원인과 연계하여 주목하고 다각적으로 논의한 이 웨비나는 상당히 유의미했다. 이들은 위기를 기회로 삼아 박물관과 미술관의 방향 설정을 재검토할 것을 권고했다. 더불어 국제박물관협의회, ICOM을 주축으로 한 다양한 문화예술 관련 종사자들은 점차 가속화, 가시화 되고 있는 디지털 기술에 주목하고 그 중요성을 확인하기 시작했다.

──────── 이 장에서는 코로나19로 더욱 가속화된 전 세계 문화예술계의 큰 흐름 안에서 디지털 환경과 온라인 플랫폼을 기반으로 작품보존학계의 크고 작은 움직임들을 살펴본다. 작품 및 작품보존에 관련된 정보를 관리하기 위해 구축된 온라인 플랫폼과 디지털 형식의 데이터베이스 활용이 팬데믹 이후 더욱 가속화되고 있는 모습, 전시의 전후 과정에서 작품의 상태 관련한 모든 이슈와 예상 시나리오를 웨비나를 통해 즉각 소통하고 공유하는 과정, 혁신적인 디지털 기술이 작품 관리 방법에 적용되는 사례를 차례로 다루며, '지속 가능한 발전'의 한계와 가능성을 함께 논의해보려 한다.

팬데믹 전후의 작품보존

ICOM과 UNESCO는 전 세계 107개국의 미술관, 박물관 종사자 및 전문가 1,600명을 대상으로 운영실태에 관한 지속적인 설문조사를 실시하여 결과보고서[5]를 공개했는데, 최근의 보고에 따르면 응답자의 94.7%가 코로나19로 인해 박물관을 폐쇄 조치하였으며, 보존 관련을 제외한 대부분의 다른 부서들은 재택근무를 하게 되었다고 한다. 또한 응답자의 약 80%는 현장 근무자의 부재를 메꾸고자 작품의 보안과 보존을 위한 조치가 유지 및 증가했다고 답했다. 이처럼 작품보존은 재난과 위기 상황일수록 그 역할이 더욱 강화된다.

──────── 코로나19 직후 암스테르담 시립미술관(Stedelijk Museum Amsterdam)과 암스테르담 국립미술관(Rijksmuseum)에서는 보존전문가들에게 필수품인 마스크와 일회용 위생 장갑을 방역의 최전선에 있는 의료진에게 기부하는, 이른바 '코로나바이러스 챌린지'를 시작했다. 암스테르담 시립미술관의 기술미술사학자(technical art historian)인 엘마 허멘스(Erma Hermens)는 미술관의 보존전문가들과 긴밀하게 소통하며 트위터를 통해 이 챌린지를 발표했고 다른 미술관과 박물관을 태그해 이에 동참할 것을 촉구하였다. 이는 전 세계적인 팬데믹 대응에 문화예술계도 참여하기를 독려하는 사례이다.[6] 이를 계기로 다수의 미술관은 보존실에서 필수적으로 사용하는 마스크와 장갑을 병원에

우선적으로 기부하였다. 작품보존학계의 이러한 움직임은, 문화예술 종사자들 역시 국제적 재난 상황을 함께 고민하고 공존을 위해 노력하고 있음을 시사한다.

──────── 한편 코로나19로 인해 보존학계가 직면한 과제 중 가장 직접적인 것은, 방역과 소독에 의한 작품의 직간접 훼손이었다. 대부분의 작품이 인간과 마찬가지로 유기물로 존재하기 때문에 약품에 의한 훼손이 불가피하며, 이에 대한 연구가 절실하게 되었다. 시카고 미술관의 보존과학자(conservation scientist) 프란체스카 카사디오(Francesca Casadio)는 현재 박물관이 직면한 팬데믹 상황은 곧 종식될 수 있지만, 방역과 소독에 사용된 화학제품이 작품에 미치는 영향은 영구적일 것이라고 역설하였다. 그에 따르면 박물관은 전시공간을 방역하는 최선의 방법을 모색하고, 동시에 보존과학자 및 보존전문가들은 작품의 생명을 연장하여 후대에도 온전히 감상할 수 있도록 보존과학에 기반해 화학적으로 가장 안전한 방법을 연구하고 있다. 하지만 현재 화학적으로 아무리 안정된 소독제를 사용한다 하더라도 100년 후 달라질 환경에 따른 화학 반응의 안전성을 예측하고 보장할 수 없으므로, 작품의 직접적인 방역보다는 작품의 물성과 환경과의 관계를 이해하고 연구하는 예방보존의 차원에서 대안을 찾는 것이 중요하다고 강조했다.[7]

재난으로부터 시작된 작품복원과 작품보존

최근 국내에서는 작품의 감정과 함께 작품보존과 보존전문가에 대한 관심이 증가하는 추세이다. 보존전문가는 작품에 대한 객관적인 평가와

철저한 연구를 통해 작품보존의 필요성을 검토하고 제어하는 역할을 하며, 반드시 작품보존 관련 학위과정을 졸업하는 등 전문성을 가지고 임해야 한다.

────────── "이제 우리는 더 많이 알고, 그래서 더 적은 것을 합니다(Now we know much more, and so we do much less)." 영국의 《제리 헤들리 심포지엄(Gerry Hedley Symposium)》[8]에서 런던의 코톨드 아트 인스티튜트(The Courtauld Institute of Art)의 아비바 번스톡(Aviva Burnstock) 교수가 언급한 말이다. 보존 분야의 세계적 움직임을 함축적으로 반영하는 이 말은, 작품을 최대한 연구하여 가치를 기리고 작품에 가하는 물리적인 조치는 최소화한다는 뜻이다. 최근 보존학계는 과거의 시행착오를 반성하고 재고하면서, 작품보존에 영향을 주는 환경, 물질, 교육, 인간, 자연, 그리고 이와 관계된 지속 가능한 연대와 예방보존에 주력하고 있다.

────────── 작품복원의 역사를 거슬러 올라가보면 1565년 바티칸 시스티나 예배당(Cappella Sistina)의 천장 벽화가 완성된 후 약 53년 뒤, 프레스코화를 복원한 기록이 있다. 또한 1726년 레오나르도 다빈치의 〈최후의 만찬〉을 복원하려는 시도가 있었다. 프랑스에서는 18세기에 회화 복원이 직업으로서 인정되었으며, 비슷한 시기에 스페인에서는 왕실 컬렉션을 대상으로 하는 전문 복원 스튜디오를 개설했고 이에 사용되는 재료를 문서화한 기록도 남아있다.[9]

────────── '복원'을 넘어 '보존'의 의식이 싹튼 시기는 18세기로 베니스 리알토 지역의 공공그림 복원 책임자, 피에트로 에드워즈(Pietro Edwards)가 예방보존의

기본 개념, 화가의 본래 의도에 대한 존중, 가역성 등을 주제로 출간한 기록에서부터 찾을 수 있다.[10] 또한 1850년대 초 영국에서는, 당대 저명한 물리학자이자 화학자인 마이클 패러데이(Michael Faraday)가 환경과 작품의 노화 관계를 연구하려는 시도를 했다. 당시 런던 내셔널 갤러리의 주요 회화소장품 9점에 대한 분석 및 열화 연구를 수행했으며, 런던의 안개, 석탄 연기, 가스 조명 등 산업혁명으로 인한 대기의 오염이 작품의 표면에 칠해진 바니시(varnish)의 변색에 미치는 영향에 관한 연구가 진행되었지만 당시 학계에서는 인정받지 못하였다. 이는 당대에는 아직 환경적인 요인과 작품 훼손의 연결성에 관한 인식이 부족했다는 점을 시사한다.[11]

──────── 이후 괄목할 만한 보존학계의 역사로는 1930년 로마에서 최초로 개최된《미술품 분석 및 보존을 위한 과학적 방법 연구를 위한 국제회의 (International Conference for the Study of Scientific Methods for the Examination and Preservation of Works of Art)》로, 보존교육 프로그램, 보존윤리, 보존실무 기준, 문서화, 예방보존을 주제로 논의하였다. 주목할 점은 이 학회를 계기로 보존계의 양대 산맥이라고 할 수 있는 국제 역사 예술작품 보존연구소(International Institute for Conservation of Historic and Artistic Works, 이하 IIC), 국제박물관협의회 산하 보존협의회인 ICOM-CC(International Council of Museums-Committee for Conservation)가 창립되었다는 점이다.[12]

──────── 한편 본격적으로 작품보존에 관한 국제적 인식을 높인 사건은 바로 1966년,

약 100여 명의 인명피해와 함께 수백만 점의 걸작과 희귀한 책들을 훼손시키고 사라지게 한 피렌체의 홍수이다. 이 역사적 재난으로 아직까지도 보존처리가 필요한 문화재들이 남았으며, 국제사회에 작품보존의 필요와 중요성을 크게 각인시키는 계기가 되었다.

──────── 그 이후 2000년대부터 화산활동, 대화재, 지진 등 지속적인 자연재해와 크고 작은 전쟁과 재난이 이어지며, 전 세계의 소중한 문화유산은 지금 이 순간에도 곳곳에서 위협받고 있다. 다행히도 보존의 역사 속 주요 사건들을 계기로 탄생한 국제적인 보존협회들은 그동안의 재난상황을 간과하지 않고 위기를 기회삼아 꾸준하고도 지속적인 대화와 협업을 끌어내는 노력을 하고 있다. 또한 비상대책과 해결책을 지속적으로 업데이트하고 점진적으로 발전시켜 체계화하는 중이다. 여기서 주목할 점은 역사적인 재난과 주요 사건을 겪으며 전 세계가 함께 고민해왔고, 문화예술계도 지구환경이 안고 있는 난제 해결에 동참하며 인식의 변화를 가져왔다는 것이다.

복원과 보존 그리고 보존윤리

작품복원이란, 작품의 원형을 복원하는 행위를 말한다. 보존은 복원보다 포괄적인 개념이다. ICOM-CC에서는 복원과 보존을 나누어서 정의하고 기술하고 있다. 지난 2008년 인도 뉴델리에서 열린《제 15회 트리엔날레 컨퍼런스(15th Triennial Conference)》에서는 작품보존에 관한 모든 용어들을 통일하기 위해 해결책을 제시하고 이를 영어, 프랑스어, 스페인어로 번역해 발표하였다. 이는 보존전문 분야에서 전문가들 간의 의사소통을 원활히 하고 더 나아가

대중에게도 통일된 용어를 공표하여 혼돈을 줄이기 위해서이다. 협회에서 정리한 작품보존의 의미는 유형의 문화유산을 보호하며 관리하는 모든 방법들과 조치를 포함하며, 문화유산을 동시대에 온전히 향유하고 후대에 안전하게 물려줄 수 있도록 하는 것이다.[13]

─────────── 또한 컨서베이터(conservator)[14]란 사전적 의미로 예술 작품이나 건축물 혹은 문화적, 환경적으로 보존가치를 지닌 대상들을 보존하는 전문가를 뜻한다. 보존전문가는 보존윤리의식을 지니고 작품보존에 임해야 하는데, 보존윤리는 다음에서 살펴볼 예방보존과 함께 매우 중요한 개념이다. 보존윤리를 쉽게 이해하기 위해서 런던의 빅토리아 앤드 알버트 뮤지엄(Victoria and Albert Museum, V&A)에서 제시한 보존윤리 체크리스트(Victoria & Albert Museum Conservation Department Ethics Checklist)[15]를 살펴보면 다음과 같다.

- ☑ 보존처리가 필요한 이유는 무엇인가?
- ☑ 이전 보존처리 기록 및 관련 자료들을 참조했는가?
- ☑ 보존처리 전 이해관계자, 동료, 다른 전문가와 상의하였는가?
- ☑ 작품의 정체성과 의미에 기여하는 요소를 고려하고 가중치를 부여했는가?
- ☑ 최소한의 개입으로 적절한 결과를 도출할 수 있는 나의 실행 옵션은 무엇인가?
- ☑ 내 보존처리가 개체의 정체성과

중요성을 결정하는 요인에 어떤 영향을
미치는가?

☑ 보존처리를 평가하고 이행할 수 있는 충분한
정보와 기술을 보유하고 있는가?

☑ 각 보존처리 과정의 이점과 위험은 무엇이며,
과정 내내 이러한 사항들을 어떻게 평가할
것인가?

☑ 작품에 개입하지 않고 용도 혹은 환경을
조정할 수 있는가?

☑ 내 의도적인 행위가 자원을 가장 잘 활용하고
있으며, 지속 가능한가?

☑ 확립된 과정을 수정해야 하는가, 아니면 새로운
과정을 개발해야 하는가?

☑ 내 작업이 후속 작업에 어떤 영향을 미치는가?

☑ 개체의 향후 사용 및 위치를 고려하여 그에 따라
권장 사항을 제시했는가?

☑ 내 보존처리가 적절한 표준에 따라 완전히
문서화되는가?

☑ 차후 내 보존처리 기록에 관한 정보에 접근
가능한가?

☑ 어떻게 보존처리의 성공을 평가하고, 이해관계자
및 동료로부터 피드백을 받을 것인가?

이와 같이, 보존윤리는 보존전문가가 작품의 보존을 위해
처리 방법과 순서, 절차를 구상하기에 앞서 여과지 역할을
하며, 의사 결정의 지침이자 도구가 되고 있다. 다시 말해
보존윤리는 작품의 원본성을 존중하고 귀중한 문화재를

후대까지 보존하려는 책임의식을 포함한다.

예방보존이란?

'예방은 치료법보다 낫다'는 말이 있듯 예방보존은 한마디로 '미래의 열화 현상과 망실을 피하거나 최소화하기 위한 모든 방법과 조치'[16]를 말한다. 사실 작품관리와 작품보존 연구의 배경은, 근대 산업화 시대의 소비와 공급 구조 안에서 상품의 체계적인 관리를 위해 고안된 아이디어를 미술품 버전으로 옮겨 놓은 것이다. 예를 들어, 재난 대비 계획은 화재 예방 산업 분야에서 해결책을 차용했으며, 조습 장치는 건물 관리 분야를 응용하였다.

─────── 본격적으로 작품의 열화, 노화 현상을 예방하는 작품보존과 소장품 관리(collection care)에 대한 인식과 필요성이 대두된 시점은 19세기이다. 과거에는 이미 훼손된 작품을 복원하고 복구하는 복원가나 보존전문가가 주를 이루었다면, 2000년대에는 예방보존학자(preventive conservator), 재료기술사학자, 미디어아트 보존전문가 등이 새롭게 출현했다. 이는 작가가 새로운 재료를 모색하고 시각예술의 장르도 확장됨으로써, 이를 반영해 작품을 관리할 필요가 있다는 점을 시사한다.

─────── 팬데믹 상황에서 취해야 할 작품의 예방보존에는 무엇이 있을까? 가장 기본적이고 중요한 것은 비약물적인 중재조치(non-pharmaceutical interventions)인데 이는 작품에 직접적인 소독이나 화학적 조치를 하는 대신, 적절한 전시환경을 조성하고 재난상황에서 필요한 직원 교육, 관람 에티켓과 관련 교육 등을 강조하는 것으로 예방보존의 맥락과

일치한다.

──────── 한편 ICOM-CC에서 명시한 작품 관리 및 예방에 관한 정의에서 주목할 점은 환경적 여건을 조성하고 모니터링하는 것에서부터, 전쟁과 자연재해 상황에서의 긴급 대비와 조치 방법 및 계획, 관련 종사자와 대중의 교육적인 측면까지 고려하고 있다는 것이다. 예를 들어, 작품에 관한 등록, 수장환경, 전시환경, 핸들링, 포장, 운송, 보안, 환경설정(조도, 상대습도, 온도, 오염, 오존, 해충 방지 등)과 비상 대책에 대한 대비이다. 미국의 게티 보존 연구소(Getty Conservation Institute, 이하 GCI)에서는 예방보존의 정의를 ICOM-CC에서 제시한 개념보다 더욱 실질적이며 구체적으로 명시하고 그 대상을 확대하여 설명했다. 이에 따르면 예방보존의 대상에는 미술품만이 아니라 유적, 기념물, 고고학적으로 중요한 장소도 포함된다. 또한, 각 대상에 열화현상을 일으키는 환경적 요인을 알아내고, 미래의 손상을 예방 및 완화할 수 있도록 환경적 개선점을 모색하는 연구까지도 예방보존의 범위에 속한다.

──────── 예방보존의 일환으로 가장 중요한 것은 교육부문이다. 소장품의 건강한 상태와 '그 자체로의 존재'는 미술관과 박물관에 대한 시민의 관심과 신뢰를 유지시키고, 이는 동시에 지역사회의 자발적인 재정적 지원과 기부로 이어진다. 때문에 해외 주요 기관은 대중을 위한 예방보존 교육과 소장품 정보 공유를 위해 다채로운 방식의 온라인 프로그램을 제작하고, 누구나 쉽고 흥미롭게 접근할 수 있도록 노력하고 있다.

──────── 소장품을 활용한 온라인 예방보존 교육 서비스의 대표적인 예로 스미스소니언 미술관의

〈아트 & 미 프리저베이션 온라인 패밀리 워크샵(Art & Me Preservation Online Family Workshop)〉이 있다. 3~8세 미취학 어린이와 부모를 위한 1년 과정의 워크샵으로 줌을 통해 매 회당 약 30분의 화상강의를 제공하고 있다. 흥미로운 점은 스미스소니언 소속 4명의 보존전문가들이 매회 박물관의 소장품인 특정시대의 유물이나 소장품 관련 주제를 선정하여 소개하고 어떠한 방식으로 보존·유지하는지 간략하게 알려준다는 것이다. 강의 중, 가정에서 쉽게 찾을 수 있는 재활용품이나 재료를 이용하여 미술품을 만들어보고 집에서 안전하게 유지하는 방법을 알려주는 활동도 제안하고 있다. 이러한 예방보존교육 프로그램은 부모와 어린이에게 소장품 감상의 즐거움을 일깨우고, 동시에 예술작품의 이해와 가치, 소장품의 예방보존의 필요성을 놀이의 형식으로 자각시켜준다.[17]

온라인 플랫폼들의 움직임

2

코로나19, 비상대책을 위한 공공기관의 온라인 플랫폼

전 세계의 주요 공공기관과 보존협회는 작품을 둘러싼 재난과 환경에 대한 연결성을 파악하고 긴급 대책을 마련하면서 이에 따른 예방보존에 중점을 두고 있다. 특히 코로나19와 관련해서 문화예술기관과 관련 종사자가 숙지해야 할 자료와 가이드라인을 온라인 플랫폼과 웨비나를 중심으로 빠르게 확산시키고, 중대 사안들을 물리적인 거리의 제약없이 함께 논의하며 지속적으로 방법을

모색하도록 서로 독려하고 있다.

───────── 또한 온라인은 '링크(link)'라는 연결고리로 정보가 연결, 공유되고 빠르게 순환되는 환경을 만들었다. 이러한 온라인 환경을 활용하는 여러 기관의 사례가 증가하고 있으며, 이들의 온라인 플랫폼은 특히 네트워킹과 자료 공유에 중요한 역할을 한다.

───────── 다행히 팬데믹 이후 각종 보존협회와 주요기관에서 신속하게 긴급 대책을 마련하고 실제로 활용할 수 있는 연구자료를 지속적으로 업데이트하고 있으며, 온라인 플랫폼이 더욱 활발하고 빠르게 구축되어 사용자들의 편의를 돕고 있다. 앞서 언급했듯이 작품보존의 역사는 재난으로부터 작품의 생존을 지켜 온 기록의 역사다. 또한, 작품보존은 문화재로서의 작품이 가지는 예술적 가치를 소중히 여기고, 작품의 생명을 직접적으로 다루며 원형의 보존에 주력하는 분야다. 그래서 코로나19 이전부터 다양한 형태의 훼손이 발생할 때마다 간과하지 않고 주요 원인을 밝히고 해결하며 지속적인 노력을 이어왔다. 그 결과 팬데믹 상황에서도 다른 분야보다 더욱 발 빠르게 움직여 시행착오를 최소화할 수 있었다.

───────── 다음에서는 코로나19로 인한 위기 속, 보존학계의 다양한 움직임들을 살펴보는 것을 시작으로 대표적 공공기관의 온라인 서비스를 통해 작품보존의 정보가 공유 및 순환되면서 일어나는 변화들에 주목해보고자 한다.

코로나19 관련 연구자료를 총망라한
미시간 박물관 협회

미시간 박물관 협회(Michigan Museums

Association)에서는 각 주요기관에서 연구한 코로나19 관련자료를 지속적으로 업데이트하고, 데이터베이스화하여 링크를 종합적으로 정리하고 있다. 이곳에서는 가장 기본적인 정보부터 현실적으로 실천해볼 수 있는 비상 대책 매뉴얼을 제공하는데, 작업공간의 안전 대책, 코로나19가 기관의 재정에 미치는 영향, 비영리 기관의 대출방법과 같은 비상시 구제책, 팬데믹 상황에 맞춘 소장품 관리 방법, 재개관 시 필요한 정보 등을 포함한다. 특히 미국 내 공공기관이 연구한 자료들을 살펴볼 수 있고 관련 정보를 한눈에 쉽게 찾아볼 수 있다는 점에서 중요한 플랫폼으로 자리잡고 있다.[18]

코로나19 이후, 캐나다 보존 기관의 문화유산과 소장품의 보존에 대한 매뉴얼

작품관리 및 보존에 있어서 실용적인 방안을 꾸준히 연구, 제안하는 것으로 잘 알려진 캐나다 보존 기관(Canadian Conservation Institute, 이하 CCI)은 팬데믹 상황에서 대책위원회를 긴급히 조성하고 2020년 4월과 7월, 두 차례에 걸쳐 '코로나19 팬데믹 기간 동안 문화유산과 소장품의 보존(Caring for Heritage Collections During the COVID-19 Pandemic)'이라는 주제로 매뉴얼을 마련하고 공유하였다. CCI 대책위원회에서는 코로나 바이러스가 소장품의 안전한 환경관리와 모니터링을 방해한다고 강조하면서, 각 미술관과 박물관의 상황에 즉각적이고도 실질적으로 적용할 수 있는 코로나19 관련 정보를 공유하고 있다.

특히 CCI는 팬데믹 상황과 관련하여 매뉴얼에 인용된 주요 단어의 약어와 정보, 요점을

제시하고 있다. 예를 들어, 매뉴얼에서는 관람객의 안전을 보호하는 조치가 최우선적으로 선행되어야 함을 강조하고, 안전한 전시장 환경을 조성하기 위하여 작품 앞에 보호대를 설치, 관람객과의 거리를 확보하며, 바이러스가 침입할 시 최소 7일간 방문을 제한할 것을 제시한다. 또한 소장품의 표면이 아닌 전시공간을 소독하며, 반드시 국가에서 인증된 소독방침에 따르고, 재개관 시 관람객과 작품, 관람객과 관람객 간의 접촉이 늘어날 수 있는 인터랙티브한 전시 기획을 피하고 소장품을 바이러스부터 예방할 수 있도록 완벽한 격리·방역·소독의 절차를 갖출 것을 강조한다.

──────── 한편 미술관이 무기한으로 임시 휴관할 경우 적절한 보안과 화재 방지, 병충해 집중 관리, 전시환경 모니터링 등에 필요한 실용적인 방안을 제시하며 현재의 상황을 예의주시하고 있다. 그밖에 코로나19와 관련하여 기관에서 질문 목록을 정리하여 꾸준히 업데이트 하고 있다.[19]

지식 공유와 연대를 위한 온라인 플랫폼

앞서 살펴 본 사례가 코로나19에 대한 긴급 대책과 실용성 있는 매뉴얼 등, 즉각적으로 실천할 수 있는 지침 및 최신 관련 정보를 위한 플랫폼이라면, 다음은 팬데믹 상황 이전부터 모든 이용 대상자에게 전문 지식을 공유하고 지속 가능한 보존과 연대를 위해 노력하는 온라인 플랫폼에 관한 소개다.

──────── 미팅룸의 공저 『셰어 미1』에서는 "아카이브는 더 이상 사용되지 않고 보존되는 기록물이라고 생각하지만 이것이 디지털 환경에서는 끊임없이 서로 연결되고, 검색을 통해 확장되며, 자유롭게 수집·분류·분석·해석되면서 그 자체로 학습과 배움의 대상이자 교육과정을 수행하는

매체가 된다."고 언급하였다.[20]

──────── 이와 상응하여 작품의 보존전문가는 연구소에
고립된 채 연구하는 것이 아니라, 미술관 내에서 작가, 학예사,
소장품 구입 또는 교육 관련 종사자와 연계하여 소통하고,
학제적인 공동작업을 통하여 보존 대상을 충분히 비판적으로
연구·검토해야 하는 책임있는 직업이라고 할 수 있다. 또한,
보존전문가는 작품을 둘러싼 모든 정보와 지식을 조사하여
작품 개입을 최소화함으로써 원본성을 지키는데 주력해야
하는데, 이를 위해서는 보존처리 전 작품 관련 아카이브를
연구·활용하는 것이 기본이다.

──────── 특히 작가의 재료와 기법을 연구하여 꾸준히
기록하고, 이 데이터들을 체계적으로 구축·관리하는 것을
최우선으로 하는 점이 최근 보존학계의 흐름이다. 관련
온라인 플랫폼의 대표적 사례는 다음과 같다.

현대미술 보존의 메카, ⟨INCCA⟩

⟨현대미술 보존을 위한 국제 네트워크(International
Network for Conservation of Contemporary Art,
이하 INCCA)⟩[21]는 현대미술 보존을 위해 1999년에 설립된
국제 네트워크 조직으로, 유럽과 미국, 아시아, 그리고 최근
우리나라까지 약 150개 이상의 파트너십 기관들로 이루어져
있다. ⟨INCCA⟩는 무료회원 가입제이며 오픈소스 형식으로,
현재 현대미술 보존분야에서 전 세계적으로 가장 활발하게
움직이고 있다. 이들은 자체 홈페이지를 통해서 다양한
방식으로 근현대미술 보존에 관한 정보와 지식을 나누고
있다.

──────── 특히 보존에 특화된 지식을 수집,

공유할 필요성을 느끼고, 현대미술 작가들이 상상할 수 있는 모든 장르를 벗어난 무한한 재료와 기법을 연구하고 이에 따른 예술가의 의도까지 심층적으로 분석한다. 〈INCCA〉는 특히 작품의 상태를 조사하여 사진과 글로 기록하는 작품의 상태조사서(condition report)와 작가 인터뷰를 아카이빙하는데 집중하고 이를 웹사이트를 통해 회원들에게 공유한다. 이러한 정보 교환은 현대미술의 지속적인 보존을 위해 꼭 필요한 움직임이며, 그 가치는 헤아릴 수 없을 만큼 크다.

────── 한편 〈INCCA〉는 점점 더 복잡해지고 다양해지는 예술 작품들의 보존에 혁신적으로 접근할 필요성을 느끼며, 단순히 지식을 관리하고 교류하는 매개체가 아니라, 다양한 배경과 분야의 전문가를 한자리에 모아 공통 문제를 해결하고 모범 사례를 개발하는 플랫폼이 되고자 한다. 또한 이들은 작가, 보존전문가, 시각예술 관련 종사자, 대중 모두가 근현대미술의 보존에 이해관계를 가지고 있기 때문에, 서로의 발전을 위해 연구 결과가 다채롭게 공유될 필요가 있으며, 이를 위해서는 학제 간 협업이 중요하다는 점을 다시 한 번 강조한다. 〈INCCA〉는 누구나 가입할 수 있으며 2019년 〈인카 코리아(INCCA Korea)〉를 발족하여 활발한 행보를 기대하고 있다.

문화유산과 작품보존을 아우르는 플랫폼의
정석, 게티 미술관의 〈AATA Online〉

보존관련 온라인 아카이브의 대표적인 예로 〈AATA Online(Art and Archaeology Technical Abstracts Online)〉을 손꼽는다. 〈AATA Online〉은 건축과

유물, 미술품 등 문화유산의 보존에 관한 참고문헌 초록(abstracts)을 담은 무료 리서치 데이터베이스로, 그 시작은 1932년 대공황의 시대, 포그 미술관(Fogg Museum of Art)이 출판한 『미술품을 위한 기술미술사(Technical Studies in the Field of the Fine Arts)』 연구로 거슬러 올라간다. 이후 〈AATA Online〉이 출판사를 프리어 갤러리(Freer Gallery of Art), IIC를 거쳐, 뉴욕 대학교로 변경함에 따라 기술 연구 기록이 통합되었다가 1996년부터 현재에 이르기까지 GCI에서 맡고 있다.

─────── 1985년 설립된 GCI가 〈AATA Online〉의 출판사가 되었을 때, 연구소는 새로 등장한 월드 와이드 웹에서 활용할 수 있는 보존분야 전자 출판물을 출간하고자 했고, 2002년 오랫동안 계획한 목표를 달성하면서 모든 사람들이 무료로 이용할 수 있는 연구 자료를 웹으로 제공하고 있다.

─────── 여기에는 약 14만 8천 개가 넘는 기록이 포함되어 있으며 정기적인 갱신으로 매년 약 4천여 건의 새로운 자료들이 추가되고 있다. 한국어를 포함해 24개 언어를 지원하며 과거부터 현재까지 발행된 보존 관련 책, 보존 관련 리포트, 보존처리 보고서(Treatment Report), 정기학회지, 논문, 그리고 시각, 오디오와 디지털 자료까지 포함한다. 현재 2020년까지 발행된 가장 중요한 참고자료 리스트를 PDF파일로 공유한다. 〈AATA Online〉은 지식 공유와 올바른 작품보존의 연대를 위한 모범적인 플랫폼 예로 꼽을 수 있다.[22]

난해한 현대미술의 소통의 창구, 〈SBMK〉

네덜란드의 〈현대미술보존 재단(Stichting Behoud Moderne Kunst, 이하 SBMK)〉은 현대미술 작품의 유지 및 보존과 관련된 프로젝트 연구에 힘쓰고 있다. 이들의 목표는 예술과 관련된 모든 사람들에게 이익을 줄 수 있는 건전한 관행을 개발하는 것으로, 소장품 관리 인력, 큐레이터 및 보존전문가와의 협업을 통해 수행하고 있다. 특히 보존 분야에서 제기되는 재료와 기법, 보존윤리와 관련된 질문에 주목하고 있다. '부패하기 쉬운 재료나 복잡한 설치는 어떻게 처리해야 하는가?', '이러한 문제를 다룰 때 예술가와 박물관은 어떤 역할을 할 수 있을까?'와 같은 화두에 더 현실적이고 구체적인 접근 방법을 모색한다.

──────── 〈SBMK〉는 연구 대상이 광범위한 현대미술 매체이기 때문에 더욱 학제적, 국제적으로 접근한다. 이에 보존전문가, 보존과학자, 큐레이터, 예술가, 변호사, 철학자, 미술사학자, 미술이론가 등의 협력에 초점을 맞추고 있다. 또한 네덜란드의 미술관, 박물관뿐만 아니라 보존연구소, 대학, 기타 교육 센터들과 힘을 합쳐 제기된 이슈 해결에 주력한다.

──────── 특히 〈SBMK〉는 비디오, 영화, 사운드, 뉴미디어아트 전문기관과 협력하고 긴밀하게 소통한다. 이들은 절충안과 실용적 모델을 찾아내는 것을 목표로 삼는데, 이는 보존처리 과정에서 유용한 의사결정의 도구가 되기도 하고 동시에 소장품 구입 과정에서도 중요한 역할을 수행한다.[23]

──────── 또한 여러 항목중에서도 특히 흥미로운 '도구(tools)' 섹션에서는 다양한 연구 프로젝트를

통해 실용적인 모델, 계약서, 디지털 도구를 개발하여
제시한다. 그 중 '플라스틱 아이덴티피케이션 툴'(Plastic
Identification Tool)은 소장품을 관리하는 관련 종사자와
큐레이터 등이 플라스틱으로 이루어진 작품의 종류를
분류할 수 있는 정보를 제공하고 훼손 원인이 무엇인지
판단할 수 있는 툴을 제공한다. 일방적으로 정보를 제공하기
보다는 이용자가 스스로 플라스틱을 분류할 수 있는 방법을
온라인으로 제시하는 것이다. 이를 통해, 플라스틱으로
이루어진 소장품의 대부분을 식별 가능하게 만들어
보존전문가 외에 전시·연구 관련 종사자에게도 도움을 주는
것이 강점이다. 앞으로도 온라인에 지속적으로 업데이트
될 예정이다.

예술과 테크놀로지의 시너지, 기술미술사
관련 플랫폼

기술미술사(technical art history)는 20세기 말 자외선,
방사선, 적외선과 같은 새로운 분석기술을 작품에 적용,
분석하여 과학 데이터를 도출하는 것으로부터 시작하여
발전해왔다. 다양한 과학기술과 장비로 작품을 진단하고
가치를 찾는 새로운 학문으로 미술사나 미학과는 다른 이론적
틀을 가지고 있다. 특히 작가의 기술과 함께 일기나 논문,
서신, 인터뷰 등 다양한 자료를 함께 연구하는 학제 간 협업이
필수적인 분야이며 최근 작품보존학계 내에서도 중점적으로
연구되고 있다.
────── '기술미술사'라는 정식 명칭은
휴스턴 미술관(The Museum of Fine Arts
Houston)의 보존팀 수장인 데이비드

봄포드(David Bomford)가 1992년 학회에서 처음으로 언급했고, 1996년 관련 서적이 출판되었다. 기술미술사는, 인문학에 속하는 미술사와 보존과학의 기술을 융합해 작품의 특성을 연구하는 학제 간 연구 분야로 시작하여, 작가의 의도, 재료와 기법, 작품의 맥락과 의미, 물리적인 개체와 물성에 대한 철저한 이해에 집중하여 연구하고 발전한 새로운 학문이다. 시간이 지날수록 기술미술사의 역할이 커지고 이와 관련하여 다양한 온라인 플랫폼이 증가하는 추세이다.

온라인 기반의 저널 형식의 오픈 액세스, 〈마테리아〉

2021년 4월, 디지털 형식의 기술미술사 저널을 처음으로 공개한 〈마테리아(Materia: Journal of Technical Art)〉는 최근 만들어진 온라인 전용 플랫폼으로서, 보존계의 지속 가능하고 친환경적인 움직임에 따라 누구나 자유롭게 접근, 이용 가능한 자료를 제공하고자 한다. 또한, 디지털 환경에서 동료들 간의 공개 심사를 통해 저널을 출판하는 참신한 방식을 최초로 시도하고 있다. 〈마테리아〉는 더 많은 국제적 교류와 정보의 접근성을 장려하는 플랫폼으로서 모두 자발적인 참여와 봉사로 운영하고 있다. 이들은 유럽과 북미의 기관과 학교에 재직하는 미술사학자, 보존전문가, 그리고 보존과학자들로 구성되며, 전문적인 국제 자문위원회의 지원을 받아 학제 간 협업을 지원하고 촉진하는 것을 목표로 하고 있다.[24]

〈마테리아〉는 특히 코로나19로 인해 도서관과 캠퍼스가 폐쇄되면서 아직 디지털화 되지 않은 중요한 책과 문헌에 전례 없이 접근이 불가능해진 상황에 회의감을 느껴

접근성에 초점을 맞췄다. 이는 급성장하는 기술미술사 분야에
시의성을 갖추고, 가치있는 기여를 하기 위해서다.
───────── 흥미로운 점은 자체 제작한 저널의
형식을 웹과 오프라인 버전으로 나누어서 제공하고
있다는 것이다. 웹에서는 이미지를 확대하는 기능과 모든
인용 링크를 제공하는 한편, 오프라인에서는 정보를
PDF 형식으로 제공하여 접속이 불가능할 때도 이를
저장하고 살펴볼 수 있다. 특히 게티 퍼블리케이션(Getty
Publication)이 지원하는 새로운 퍼블리싱 소프트웨어인
〈콰이어(Quire)〉[25]를 디지털 퍼블리싱 플랫폼으로
활용하였고, 연 2회의 저널을 선보이는 것을 목표로 하고
있어 앞으로의 행보가 기대된다.

파트너십이 돋보이는 하버드 대학교의
〈CTSMA〉와 〈ADP〉 프로그램의 플랫폼

2001년 휘트니 미술관(Whitney Museum of American
Art)과의 파트너십으로 설립된 하버드 대학교 산하
〈현대미술 기술 연구센터(Center for the Technical
study of Modern Art, 이하 CTSMA)〉는 하버드
미술관의 스트라우스 보존 및 기술 연구센터(Straus Center
for Conservation and Technical Studies)에 작품의
과학적 연구를 위한 최첨단 기술을 제공하고 각 기관의
강점을 바탕으로 파트너십을 발휘하고 있다. 또한 학부
교육을 통해 현대미술 작품의 기술 연구에 대한 학제 간 접근,
큐레이터 및 보존전문가를 위한 대학원 교육, 연구 등을
촉진하고 있다.
───────── 〈CTSMA〉는 관련 연구 및

자료를 수집, 보존하여 온라인에 게재함으로써 보존전문가,
관련 종사자, 학생들을 위해 리소스를 제공하는 역할을
한다. 주목할 만한 연구에는 〈CTSMA〉 창립 이사인 캐롤
맨쿠지-웅가로(Carol Mancusi-Ungaro)가 휴스턴 소재
메닐 컬렉션(Menil Collection)의 소장품을 대상으로
시작한 작가들의 육성 인터뷰 아카이브인 〈작가 기록
프로그램(Artists Documentation Program, 이하
ADP)〉과 〈작가 기록 아카이브(Artists Documentation
Program Archive)〉가 있다.

─────── 〈ADP〉는 하버드 미술관과 휘트니
미술관, 메닐 컬렉션이 파트너십을 맺고 앤드류 멜론
재단(Andrew W. Mellon Foundation)의 후원을 받아
저명한 예술가들과의 구술 인터뷰를 웹사이트에 영상으로
제공한다.[26] 또한 영상과 함께 인터뷰의 스크립트와 모든
준비과정을 리스트로 제공한다. 특히 작가의 창작 과정을
중점으로 작품보존의 전 과정을 사진과 글로 기록하는
보존처리 보고서를 수집하는데, 주목할 점은 작가 관련 서신
및 기관에 소속되지 않은 현대미술 보존전문가가 작성한 관련
문서 등을 함께 수집하는 점이다. 이는 한 작가의 작품보존
기록에 관한 총체적인 이해를 도울 수 있다. 또한 작가의
작업실 사진과 작업 중인 문서도 수집하여 생존 작가에 대한
명확한 정보 수집에도 힘쓰고 있다.

─────── 〈ADP〉는 작가와 작품 재료, 작업 기법
및 보존 의도에 관한 이해를 높이기 위해 작가 및 이들의
측근까지 인터뷰한다. 모든 인터뷰는 박물관이나 스튜디오
환경에서 반드시 보존전문가가 주축이 되어 진행하고
있다. 작가의 작업 방식에 주목하며 모든 문서들을 수집 및

디지털화하는데, 이렇게 제작한 양질의 자료들은 비영리 목적으로 무료 제공한다.

뉴노멀 시대의 작품보존 ③

앞에서 언급한 ICOM과 UNESCO의 결과보고서에 따르면 폐쇄 기간 동안 많은 박물관에서 디지털 프로그램이 증가했다. 특히 절반에 가까운 응답자가 박물관의 디지털 커뮤니케이션이 최소 15% 이상 증가했다고 답했다. 대표적인 예로 소장품의 디지털화, 미술관 교육 및 평생학습의 온라인화, 관련 전문 종사자를 위한 필수적인 디지털 기술과 교육 개발 등이 있으며, 궁극적으로는 디지털 활동으로 기관의 수익 창출 등을 목표로 한다고 보고하였다.

──────── 한편 보존학계에서도 디지털 기술을 이용, 세계 각국의 기관과 소통하여 주요 전시가 예정대로 무사히 개최되도록 하는 데 힘을 모으고 있다. 보존학계의 대표적인 변화로는 전시공간의 환경을 디지털 장치로 조성하는 실내 온도조절 모니터링과, 디지털 기술을 총체적으로 이용하는 원격 꾸리어링(virtual couriering), 두 가지를 들 수 있다.

──────── 꾸리어(courier)란 작품이 이동할 때 반드시 함께 해야 할 전문 보조인력으로 작품의 상태와 전시 과정, 전후 상황을 감독한다. 보통 미술관의 소장품 관리 전문가인 레지스트라(registrar), 보존전문가, 혹은 큐레이터가 꾸리어를 맡기도 하고 작품을 빌리는 현지의 미술관 소속, 혹은 프리랜스 보존전문가가 맡는 경우도 있다.

──────── 한편 원격 꾸리어링은 위치

추적기 및 비디오 스트리밍 소프트웨어와 같은 디지털 기술에
의존하여 작품의 이동, 전시환경 요인, 작품 포장과 해포,
작품 상태, 전시 설치 및 해체를 모니터링하고 감독하는
방법이다. 이 방법으로 코로나19로 인한 사회적 거리두기를
실천할 수 있는데, 전시를 위해 작품을 빌려주는 개인소장자
또는 기관과 작품을 빌리는 전시 주체가 물리적 대면을
최소화하며 각 작품을 국내외로 이송할 수 있다. 이렇듯
코로나19 이후 주요 미술관련 기관에서는 비대면을 전제한
상세한 대책이 필요한 시점임을 깨닫고 다양하고 실질적인
연구를 진행하여 실행에 옮기고 있다.
———————— 이러한 노력은 지속 가능한 연대의 움직임과
같은 맥락이다. 현재 미국 내 박물관에서만 매년 1,200만
미터톤의 탄소를 배출하는데, 이는 런던 시내에서 운행하는
모든 자동차가 배출하는 양과 거의 동일하다. 하지만 디지털
환경에서 기술과 디바이스를 이용한 원격 꾸리어링은 이동
수단, 거리, 비용, 시간을 단축하여 에너지를 절감할 수 있다.
이처럼 전 세계 문화예술계에서도 탄소 배출 저감을 위한
친환경 보존을 시도하고 있다.

고잉 그린(Going green), 친환경 작품보존으로

지속 가능한 연대의 움직임은 코로나19가 발생하기 훨씬
이전부터 존재했다. 약 50년 전인 1968년, 환경오염의
심각함과 지구의 유한성에 문제의식을 갖고 출범한
로마클럽(Club of Rome)이 그 시작이라고 볼 수 있다.
특히 1972년에 발간된 연구보고서 『성장의 한계(Limits
to Growth)』에서는 경제성장이 생태계에 미치는 영향,

천연자원의 고갈, 환경오염 등 인류의 위기를 논의하고
해결점을 본격적으로 모색했으며, '지속가능성은 무엇인가'를
화두로, 지속가능성이 사회, 환경, 경제를 균형 있게 다룰 수
있는 원동력이라 정의 내렸다. 다시 말해 '지속가능성'을
키워드로 사람과 자연과의 관계, 사회의 과거, 현재 및 미래의
연속성에 주목한 것이다.

──────── 시대를 거듭하면서 문화예술계에서도
연대의식을 가지고 국제적인 대화를 시작하였는데
그 대표적인 시작이 초반에 언급한 UN의 SDGs이다.[27] 특히
문화예술계의 주축이 되는 미술관과 박물관은 그 뜻을 이어
함께 노력하고 있다.

──────── 한편, 보존학계에서는 17개의 목표 중
7번째 목표인 지속 가능한 에너지(affordable and clean
energy)에 집중하고 이를 위해 기여할 수 있는 일들이
무엇인가를 고민하며 '에너지가 공급되지 않는 장소에서
소장품은 어떻게 유지·보존될 것인가'를 주제로 보존학계와
이해관계자들의 의식 변화를 촉구하며 실행에 옮길 수 있는
다양한 과학적 방법을 모색하고 있다.

실내 온도조절 시스템을 표준화하는 비조트 그룹의 노력

현재 미술관과 박물관에서 실천되고 있는 탄소 배출 저감의
예로 실내 온도조절(climate control)을 들 수 있다. 이는
소장품을 보관하는 수장고나 전시환경의 온도와 상대습도를
조절하는 것을 뜻하며, 다양한 국제보존협회들이 공통적인
규약을 정하고 철저하게 그 범위를 준수하고 있다.
기관마다 미세한 온·습도의 차이가 있는데

대부분은 비조트 그룹(BIZOT Group)[28]이 제시한 비조트 그린 프로토콜(BIZOT Green Protocol)의 기준을 따르고 있다. 비조트 그린 프로토콜은 전시환경이나 수장고의 환경을, 온도는 섭씨 16~25도, 상대습도는 40%~60%로 유지하며 섭씨 24도 내에서 상대습도의 격차는 10% 이내로 유지하는 것을 목표로 삼는다.[29] 이러한 실내 온도조절 장치는 디지털 환경에서 최적화되고 모니터링되는 것이 특징이다. 이때 모니터링되는 전시환경의 모든 정보는 디지털화하여 접속 가능한 전 세계 어느 곳이든 즉시 공유할 수 있고 업데이트 된 정보는 즉각적으로 변경 가능하며, 이 일련의 과정을 통해 탄소 배출을 줄일 수 있다.

과거와 미래를 잇는 작품보존

전과정평가(Life Cycle Assessment, LCA)는 제품 생산에서 폐기까지의 전 과정에서 환경에 미치는 영향을 정량적, 정성적으로 평가하고 잠재적 문제 해결을 돕는 기술이다. 이를 이용해 과정을 분석함으로써 추후 조금이라도 더 환경친화적으로 제품을 생산하거나 폐기 처리할 수 있다.[30] 미술관은 이러한 기술을 이용해 전시의 전 과정에서 소모되는 물질과 에너지를 최대한 줄이고 환경친화적으로 바꾸려는 노력을 하고 있다. 전시환경에서 실내 온도조절과 적정한 조도 관리, 작품의 포장과 재활용 방법, 보관, 운송 등이 이에 포함된다. 또한, 작품보존에 쓰이는 유기용제[31] 대신 친환경적인 약품을 찾아 재료의 특성을 테스트하고 대체하려는 노력들이 관찰된다. 한편 사회적 거리두기가 장기화되면서 꾸리어를 직접 보내지 않고 디지털 장치와 디바이스를 이용한 원격 꾸리어링이

본격적으로 가속화되고 있으며, 이에 따라 모든 자료를
디지털화하여 공유가 용이하도록 하는 대안을 모색하고 있다.
─────────── 무엇보다 중요한 것은 문화예술계에 종사하는
전문가들이 지속가능성을 잇는 가교로서 철저하게 전문가적
책임의식을 깨닫고 일상에서 노력하고 있다는 점이다. 즉,
보존계의 친환경적인 노력은 단순히 재료를 재활용하고
보존에 쓰이는 유기용제를 줄이는 차원을 넘어서, 직면한
문제를 인식하고 해결책을 찾는 하나의 움직임이다. 또한
주요 문화재를 다루는 일원으로서 후대의 의미 있는 발전에
도움이 되기를 바라며 전 세계적 변화에 동참하고 있다는
사실에 의의가 있다.

소장품과 함께하는 디지털 상태조사서
세계 주요 미술관은 지속 가능한 발전의 맥락에서 작품의
상태조사서와 보존처리를 기록하는 보존처리 보고서,
그리고 소장품을 분류하여 정리하는 데이터베이스를 점차
수기(hardcopy)가 아닌 마이크로소프트 워드, PDF
어노테이션 프로그램이나 기관 내 자체 표준관리 시스템을
통해 디지털 형식으로 작성하고 있다. 이는 수기로 작성한
리포트의 내용적 모호함을 줄여 사용자들 간에 정확한 의미를
전달할 뿐만 아니라 2D, 3D 등 보다 선명하고 구체적인
이미지를 등록하여 빠르고 쉽게 웹으로 공유, 업데이트할 수
있다는 장점이 있다. 또한 상태조사서를 디지털로 작성하고
출력도 하지 않기 때문에 종이와 필기도구, 잉크 등을
절약하며 지속 가능한 노력에 동참할 수 있다.
─────────── 디지털화를 돕는 또 다른 대표적인
툴로 상태조사서를 디지털로 작성할 수 있는

〈아티체크 (Articheck)〉가 있다. 〈아티체크〉는 동명의 스타트업 회사에서 자체개발한 유료 소프트웨어로 전 세계 주요 미술관, 박물관, 갤러리들이 iOS 환경에서 상태조사서에 필요한 사진과 기록을 비교적 손쉽게 작성할 수 있는 기술을 제공한다. 애플 앱 스토어에서 구입 후 다운로드하여 즉시 사용할 수 있으며 전 세계 주요 공공기관들이 〈아티체크〉를 이용하고 있다.

디지털 기술의 적용, 원격 꾸리어링

온라인상에서 디지털 기술과 다양한 디바이스를 활용하는 원격 꾸리어링은, 비대면 상황의 한계를 극복하고 탄소 배출을 줄일 수 있다는 장점 때문에 디지털 상태조사 방법과 함께 급부상하고 있다. 전 세계 주요 미술관, 박물관 소속 레지스트라들은 세계적인 락다운으로 연기된 국제 소장품 순회, 대여 전시를 가능하게 하고자 혁신적인 방법을 모색하기 시작했다.

―――――― 코로나19 이전에는 대부분의 해외 혹은 지역 간의 대여 전시를 위해 미술관의 보존전문가나 레지스트라가 꾸리어로서 작품과 함께 움직였지만 팬데믹 이후 직접 동행하는 대신 온라인으로 작품을 모니터링할 수 있는 원격 꾸리어링 방법을 연구하고 지속적으로 시도하는 추세이다.

―――――― 사실 원격 꾸리어링은 2010년 아이슬란드의 화산 폭발로 인해 항공편이 마비되고 광범위한 여행 제한이 시작되었던 때, 영국 레지스트라 그룹(The UK Registrars Group, 이하 UKRG)에서 박물관 전문가와 선박회사가 안전하게 미술품을 운반할 수 있는 새로운 대안으로 고안한

것이다. 미술관의 레지스트라들은 코로나19로 인한 이동 제한을 극복하기 위해 당시의 경험과 시행착오를 바탕으로, 줌과 각종 모바일 대화 채널을 이용해 소장품 대여 및 전시 관련 작업을 원격으로 모니터링했다.

─────── 성공적인 사례로 2020년 1월, 런던의 왕립 미술 아카데미(Royal Academy of Arts)의 《피카소와 종이(Picasso and Paper)》 전시에서는 프랑스 파리의 피카소 미술관(Musée Picasso Paris)에서 꾸리어와 함께 왔던 거의 모든 대여 작품의 상태조사를 전시의 종료와 함께 원격 꾸리어 시스템으로 전환시키고, 전시 후 해체 과정과 작품의 상태를 줌을 통해 감독하도록 했다. 이를 계기로, 다수 미술관에서도 개개의 조건과 성향에 맞추어 비슷한 방식을 적용하고 있다.[32]

─────── 또한 2021년 4월, ICOM-CC 산하 회화보존전문가 그룹(Painting Working Group)은 미술관과 사립 기관의 보존전문가들을 소집한 웨비나에서 원격 꾸리어링에 관한 의견을 공유하였다. 특히 2020~2021년에 걸쳐 원격 꾸리어링의 장점과 동시에 한계점이 있음을 깨닫고 해결 방법을 모색했다. 다양한 분야에서 작업해온 발표자들은 각자 습득한 교훈과 통찰을 공유하면서, 팬데믹 속에서 꾸리어가 갖는 필수적인 책임과 역할을 논했다. 3개월 후 2021년 7월 22일, 회화보존전문가 그룹은 지난 18개월 동안 미술관, 박물관에서 진행한 실제 투어 전시 및 원격 꾸리어링을 적용한 사례를 공유하고 성공적인 사례와 그럼에도 불구하고 발생했던 한계점을 지적하며 더 나은 대안을 모색하였다.

─────── 원격 꾸리어링은 항공, 숙박

등으로 발생하는 탄소와 경비를 낮출 수 있다는 장점이 있다. 하지만 기본 전제조건은 기관 간의 파트너십, MOU, 보험, 모든 준비 단계의 명확하고 체계적으로 디지털화된 문서, 양질의 고화질 이미지 파일, 작품 핸들링 매뉴얼과 포장 가이드, 보안, 안정된 디지털 환경, 와이파이 연결, 정전의 대비, 현장의 조도 확보이다. 그리고 가장 중요한 것은 자질 있는 현장 전문가 확보와 예상치 못한 변수에 상응하는 체계적 준비다. 무엇보다 개별 상황에 따라 적재적소에 맞추어 대비해야 성공적인 결과를 얻을 수 있다.

──────── UKRG는 최근 원격 꾸리어링의 실용성과 잠재적인 위험성에 대한 지침을 업데이트 하였는데, 캠브리지 대학 산하 피츠윌리엄 박물관(Fitzwilliam Museum)의 레지스트라이자 UKRG의 의장인 데이비드 패커(David Packer)는 필요시 가능한 기술을 활용해 꾸리어의 위험 요소를 완화하는 방법론을 제시한다. 이 지침은 스마트폰 충전을 비롯해 와이파이 연결이 잘 되어야 한다는 사소한 점까지 주목한다. 귀중한 그림을 포장, 운송하며 이를 모니터링하기 위해 기나긴 화상 통화를 하는 중에 배터리나 신호가 꺼져 중요한 순간을 놓치는 것을 누구도 원치 않을 것이다.

──────── 또한 원격 꾸리어링에는 한계점이 있는데 언어장벽, 시차, 각 기관에서 사용하는 디지털 커뮤니케이션 프로그램 또는 애플리케이션의 차이, 그리고 카메라나 장치로 모니터링할 수 없는 사각지대, 작품의 지나친 훼손, 주요 컬렉션이나 대작의 원정 대여, 포장의 방법이 복잡한 경우다. 특히 전시 전후 작품 운송이나, 전시 중에 훼손된 작품이 있을 경우에는 원격 꾸리어링만으로 대체하기 어렵다.

앞서 언급한 회화보존전문가 그룹의 관련 웨비나에서는 시행착오를 거쳐 성공한 최근의 사례들에 주목하여, 원격 꾸리어링의 대안을 제시했다. 기관 소속 꾸리어를 보내는 대신, 해당 지역 상황에 능숙한 지역의 보존전문가와 협력하는 것이다. 그러기 위해서는 탄탄한 글로벌 네트워크가 전제조건이 되어야 한다. 이는 팬데믹 이후에도 꾸리어가 여러 이유로 이동하기 어려울 상황을 대비하여 새로운 대안으로 떠오르고 있으며 대부분의 기관이 만족하는 방안으로 꼽았다.

가능성과 한계점

친환경 보존의 역설

탄소중립경제가 꿈꾸는 친환경적이고 지속 가능한 방법은 과연 모두를 만족시킬 수 있을까? 친환경적인 산업에 집중할수록 이와 관련된 자원의 가치가 비정상적으로 올라가는 그린플레이션(greenflation)이 발생하고, 비관련 산업은 가치가 낮아져 경제의 불균형을 초래한다.

보존학계에서도 친환경적 보존을 위해 노력하며 새로운 대안을 모색하고 있다. 하지만 앞서 언급했듯이 보존에 쓰이는 유기용제를 친환경적인 재료로 바꾸더라도, 정식 실행까지 긴 시간이 필요하고 대체 재료의 개발에 많은 비용도 든다. 한편으로는 기존 작품의 열화 현상에 따라 그동안 사용해온 전통적인 재료도 여전히 필요할 것이다. 그러므로 단기간에 무조건적인 지속가능성을 추구할 것이 아니라, 기존의 방법과

새로운 방법을 절충, 보완하며 단계적으로 나아가는 변화가
필요하다.

──────── 앞서 언급한 ICOM의 설문에 따르면,
코로나19로 인해 미술관이 폐쇄된 기간에도 작품의
보존활동은 지속적으로 이루어지고 있으며, 응답자의
약 80%는 현장 근무자의 부재를 메꾸고자 보안과 보존
조치가 유지 및 증가했다고 답했다. 하지만 아프리카와
중남미 지역의 응답자 20%는 이러한 조치가 거의 없었다고
응답한 것으로 보아, 작품보존이 지역에 따라 불균형적으로
이루어지고 있음을 시사한다.

──────── 이러한 불균형은 디지털 문해력과도 관련이
깊다. 디지털 환경에 접근하기 어려운 지역의 경우, 각종
온라인 플랫폼은 물론, 웨비나로 공유되는 국제적인 흐름과
지속 가능한 움직임, 코로나19 관련 긴급 매뉴얼 등에 대한
접근도 어려울 수밖에 없다. 심지어 언어장벽까지 더해지면
심각한 디지털 소외로 이어진다. 이는 지속적인 작품보존에
대한 의식과 노력의 정도가 미주와 유럽에 편중되어 다른
지역과 불균형을 이루기 때문이다. 따라서 앞서 언급한 온라인
플랫폼의 역할이 더욱 중요하게 두드러지며 이들 플랫폼이
디지털 환경의 접근 가능성을 균형적으로 높이는 점에
주목해야 한다.

온라인 환경에서의 전문적인 지식 교류

팬데믹 기간 동안 웨비나를 포함한 디지털 활동 및
커뮤니케이션이 급작스럽게 전면적으로 확대되었다.
가상 여행, 소셜 미디어 게시물, 원격 소통 등이 급증한
데에서도 그 현상을 확인할 수 있다. 이는 문화예술

부문 특유의 반응성과 창의성, 그리고 위기 적응 능력을
보여주기도 하지만 여전히 한계점도 존재한다. 예를 들어,
전문가들은 공공의 이익을 위해 온라인 플랫폼에서 전문
지식을 공유하지만, 비전공자들이 이를 무분별하게 이용할
경우 예상치 못한 문제가 생길 수도 있다. 특히 작품보존과
같이 특수한 전문 분야일수록 이러한 우려가 크다.
───────── 그래서 전문적인 정보와 연구결과를 제공하는
주체는 메타인지(metacognition)가 가능하도록 정확하고
명료한 정보를 제시해야 하며, 정보를 제공받는 쪽에서는
보존전문가가 아니라면 해당 정보를 무분별하게 사용하지
않도록 유의해야 한다. 나아가 보존윤리와 연계하여 작품을
하나의 문화재로 여기며 개인의 취향으로 작품을 대하지
않고, 문화관련 종사자이자 사회의 일원으로서 책임의식을
가져야 한다.

온라인 환경에서 디지털 기술의
가능성과 한계

원격 꾸리어링 사례에서도 언급했듯이 온라인 환경에서의
디지털 기술은 예상치 못한 변수가 많다. 디지털 문서의 백업
이슈, 온라인 접속 불가, 보안 장치의 오류, 기관 간의 소통
방식과 사용 프로그램의 차이, 카메라 장비가 닿지 않는
사각지대 등 이외에도 수없이 많을 것이다. 그럼에도 디지털
기술의 이용은 접근성을 높이는 동시에 물리적 거리와 시간,
비용, 그리고 탄소 배출까지 줄일 수 있다는 장점이 있다.
미술관의 현장 사례에서도 보았듯 꾸준하고 철저하게
준비한 관련 문서 및 상태보고서의 디지털화를
기반으로 기관 간의 글로벌 파트너십, 공식적인

협력과 계약, 매뉴얼의 확립, 보험 협약 등을 전제 조건으로
지속적인 소통과 상호신뢰를 통해 가능성을 찾을 수 있을
것이다. 한편 가장 불편한 진실은 보존윤리와 철학에 관한
사회적 합의는 과학 기술의 속도를 절대로 쫓아갈 수 없다는
점이다. 기술이 발전할수록 보존윤리와 철학의 가치를 더욱
존중해야만 한다.

지속 가능한 보존을 위한
과제와 전망

포용적인 연대 의식과 재난에 대한 대비

전 세계 문화예술계 내에서, 공공재인 작품을 둘러싼 기관,
학교, 프리랜서, 전문가, 작가 등 이해관계자 간의 파트너십과
협업 학제화, 기록과 정보 공유는 이미 지속 가능한 보존의
키워드로 여겨지고 있다. 특히 웨비나, 화상통화 등 다양한
온라인 커뮤니케이션 도구로 정보에 대한 접근성이 더욱
용이해지며 변화가 가속화되었다. 이제 국내에서도 취약한
백업 시스템을 온전하게 구축하고, 국내 공공기관의 소장품에
국립중앙박물관이 개발한 문화유산표준관리시스템을
적용하여 모든 자료를 차근히 디지털화하여야 한다. 한편
팬데믹 상황에서 깨달았듯이 긴급 비상 대책 마련을 절감하고
위기 관리 능력을 키워야 한다. 또한 국제적으로 논의 중인
기후 변화 이슈에도 민감하게 반응하여 대비할 수 있도록
각계각층에서 노력해야 한다.
─────────── 디지털 서비스의 발전과는 별개로
코로나19는 박물관과 관련 종사자의 업무를 거의 모든

면에서 바꿔 놓았다. 이번 위기를 통해 역설적으로 드러난
기회를 포착하여 더욱 유연한 의식과 사고의 전환이 필요한
시점이다. 락다운으로 인한 폐쇄와 해외 관광객 유입 감소로
위기에 처한 미술관과 박물관은, 외부에서 작품을 대여해
운영하던 전시 대신 영구 소장품에 더욱 집중하며 지역
사회와 더 가까이 소통해야 할 것이다.
───────── 한 작품의 보존 이슈를 두고 포용적으로
연대하고, 앞으로 닥친 보존의 방향을 모색하고
차근차근 대비하는 좋은 사례라고 할 수 있는 2019년
국립현대미술관의 『다다익선 1988~2019』은, 영구 소장품인
백남준 작가의 〈다다익선〉의 보존 이슈를 중점으로 하여
작품 관련 기록을 수집하고 정리한 자료집이다. 이를 위해
국내외 미디어아트 보존전문가 외 관련 종사자 약 40명의
의견을 반영하여, 국가와 기관이 가지고 있는 고유의 문화적
상황과 보존윤리에 따라 적용하는 맞춤형 윤리강령(bespoke
codes of ethics)을[33] 현대미술품 보존에 적용했다. 이는
빅데이터에 의존하기 보다는 유사한 특성을 가진 개별정보를
기반으로 처방과 치료법을 개발하는 유연성 있는 입장을
취하고 있음을 시사하며, 작품의 보존에 있어 원형을
존중하는 보존윤리의 중요성을 다시 한번 일깨워 준다.

전문성을 가진 인재 확보

국내 문화예술계에서는 보존에 관한 전문용어(technical
terms)를 통일하고, 전문성을 지닌 인재를 양성하고
확보하는 것이 시급하다. 문화재의 생명을 연장하는
보존전문 인력은 특히 국제적으로 새롭게 떠오르고
있는 기술미술사와 전작 도록(catalogue

raisonné) 분야에서 필수적이다. 이를 위해서 보존전문
교육시장을 확대하여 지원사업을 대폭 늘리고 기관, 학교 등
모든 문화관련 교육기관에서 작품보존을 알려야 하며,
보존전문가뿐 아니라 비전문가를 대상으로 작품보존에 관한
올바른 인식이 자리잡을 수 있도록 노력해야 한다. 특히
국가의 지원을 받는 주요 공공기관의 연구 사업에 참여하는
전문가들은, 현장에서 실제로 적용 가능한 결과를 도출하고
이를 투명하게 개방할 수 있도록 사회적 책임을 갖고 업무에
임해야 한다.

6 나가며

지난 200년간 우리의 사고를 지배해 온 문명론, 즉 인류가
창조의 주인공이자 무한한 가능성을 지닌 존재라는 담론이
사라지고 새로운 시간이 다가왔다. 작품복원·보존의
역사에 크게 기여한 이탈리아의 대표적인 보존학자 체사레
브란디(Cesare Brandi)는, "작품보존은 섬세하고
복잡한 작업이기 때문에 하나의 전문 영역에만 의존할 수
없고, 다양한 전문 분야를 포함하는 학제적인 공동작업이
중요하다"라고 말했다. 또한 그는 작품의 보존처리 시 역사적
층위의 이해를 강조하면서 문화재에 관한 올바른 역사 인식
없이 단순히 원본의 상태로 되돌리는 것에만 치중한 복원
양상을 비판했다. 이와 같은 맥락에서 과거의 시행착오를
반성하고 재고하는 노력이 최근 보존학계의 큰 흐름이다.
─────── 보존에 대한 올바른 인식이 정착할 수
있는 건강한 토대가 필요한 시점이다. 주요 기관은 건전한

보존윤리가 자리 잡기 위해 필요한 최우선 조건들을
검토하고, 각 전문 분야의 이해관계자들은 서로 연대하고
교류해야 한다. 또한, 연구자와 연구기관은 실제 현장에 적용
가능한 연구 결과를 도출할 수 있도록 제 역할을 다해야
할 것이다. 이러한 조건이 선행될 때 국내의 작품보존계
역시 국제적인 수준으로 소통하고 발전할 수 있다. 재난의
시대를 지나며 겪은 시행착오와 경험을 통해 가까운 미래에는
현재보다 더욱 나은 작품보존 문화가 자리잡기를 꿈꿔 본다.

1 국내외에서는 restoration을 복원이라 통칭하고
 conservation을 보존이라 통칭한다. 작품보존은
 정확하게는 'art conservation'이며, 학계에서는
 일반적으로 보존(conservation)을 주로 사용한다. 복원은
 훼손된 작품을 고치는 행위 자체를 의미하고, 보존은 복원의
 개념을 포함하여 훼손된 작품의 인과관계를 파악·연구하며,
 작품을 둘러싸고 있는 모든 직간접인 환경과 예방보존이
 포함된 확장된 개념이다.

2 이 글은 경기문화재단의 GGC '언택트 시대의 미술' 중
 「미술관에 작품이 사라진다면?」을 바탕으로 발전시켜
 작성하였다.

3 1장의 '예방보존이란?' 참고.

4 1장의 '복원과 보존 그리고 보존윤리' 참고.

5 「Museums and COVID-19 설문조사 결과보고서
 (국문 번역본)」, ICOM 한국위원회 (2020)
 http://www.icomkorea.org/board/bbs/board.
 php?bo_table=news&wr_id=184 (검색일: 2021.
 8.18.)

6 Naomi Rea, "Conservators at the Rijksmuseum
 and the Stedelijk Are Donating Their Face
 Masks and Gloves to Front-Line Medical
 Workers", Artnet News (March 18, 2020),
 https://news.artnet.com/art-world/
 conservators-face-masks-donation-1807725

(검색일: 2021.8.18.)

7 Francesca Casadio, "Will Coronavirus
 Forever Change the Chemical Compositions
 of Artworks?", Artnet News (May 8, 2020),
 https://www.artnews.com/art-news/
 news/coronavirus-artwork-chemical-
 compositionsart-conservation-1202686531/
 (검색일: 2021.8.18.)

8 영국의 회화보존과학자이자 보존전문가였던 제리
 헤들리의 이름을 따서 개최하였으며, 그를 추모하는
 동시에 그가 남긴 방대한 연구 업적을 기리고 이어가자는
 취지에서 시작되었다. 젊은 나이에 사망했지만 그의
 연구 업적은 지금까지도 회화보존을 전공하는 학생과
 실무자들에게 가장 중요한 기본 지침이 되고 있다.
 이 심포지엄은 전통적으로 매해 여름 영국 내 회화보존
 석사과정이 있는 대학교 세 곳(The Courtauld
 Institute of Art, Hamilton Kerr Institute,
 Northumbria University)에서 돌아가며 열리며,
 각 학교의 석사논문 마지막 과정에 있는 학생들이 주축이
 되어 전체 행사를 준비한다.

9 〈위키피디아〉의 'List of dates in the history of
 conservation and restoration' 참고.
 https://en.wikipedia.org/wiki/List_of_
 dates_in_the_history_of_conservation_and_
 restoration (검색일: 2021.8.18.)

10 앞의 페이지.

11 앞의 페이지.

12 앞의 페이지.

13 조자현, 「예방보존이란 무엇인가?」, 미팅룸 블로그, https://blog.naver.com/meetingrooom/220381563752 (검색일: 2021.8.18.)

14 국내에서는 작품보존전문가, 혹은 보존가라 혼용하고 있지만 보존분야는 전문적인 학위를 필수적으로 취득해야 하므로 보존전문가라는 용어를 사용하는 추세이다. 본문에서도 보존전문가로 통일했다.

15 「Appendix 1: Victoria & Albert Museum Conservation Department Ethics Checklist」, 『Conservation Journal (Issue 50)』(V&A, Summer 2005) http://www.vam.ac.uk/content/journals/conservation-journal/issue-50/appendix-1/ (검색일: 2021.10.14)

16 ICOM-CC의 'Terminology to characterize the conservation of tangible cultural heritage' 참고. http://www.icom-cc.org/242/about-icom-cc/what-is-conservation/#.YRKeTT9xc2w (검색일: 2021.8.18.)

17 https://www.si.edu/educators/events?trumbaEmbed=view%3Devent%26eventid%3D149078209 (검색일: 2021.8.18.)

18 http://michiganmuseums.org/Coronavirus-Response-Resources (검색일: 2021.8.18.)

19 https://www.canada.ca/en/conservation-institute/services/conservation-preservation-

publications/canadian-conservation-institute-notes/caring-heritage-collections-covid19.html (검색일: 2021.10.21.)

20 『셰어 미1』, 96.

21 https://www.incca.org/incca-statement-values (검색일: 2021.8.18.)

22 https://aata.getty.edu/primo-explore/search?vid=AATA (검색일: 2021.8.18.)

23 https://www.sbmk.nl/en/publications (검색일: 2021.8.18.)

24 Emma Jansson, 「Toward a "Theory" for Technical Art History」, 『MateriaL Journal of Technical Art History (Vol.1, Issue 1)』 (March, 2021)
https://volume-1-issue-1.materiajournal.com/article-ej/ (검색일: 2021.8.18.)

25 게티 퍼블리케이션이 개발한 〈콰이어〉는 웹, 인쇄 및 전자책을 포함한 다양한 형식의 동적 출판물을 제작하는 프로그램이다. 학술 서적이나 시각 자료가 풍부한 서적의 출판에 최적화되어 있을 뿐만 아니라 수명, 지속가능성, 발견 가능성을 고려하여 설계되었다.
https://quire.getty.edu/ (검색일: 2021.9.5.)

26 https://www.menil.org/research/adp (검색일: 2021.8.18.)

27 http://ncsd.go.kr/unsdgs (검색일: 2021.8.18.)

28 전세계 주요 박물관의 관장들이 정기적으로 모여 최근의 박물관 이슈를 공유하고 토론하는

국제단체로 1992년 창립되었다. 〈위키피디아〉의 'Bizot group' 참고. https://en.wikipedia.org/wiki/Bizot_group (검색일: 2021.9.5.)

[29] https://www.nationalmuseums.org.uk/what-we-do/contributing-sector/environmental-conditions/ (검색일: 2021.10.21.)

[30] 한국정보통신기술협회에서 제공한 〈IT용어사전〉 참고. https://terms.naver.com/entry.naver?docId=857287&cid=42346&categoryId=42346 (검색일: 2021.8.18.)

[31] '유기용제(organic solvent)'라고 부르며, 회화나 작품표면의 오래되고 황변된 바니시 제거에 많이 이용된다. 인체와 자연환경에 유해한 와이트 스피리트, 자일렌, 톨루엔, 벤젠 등이 이에 속한다.

[32] Javier Pes, "Exhibitions during Covid-19: museums turn to 'virtual couriers' to protect unchaperoned art", The Art Newspaper (3 September, 2020), https://www.theartnewspaper.com/news/covid-19-virtual-couriers (검색일: 2021.8.18.)

[33] Jonathan Ashley-Smith, 「A role for bespoke codes of ethics」, ICOM-CC (2017) https://openheritagescienceblog.files.wordpress.com/2017/09/1901_4_ashleysmith_icomcc_2017.pdf (검색일: 2021.10.21.)

지가은

대학에서 예술학을 공부하고 영국으로 건너가 현대미술 이론과 시각문화학을 접하면서 '아카이브 아트(Archival art)'를 주제로 박사학위를 받았다. 공부하는 동안 웰컴재 『아트인컬처』와 『월간미술』의 런던통신원으로 활동하며 영국 동시대 미술 현장 소식을 전했다.

예술과 아카이브를 매개로 일어나는 과거, 현재, 미래의 이야기 과편들을 들여다보고 이를 엮는 글쓰기와 연구에 관심이 많다. 미팅룸의 아트 아카이브 연구팀 디렉터와 숙명여자대학교 대학원 객원교수로 재직하면서 시각예술 아카이브 관련 프로그램 기획과 글쓰기, 번역, 자문 활동을 이어가고 있다. 현재 시각성의 굴레에서 벗어나 사운드 아트를 감상하는 새로운 관점을 제시하는 칼렙 켈리(Caleb Kelly)의 저서 『갤러리 사운드(Gallery Sound)』(Bloomsbury, 2017)를 공동 번역하며 출간 준비 중이다.

코로나19로 전 세계는 지금 재난 상황에 처해 있다.
자연재해나 전쟁과 같은 재난은 세계 곳곳에서 산발적으로
일어나지만 바이러스 감염병에 의한 전 지구적 재난은 우리의
삶과 일상에 깊숙이 침투해 많은 것을 바꾸어 놓았다. 재난
상황이 길어지면서 바이러스와 함께 일상을 지속해야만
하는 새로운 국면이 찾아 왔고, 소통과 접촉, 공유와 연대의
방식은 사회·경제·문화·예술 등 광범위한 영역에서, 그리고
개인과 공동체, 기업과 국가 등 다양한 층위에서 비대면과
거리두기를 전제로 재편되었다.

―――――― 무엇보다 이러한 변화와 함께 우리는 재난
속에 살아간다는 것은 어떤 의미이며 재난에 대비하는 예방적
태도가 얼마나 중요한지 깨닫게 되었다. 더불어 재난에
대응하는 합리적이고 민주적인 체계가 어떻게 구성될 수
있는지, 그 대응 체계 안에서 적절한 의료적, 사회적 판단과
결단력이 얼마나 중요한지 끊임없이 자문했다.

―――――― 세계의 많은 전문가는 팬데믹과 같은
상황뿐만 아니라 앞으로 인류가 직면할 재난의 종류와 빈도가
점차 증가할 것으로 내다보고 있다. 코로나19와 유사한
감염병이 또다시 나타나지 않으리라는 보장이 없고, 특히
환경오염으로 인한 기후 변화의 속도가 점점 빨라져서 이미
심상치 않은 수준이기 때문이다. 해수면 상승과 이에 따른
침수, 지리와 생태계 변화, 급작스러운 폭염과 폭우, 그리고
이 때문에 발생할 수 있는 대형 산불이나 홍수 등
이상 기후의 징후와 그 여파가 세계 곳곳에서

목격되고 있다.

──────────── 게다가 글로벌 사회의 디지털 기술 의존도는 점점 더 높아지고 있으며, 온라인 기반의 비대면 소통도 이전보다 훨씬 빠른 속도로 일반화되고 있다. 그래서 물리적인 재난은 물론, 디지털 가상 공간에서 일어나는 재난도 간과할 수 없게 되었다. 이를테면 사이버 공격이나, 이로 인한 국가 기밀 및 개인 정보 누출과 같은 데이터 도난은 이미 잘 알려진 문제다. 이러한 사이버 보안 문제는 디지털 정보사회를 살아가는 우리가 당면한 실질적인 위협이자 과제이다.

──────────── 이 장에서는 '재난'을 키워드로 인류사의 기억 저장소인 아카이브가 맞닥뜨릴 수 있는 재난의 종류와 그 여파, 아날로그 및 디지털 아카이브의 재난에 대비하고 대처하는 자세를 다룬다. 특히 팬데믹으로 인해 디지털 콘텐츠와 온라인 플랫폼이 급속히 늘어나고 있는 상황에서 아카이브의 역할과 과제를 짚어보려고 한다.

──────────── 현재 세계 미술관, 박물관이 오프라인에서 온라인 플랫폼으로 활동무대를 옮기고 디지털 콘텐츠를 확대하면서, 콘텐츠를 공유하고 활용하는 방식이 달라졌다. 이들은 새로운 방식으로 관람객과 연결되며 이전과 다른 소통의 지형도를 그리고 있다. 하지만 디지털 콘텐츠의 양과 범주가 확대되고 활용의 스펙트럼을 공격적으로 넓혀가는 과정에서 각종 디지털 재난(digital disaster)에 대한 대비나 대응책은 상대적으로 미비할 수 있다. 또 누군가는 온라인 환경에서 더욱 자유롭게 많은 정보와 지식을 누릴 수 있게 되었지만, 또 다른 누군가는 기본적인 인터넷 및 기술 환경의 부재로 더 많은 제약을 체감할 수밖에 없는 불균형도 드러났다.

———————— 이렇게 디지털 콘텐츠와 플랫폼이 확대되고
다변화되는 과도기 단계에서의 사회적 명암을 염두에 두고,
아카이브의 존립을 위협할 수 있는 재난의 요소와 사례를
짚어보면서 국내외 문화예술계의 재난 대응 인식과 체제,
재난 가이드라인의 이모저모를 살펴본다. 이를 바탕으로
국내 미술계가 재난 앞에서 꼭 기억해야 할 시사점들도 함께
도출해보려고 한다.

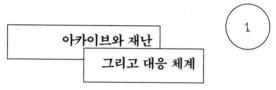

아카이브와 재난 그리고 대응 체계

1

아카이브는 개인이나 기관이 활동하는 과정에서 생산하거나
입수한 다양한 자료들 가운데 '영구히' 보존할 가치가
있다고 판단되는 기록물, 또는 이를 보관하는 장소인
기록물 보관소를 의미한다. 그러나 과거의 사건과 기억을
담은 기록물을 영구히 보존하려는 욕망은 시간 앞에서도,
예기치 않은 자연재해나 사고 앞에서도 위협받기 마련이다.
아카이브는 기록물 보존과 관리의 영속성과 안정성을
지향하지만, 태생적으로 망각과 소실의 가능성으로부터
완전히 자유로울 수 없다.

———————— 지속 가능한 보존 매체와 방법을 끊임없이
연구하고 적용해야 아날로그와 디지털 아카이브의 기록
가치를 장기간 유지할 수 있다. 그리고 자연적·인위적 재난에
대비하고 대처하는 매뉴얼을 갖추고 실제로 재난이
일어났을 때 제대로 실행해야 피해를 최소화할 수
있다. '재난에 대비하는 매뉴얼을 제대로

갖추고 실행한다'라는 원칙은 당연하게 들리지만 실제로는
정책적으로도, 인력과 예산 차원에서도 많은 품과 의식적인
노력을 필요로 한다.

공공기록물 보관소로서의 아카이브 탄생

조금 지루하더라도 먼저 아카이브의 뜻을 찬찬히 뜯어보는
것이 아카이브와 재난의 관계를 이해하는 데 도움이
된다. 아카이브(archive)의 어원은 고대 그리스어
'아르케(arkhe)'에서 시작되었다. 이 아르케에는
'시작하다(commence)'와 '지시하다(command)'의
두 가지 의미가 모두 있다. 여기에서 고대 그리스의
지시하고 지배하는 자를 지칭하는 '집정관(archon)'이라는
단어가 나왔고 이 집정관이 머무는 장소를
'아르케이온(archeion)'이라고 불렀다.[1] 아르케이온은
집정관이 머물면서 공무를 수행하는 '공공건물'이자 이 공무
과정에서 생산된 '공공기록물'이 보관되는 장소라는 의미를
아우르게 되었는데 바로 이러한 맥락이 아카이브의 직접적인
어원이 되었다.
─────────── 그래서 아카이브는 그 어원적인 유래에서부터
공공 행정 기록물과 연관이 깊고, 기록물 그 자체 혹은
이 기록물을 보관하는 곳이라는 물리적인 장소성이 개념의
바탕이 되었다. 이것이 우리가 아카이브와 재난에 관한
이야기를 할 때 행정 기록물 관리와 물리적인 재난, 그리고
그 대응 체계에서부터 출발해야 하는 근거가 된다.
─────────── 디지털 기술과 매체가 등장하면서 디지털
기록이 아카이브로 유입되기 전에는 아카이브의 대표적인
이미지는 긴 선반 위에 종이 서류들이 켜켜이 쌓여 있거나

서류철과 박스가 줄지어 보관된 장면이었다. 물리적인 공간을 점유하지 않고 가상의 공간에 존재하는 디지털 아카이브가 확대되면서 시공간의 제약 없이 대량의 정보를 보관할 수 있게 되었고, 활용의 범주도 무한하게 증폭되었다.

─────── 하지만 기록물이 더욱 오랜 시간 살아남을 확률을 높이기 위해서는 아날로그와 디지털 형식이 서로 보완하는 관계 속에서 다양한 매체와 방식으로 균형 있게 존재해야 한다. 아날로그 아카이브와 디지털 아카이브가 공존하고 있는 오늘날의 상황에서, 각기 다른 방식의 아카이브가 맞닥뜨릴 수 있는 재난의 종류와 여파가 다르므로 이에 따른 구체적인 대비와 대응 체계도 다르게 작동되어야 한다.

국가 공공기록물 재난 관리 지침

국립현대미술관, 국립중앙박물관을 비롯해 전국의 국공립 미술관, 박물관과 같은 문화체육관광부 산하의 문화예술기관 기록 관리는 기본적으로 '국가 기록물 관리 지침'을 따르고 있다. 우리나라의 공공기록물 관리를 총괄하는 국가기록원[2] 홈페이지에서는 재난과 관련한 두 가지 표준 매뉴얼을 다운로드 받을 수 있다. 하나는 국가기록원의 기록 관리 업무 표준인 「기록물 관리 기관의 보안 및 재난 관리 기준」[3](2009)이고, 또다른 하나는 국가 표준 지침인 「필수기록 관리와 기록 관리 재난 대비 계획」[4](2010)이다.

─────── 모두 기록물 관리 기관이 갖추어야 할 일반적인 재난 대비 계획을 담은 매뉴얼이다. 전자는 공공기관이 재난으로부터 기록물을 보호하기 위해 준수해야 할 기본적인 보안 사항과 재난

관리에 대한 기준을 제시하며, 전자기록물 재난 관리 기준도
포함한다. 또 관리의 책임과 역할에 관해 명시하면서
'예방·대비·대응·복구'라는 재난 관리의 기본 요소를
바탕으로 단계별 체크리스트와 위험도 평가를 위한 세부
기준도 제시하고 있다.

──────── 한편, 후자는 재난이 발생했을 때
공공기관뿐만 아니라 민간기관에서도 조직의 기록물을
보호할 수 있도록 돕는 매뉴얼이다. 특히, '필수기록'의
개념에 대해 설명하면서 '필수기록 관리 프로그램'의 설계와
운영 절차를 안내하고 있다. 이 표준 지침에서 정의하는
필수기록이란, '비상사태나 재난 발생 시 혹은 재난 이후에,
조직이 업무나 기능을 지속하거나 기능을 회복하기 위해
필수적으로 필요한 정보를 담은 기록'이다.[5] 그리고 이러한
필수기록의 선정 기준과 예시를 바탕으로 총 4단계의 재난
대비 계획과 단계별 대응 지침을 기술하고, 재난 대비 기록
관리의 모니터링과 감사, 재난 대비 훈련에 관해서도 간략하게
언급하고 있다.

재난 관리 공통 매뉴얼의 기관별 적용과
세분된 지침의 필요성

국내 공공기관은 기본적으로 앞의 두 표준 지침을 토대로
기록물에 관한 재난 대비 계획을 수립하고 운영한다.
그러나 이 지침은 모든 기관과 재난에 일괄적으로 제시하는
공통적인 매뉴얼이다. 다시 말해, 재난 대책이나 대비 계획이
기관별, 기록 분야별, 재난 유형별로 세분되어 있지 않다는
뜻이다. 기관마다 취급하는 기록의 종류나 특수성이 다르기
때문에 이 표준 지침을 바탕으로 기관별 고유업무와 내규에

따라 직접 재난 대비 및 대응 계획을 구체적으로 만들고 적용하도록 권하는 것이다.

──────── 국가기록원의 표준 지침을 제외하고는 국내 국공립 문화예술기관 가운데 재난 대비 계획 매뉴얼을 일반에 공개하는 곳은 찾기 힘들다. 이는 재난과 같은 위급 상황에서 보호해야 할 필수기록의 내용이나 관리 절차에 보안상 민감한 사항이 포함될 수 있기 때문이다. 예를 들어, 아르코미술관[6]과 아르코예술기록원[7]이 소속된 한국예술문화위원회[8]의 경우, 공식 홈페이지에서 각 조직의 부서가 보존해야 할 기록물, 기록물의 보존 기간, 보존 장소 및 방법, 그리고 그 공개 여부와 접근 권한을 담은 '기록 관리 기준표'[9]는 공개하지만, 재난 재해 조직 관리, 재난 대응 매뉴얼, 재난 대응 훈련 계획 및 결과 등을 포함하는 내용은 비공개 대상 정보[10]로 분류한다.

──────── 이러한 국내 기록물 관리 지침의 근간이 되는 법은 1999년에 제정된 '공공기관의 기록물 관리에 관한 법률'이다. 그런데 처음에는 이 법률에 기록물의 재난 관리에 관한 언급이 없었다. 이후 2007년에 '공공기록물 관리에 관한 법률'로 개정되면서 재난 관리에 관한 항목이 추가되었다.[11] 공공기록물의 체계적인 보존과 관리가 법으로 제정되고 표준화 지침이 만들어지기 시작한지 이제야 20년 남짓이다. 기록물 재난 관리는 만약의 상황에 대비하는, 그야말로 예방의 차원에서 이루어지는 일이고 이를 체계적으로 준비하여 재난 훈련으로 시행하기까지는 많은 예산과 인력이 필요하다. 게다가 재난 대책을 수립하지 않는 기관에 대한 구체적 처벌 규정도 없으므로, 자발적으로 재난 관리 대책과 대응 체계를

시행하도록 유도하는 데에는 한계가 있다.[12]

────────── 그렇다면 현재 국내 공공 미술관과 박물관의 재난 관리 프로그램은 어떻게 이뤄지고 있을까. 이를 살펴보기 전에 어떤 유형의 재난이 기록물에 영향을 끼칠 수 있는지 먼저 정리한다.

재난의 종류와 유형에 따른 대응

앞서 언급한 「기록물 관리 기관의 보안 및 재난 관리 기준」에서는 기록물 관리 기관에서 발생할 수 있는 재난을 다음과 같이 분류한다.[13]

- ☑ 자연적 위험: 지진, 태풍, 산불, 화재, 홍수, 호우, 낙뢰, 해충, 붕괴
- ☑ 건축 및 시설 결함: 스프링클러 및 공기조화기 오작동, 지붕 누수
- ☑ 산업 재해: 핵 또는 화학물질 유출
- ☑ 기술적 재난: 시스템 및 장비 장애, 정전, 해킹, 바이러스
- ☑ 범죄 행위: 방화, 폭동, 테러, 전쟁, 고의적 파괴
- ☑ 미흡한 보존 관리: 열, 오염된 환경, 부적절한 서가 정리 및 운송 부주의, 부적합한 보존처리에 의해 발생한 기록물의 화학적 분해 등
- ☑ 기타 관리자의 직무불능, 실수 등

이렇게 재난 유형을 정리해보면 각기 다른 형태의 재난이 실제로 일어났을 때 기록물에 미칠 수 있는 영향과 피해 상황을 미리 예측하고 대비할 수 있다. 그런데 이 표준

지침에서는 재난의 종류와 유형은 명시하고 있지만 재난별로 예상되는 피해 정도나 결과, 그리고 상황별로 구체적인 대응이나 복구 방법을 담고 있지는 않다. 단지 이 모든 재난 유형에 일률적으로 적용할 수 있는 기본적인 재난 관리 프로그램을 수립하는 매뉴얼만 제공하고 있다.

─────── 반면, 국제 기록관리 협의회(International Council of Archives, ICA)[14]가 1997년에 발행한 「아카이브의 재난 대비 및 관리 가이드라인」[15]에는 기록물의 보존을 위협할 수 있는 주요 재난을 추려 실제 사례를 중심으로 조금 더 구체적인 매뉴얼이 담겨 있다. 이 매뉴얼은 침수, 악천후, 화재, 지진과 같은 재난 유형별 위험 요소를 분석하고 이에 대응한 기록물의 복구와 사후처리 방법을 안내한다. 더불어 산업·군사 지역, 정치적 불안 지역, 산사태 위험 지역 등 재난 발생 가능성이 높은 지역에 있는 기관들이 처할 수 있는 위험 요소부터, 전쟁, 무장 충돌, 원자력 사고의 위험에 따라 예측할 수 있는 기록물의 소실이나 멸실 피해 수준까지도 설명한다.

─────── 비슷한 맥락에서 최근 국가기록원에서도 수해 기록물의 응급 복구 방법을 영상으로 제작하여 국가기록원 유튜브 채널에 배포하고 같은 내용을 담은 매뉴얼을 홈페이지에 공개했다.[16] 그리고 이러한 자료를 바탕으로 각 기관의 기록물 담당자 대상 실무 교육을 진행하고, 실제 수해가 발생했을 때 기록물의 응급 복구에 필요한 전문 복구 재료와 물품으로 구성된 응급 복구 키트를 지원한다고 밝혔다.

─────── 국가기록원이 수해 맞춤형 재난 교육을 진행한 이유는, 전 세계적으로 이상 기후

현상이 잦아지면서 갑작스러운 집중호우 등으로 수해가
증가하는 추세에 미리 대응하기 위한 것이라고 하며, 이는
좋은 사례가 될 수 있다. 이렇게 특정 재난에 구체화된 매뉴얼,
직원 교육과 훈련, 그리고 응급 복구 물품의 구비는 각 기관의
차원에서 의무적이고 정례적으로 이루어져야 하는 일련의
대비 절차다.

———————— 적어도 우리나라 환경에서 빈번하게
발생할 수 있는 재난을 중점으로 기관마다 보유한 기록물의
특성에 맞는 기록물 재난 관리 프로그램을 꼭 만들 필요가
있다. 여기에는 재난 및 재해 관리 총 책임자를 비롯해
직급별·부서별 상세한 대응 절차와 조치 사항이 최대한
구체적으로 담겨 있어야 한다. 그리고 정기적인 점검과 평가,
실제 훈련을 통해 재난 상황을 시뮬레이션해 볼 수 있도록
하는 법적 강제성도 더욱 강화되어야 한다. 코로나19와 같은
감염병을 포함해 이상 기후, 사이버 공격 등 재난의 유형이
점차 늘어나는 추세를 생각하면, 지금은 철저하면서도 유연한
대응을 바탕으로 상황별 맞춤 재난 관리를 본격화해야 하는
시기이다.

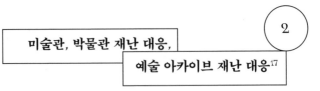

미술관, 박물관 재난 대응,
예술 아카이브 재난 대응[17]

2

국내 공공 미술관, 박물관의 재난 관리 프로그램은
기본적으로 앞서 살펴본 국가 표준 지침에 따라 운영된다.
미술관과 박물관은 역사적 유물과 예술작품을 수집하고
관리하는 문화유산기관으로 이를 잘 보존하여 후대에

전승해야 할 책임과 의무가 있다. 그래서 우리는 박물관을 비롯한 도서관이나 아카이브를 통틀어 '기억 기관(memory organizations)' 또는 '유산 기관(heritage organizations)'이라고 부른다.[18] 특히 이러한 기관들이 얼마나 사전 예방과 사후처리 방안을 제대로 검토하고 대비했는지에 따라 재난에 의한 문화유산 소실 및 피해의 정도는 크게 달라질 수 있다.

소장품 및 기록물의 중요도와 위험 요소 파악

미술관, 박물관 전체의 비상 대응 계획 외에도 재난 시 소장품의 피해를 최소화하기 위해서는 먼저 기관이 보유한 소장품 및 기록물의 유형과 중요도를 분석하고, 이에 따른 위험 요소를 확인하여 구조 계획을 준비해 두어야 한다. 이와 관련해 유용한 자료는 영국의 남서부 뮤지엄 개발(South West Museum Development)[19]에서 제공하는 '구조 우선순위 목록'[20] 작성 가이드라인이 있다.

──────── 여기에서도 가장 중요한 절차는 기관의 대표적인 소장품을 선별하고 아이템마다 다른 접근 안전성을 미리 확인하는 일이다. 접근 안전성 평가란, 재난 시 응급 상황의 경중에 따라 소장품을 현장에 두고 보호하는 방법, 혹은 현장으로부터 제거하는 방법 중 어떤 것이 더 효율적인지, 전문 지식이 없는 사람도 구조할 수 있는 소장품인지 살펴, 미리 판단 근거와 기준을 마련해 두는 일이다.

──────── 이렇게 구조 우선순위 목록이 작성되면 무엇보다도 소장품을 현 위치에서

이동시킬 때 필요한 특정 방법이나 기술, 도구를 미리 숙지하고 준비하는 것이 중요하다. 만약 소장품을 재난 현장으로부터 이동시켜야 한다면 이를 보관할 수 있는 예비 수장고도 확보해두어야 한다.

재난 시 책임과 역할의 분담

이와 함께, 대표적으로 참고할만한 미술관, 박물관 재난 관리 가이드라인은 게티 보존 연구소, GCI[21]에서 발행한 『비상 계획 설계』(1999)가 있다.[22] 이 책에서 가장 주목할만한 것은 미술관, 박물관에 비상 사태나 재난이 발생했을 때 관장부터 큐레이터, 행정 직원까지 기관 내 직책별로 수행해야 할 책임과 역할에 관해 구체적으로 서술하고 있다는 점이다. 예를 들면, 재난 전후로 어떤 주요 사항을 미리 숙지하고 실행에 옮겨야 하는지, 어떤 과정과 절차에 따라 움직여야 하는지, 직책에 따라 어떤 일을 할 수 있는지 혹은 해서는 안되는지 등 전체 기관 차원에서 필요한 부서별·직책별 대비 계획을 안내하고 있다.

─────────── 제일 먼저 관장은 비상 계획 설계 과정과 함께 이와 관련한 정책 수립과 예산 배정, 이사회와의 소통과 같은 주요 역할을 책임진다. 핵심적으로는 기관 내 비상 대비 관리자와 비상 대비 위원회가 비상 계획 프로그램을 설계하는데 필요한 과업과 책임, 전략을 안내하는 한편, 부서 간 효과적인 소통의 문제, 재난 대비 훈련과 관련한 내용에 책의 한 챕터씩 할애하여 그 중요성을 강조한다.

─────────── 이어지는 챕터에서는 안전 및 보안 관리팀, 소장품 관리팀, 건물 유지·보수팀, 행정 및 기록 관리팀으로 구분하여 각 부서의 팀장이 숙지하고 수행해야 할 사항과

부서별 취약점 및 자산 분석, 재난 대응 절차와 기술의 개요를
그려볼 수 있도록 돕는다. 이 책의 가이드라인은 실제 비상
상황이 닥쳤을 때, 그 책임과 결과가 비단 재난 및 재해 관리
특정 담당자나 담당 부서만이 아니라 기관 내 모두에게
영향을 끼친다는 사실을 명확히 되새기게 한다.

미술관, 박물관 예술 아카이브의 재난 관리

미술관, 박물관이 수집하고 관리하는 예술 아카이브의 재난
관리 체계도 소장품과 마찬가지로 시각예술 기록물의 유형과
특수성에 관한 이해를 토대로 해야 한다. 예술 아카이브는
예술자료를 수집·보존·관리하며 자체적으로 다양한
예술자료를 생산하고 이를 활용할 뿐만 아니라 관련 조사와
연구, 전시와 교육까지도 병행한다. 국내 미술관과 박물관의
예술 아카이브는 공공기록물 관리 표준 매뉴얼과 소장품 재난
관리 계획을 기본으로 한 일반적인 재난 지침을 적용하고
있다.

──────── 대표적으로 국립현대미술관의 경우,
주로 원본 실물 자료를 수집하고 관리하는 과천관의
'미술연구센터', 그리고 이와 연계된 서울관의 '디지털
아카이브'[23] 두 곳을 운영하고 있다. 국립현대미술관의
규정집에는 아카이브가 소장한 '미술자료'를 다음과 같이
정의하고 있다.[24]

> "미술자료"라 함은 미술 관계 전문도서,
> 연속간행물, 학위논문집, 브로슈어, 리플릿,
> 포스터, 사진, 행정자료, 미술 관련
> 기사 등의 인쇄물 자료와 필름,

슬라이드, 테이프, 비디오, 음반 등의 시청각
자료, CD-ROM, 온라인 자료 등 전자 매체
자료, 미술인의 생애 및 미술작품의 창작과
관련된 작가의 서신, 일기, 문서, 드로잉, 메모
등을 통칭한다.

주로 문서 위주의 행정 기록물과 달리 예술 아카이브는
다양한 매체의 원본 자료와 시청각 자료를 포함한다. 특히
예술가가 창작 과정에서 생산한 다양한 원본 자료들은 때때로
그 희소성과 예술성이 작품에 준하는 가치를 지니며, 일부
자료는 작품보다 더 중요한 맥락 정보를 제공하거나, 중요
사실을 뒷받침하는 근거가 된다. 그래서 소장품과 마찬가지로
예술 아카이브의 재난 관리 계획도 매뉴얼화가 필수적이다.
'필수기록'처럼 핵심적인 기록물의 우선순위를 선별해 구조
계획을 수립하고 기록물 유형에 따른 응급 복구 및 사후처리
방안을 마련하여, 이를 재난 발생 이후 골든 타임 내에
진행하는 절차까지 준비해 두어야 한다.
———————— 국내 미술계에서 예술 아카이브의 구축과
활용에 대한 인식이 본격화 된 것은 10년이 채 되지 않았다.
앞서 언급한 국립현대미술관의 미술연구센터도 2013년에
개소하였다. 센터의 과제는 당장 산적한 기록물을 정리하고
대중 열람 서비스를 시작하기까지 아카이브의 구축과
활용을 위한 시스템을 체계화하는 데에 집중되었을 것이고,
이 과정에서 예술 아카이브에 특화된 구체적인 기록물 재난
재해 관리 프로그램을 설계하는 데에는 어려움이 있었을
것이라 짐작된다.
———————— 그러나 2021년 4월에 국립현대미술관에서

발행된 가장 최근의 규정집[25]에서는 미술관 전체의 재난 및 재해 관리나 재난 대응 체계에 관한 기본적인 항목을 발견할 수 없다. 규정집의 별표 서식에 재난 및 재난 관리 담당자의 직급만 간단하게 표기되어 있을 뿐이다. 물론 코로나19와 같은 감염병이 기록물의 소실에 직접적인 위협은 없다고 하더라도, 한창 재난을 통과하는 시기에 발행된 규정집에 관련 내용이 수록되어 있지 않은 것에는 아쉬움이 남는다.

디지털 아카이브와 디지털 재난

3

지금까지 아카이브라는 물리적인 장소에 보관된 아날로그 기록물에 일어날 수 있는 가시적인 재난을 위주로 살펴보았다. 사실 아날로그 아카이브 혹은 아날로그 기록물이란 말은 처음부터 사용된 것이 아니라 '디지털'의 개념이 등장한 이후 이와 구분하기 위해 생겨났다. 아날로그 아카이브와 디지털 아카이브는 서로 반대되는 개념으로 보인다. 그러나 이 두 개념은 서로 독립적으로 존재하는 동시에 매우 긴밀하게 연결된다.

──────── 이를테면 종이 기록물은 시간의 경과에 따른 마모나 훼손으로부터 기록을 보호하고 장기 보존하기 위해서 디지털화하고, 디지털 기록물은 백업 차원에서 외장하드와 같은 외부 매체에 저장하여 서가에 보관한다. 아카이브가 물리적인 재난에 맞닥뜨리면 디지털 기록물의 보관 매체가 파손되어 그 안에 저장된 데이터도

소실될 수 있다. 디지털 재난도 마찬가지이다. 온라인상에서 재난이 발생하면 그 피해 범위가 온라인에만 머무는 것이 아니라 데이터의 종류나 시스템의 파급력에 따라 오프라인의 2차적인 피해로 광범위하게 이어질 수 있다.[26]
———————— 전통적으로 직접 감상과 체험을 중시하던 예술의 영역이 비접촉의 가상 경험으로 옮겨가면서, 예술의 감상과 향유의 과정 전체가 빈번하게 디지털 시스템 속에서 이루어지고 있다. 이에 따라 수많은 개인 및 단체의 디지털 정보와 콘텐츠가 다양한 채널을 통해 생성, 유통, 소멸하기를 반복한다. '디지털 세계를 부유하는 이 정보들은 안전한가?', 혹은 '이 정보의 보안에 문제가 생긴다면 어떤 위협이 잠재하고 있는가?', '이에 대응하는 대비책은 어떻게 세울 수 있는가?'에 관해 질문해본다.

디지털 아카이브란

디지털 재난이 무엇인가를 이야기하기 전에 포괄적인 범주의 '디지털 아카이브'를 정의해보자. 앞서 공공기록물에서 논의를 시작했으니 먼저 법률에서 정의한 '전자기록물'을 살펴보면, '정부의 각 기관에서 업무 수행을 위해 컴퓨터 시스템을 이용하여 전자 포맷으로 생성·유통·관리하는 모든 기록물'을 의미한다.[27] 전자기록은 디지털 기록과 같은 말인데, 처음부터 디지털 형태로 생산되는 기록과 아날로그 형태로 생산된 것을 디지털화한 기록을 모두 포함한다.[28]
———————— 디지털 아카이브 혹은 디지털 아카이빙은 컴퓨터 분야에서는 파일의 일시적인 백업을 의미하기도 하는데 온라인상에서는 더 느슨한 의미로 통한다. 예를 들면, 즉시 접근하여 이용 및 수정이 가능하도록 축적된

과거의 자료 모음, 즉 데이터베이스의 의미로 사용되거나,
여러 이용자가 함께 생산·축적·공유하는 디지털 공유물을
뜻하기도 한다.

─────────── 아카이브의 어원적 의미에 기록물 보관소라는
물리적인 장소성이 내포되어 있다는 점과 아날로그 기록물의
상대적으로 짧은 수명을 상기해본다면, 디지털 아카이브는
이러한 아카이브의 물리적 한계를 뛰어넘어 시공간을
비약적으로 단축했다고 볼 수 있다. 가상의 공간에 축적된
디지털 콘텐츠의 양과 전달 속도는 이전과 비교할 수 없이
확장되었고 네트워크 망을 통해 경계 없이 연결된 수많은
이용자의 참여와 소통에 따라 새로운 디지털 지식의 조합이나
생산이 가능해졌다.

─────────── 이러한 동시다발적 지식 생산과 공유의
양상은 복제가 가능한 디지털 데이터의 특성에서부터
비롯되었다. 그래서 복제성과 네트워크화의 특성을 그대로
가진 디지털 아카이브는 단순한 저장고가 아니라 디지털
콘텐츠를 활용하는 플랫폼의 역할을 맡으며 더욱 열린
가능성을 갖게 되었다.[29]

─────────── 이 장에서 디지털 아카이브의 의미는
주로 미술관, 박물관의 활동 과정에서 생산되어 전산
기록관리시스템(RMS)을 통해 처리·관리되는 전자 행정
기록물과, 기관 내 실물 소장품 및 예술 아카이브의 기록물을
디지털화 한 디지털 컬렉션을 모두 아우른다.[30] 그래서
공공재로서의 디지털 콘텐츠와 이것이 유통되는 디지털
시스템의 인프라에 초점을 두고 디지털 재난의 여러 유형과
위험도를 폭넓게 살펴보려고 한다.

디지털 컬렉션의 개방과 콘텐츠 확대

2020년 5월에 발행된 UNESCO 보고서[31]에 따르면, 코로나19 팬데믹 초기 전세계 약 9만 5천여 개의 미술관, 박물관 중 90%가 임시 휴관을 했다. 이 가운데 관람객 입장료를 비롯한 주요 수익을 내지 못해 운영난으로 완전히 문을 닫은 곳도 적지 않다. 그리고 이 기간에 대다수 미술관, 박물관이 활동 채널을 온라인으로 대거 이동시켰고, 재난 앞에 변화하는 기관의 위상을 고민하며 온라인 활로 개척을 다방면으로 고민했다.[32]

─────── 특히 세계 유수 미술관, 박물관들은 갑작스런 온라인 전환의 폭풍 속에서 기존에 보유한 소장품 및 아카이브의 디지털 컬렉션을 먼저 활용하기 시작했다. 처음에는 휴관으로 직접 방문하지 못하는 관람객을 위해 일부 디지털 컬렉션을 한시적 또는 반영구적으로 무료 공개하며 글로벌 팬데믹에 대처하는 공공 문화예술 교육 기관으로서의 행보를 보여주었다. 뒤를 이어, 기관마다 본래 진행하던 디지털 프로젝트가 가속화되고 공개 범위도 지속적으로 확대되고 있다.

─────── 이제는 단순히 기존의 디지털 아카이브를 공개하는 개념을 넘어, 더욱 폭넓은 차원에서 지금과 같은 재난 상황 시 미술관, 박물관의 사회·문화적 역할과 기능이 무엇인지 근본적으로 재고하는 전환기를 지나고 있다. 전 세계 미술관과 박물관은 유례없이 디지털 오픈 콘텐츠를 다량 생산하고 활용하면서, 관람객이 더 적극적으로 참여할 수 있도록 만드는 다양한 온라인 채널과 프로그램 개발에 주력하고 있다.

─────── 물론 감염병은 기록물 재난 유형에 포함되지

않듯이 기록물의 소실이나 멸실에 직접적인 영향을 주는
재난은 아니다. 그러나 코로나19는 디지털 콘텐츠 확장과
플랫폼 이동에 결정적인 영향을 끼치면서 디지털 아카이브
활용의 지형도를 변화시키고 있다. 현재 상황에서 디지털
콘텐츠의 팽창과 활용의 가능성에만 방점을 찍을 것이
아니라, 그 이면에 존재하는 '디지털 격차'[33]나 이에 도사린
'디지털 재난'과 같은 잠재적인 위협까지 놓치지 않고
들여다보아야 또 다른 재난이 오더라도 쉽게 흔들리지 않는
미래를 준비할 수 있다.

디지털 재난의 정의와 위험도

디지털 재난은 '기술적 오류, 사이버 침해 및 사이버 테러
등 다양한 유형의 디지털 위험이 원인이 되어 발생된 국민의
생명, 재산과 국가에 사회적, 경제적 피해를 줄 수 있는
재난'을 의미한다.[34]
———————— 2018년 11월, 서울 KT 아현지사의
지하 통신구에서 발생한 화재 사고로 아현지사가 위치한
서대문구를 비롯해 마포구, 중구 일대를 연결하는 16만
8천 유선회로와 광케이블 220세트가 영향을 입은 사건이
있었다.[35] 이로 인해 인근 지역뿐만 아니라 고양시 일부와
북서부 수도권 지역까지 KT 망을 사용하는 초고속 인터넷,
유무선 통신 서비스, IPTV 서비스에 장애를 겪었다.
———————— 휴대폰이나 공중전화, 문자를 사용할 수
없었고 인터넷이 연결되지 않으니 인스턴트 메신저로
가족이나 지인에게 연락할 수도 없었다. 또 ATM과
신용카드 단말기도 작동하지 않아 출금, 이체 및
카드결제를 할 수 없었고, 일부 웹사이트는 접속이

불가능해 일대 소상공인의 영업이 큰 타격을 입었다. 의료
시스템에도 장애가 생겨 병원이나 약국에서 환자 정보를
조회할 수 없었으며, 112나 119 신고 처리에도 문제가
발생했다. 화재 진압은 하루 만에 끝났지만 피해 복구는
일주일 이상, 각종 피해 보상에는 더 많은 시간이 걸렸다.
말 그대로 KT 정보통신망 서비스가 일순간 중단되면서 관련
경제활동과 일상에도 급제동이 걸린 것이다.

─────── 사람이 상주하지 않는 지하 통신구에서
발생한 이 화재는 여러 차례의 수사와 감식에도 불구하고
결국 뚜렷하게 원인을 밝히지 못한 채 종결되었다. KT는
전국에 56개의 지사를 운영하는데, 그 중 아현지사는 많은
회선이 거쳐가는 중간 다리 역할을 하지만 KT의 주요 거점
지사는 아니었다. 정부는 통신망에 영향을 미치는 정도에 따라
전국의 지사를 A~D등급으로 나누어 관리하는데 아현지사는
이 가운데 D등급이었다. A~C등급의 지사는 법적으로
통신망 장애를 대비해 백업망을 구축해야 하지만, D등급인
아현지사는 백업망이 없어 피해 복구에 더 어려움을 겪었다.[36]

─────── KT 화재는 오프라인에서 발생한 화재라는
물리적 재난이 어떻게 통신망과 인터넷을 마비시킬 수
있는지, 그리고 그 피해의 규모와 파급력이 실제로 어떠한지를
여실히 드러낸 사건이었다. 이는 물리적 재난이 디지털
재난을 야기하는 유형으로, IT 시설의 파괴나 손실이 사이버
상의 금융 및 전자상거래 등 서비스 가용성에 영향을 주어
결과적으로 디지털 재난으로 이어진 경우이다.[37]

─────── 특히 KT는 과거 공기업인 한국통신공사에서
민영화된 기업으로 현재까지 국가 기간 통신망을 거의
독점적으로 소유하고 있다. 다양한 기관과 기업에서 이용하는

주요 IT 기술 또한 이러한 통신 인프라와 융합되어 있기
마련이다. 이는 주요 통신망이 마비된다면 국가 차원의
대규모 재난이 언제든 일어날 수 있다는 뜻이다. 그리고
그 경우에는 D등급 지사 한 곳에서 일어난 사고와는
비교할 수 없을 정도로 심각한 피해와 여파가 발생할 것이다.

디지털 위험 사회, 디지털 재난 여파

우리나라에서 일어난 대표적인 국가 규모의 디지털
재난으로는 2003년 '1.25 인터넷 대란'이라고도 불리는
디도스(DDoS) 공격이 있다. 디도스 공격(Distributed
Denial of Service Attack)은 특정 웹사이트에 수많은
PC가 동시에 접속함으로써 해당 사이트가 소화할 수 없는
양의 트래픽을 일으켜 서버를 마비시키는 해킹 기법이다.[38]
——————— 당시 악성코드인 슬래머 웜에 감염된 PC들이
현재의 KT인 한국통신공사의 혜화지사 내 도메인 네임
시스템(Domain Name System, DNS) 서버를 공격하여
마비시켰고, 이에 따라 다른 서버들도 잇따라 마비되면서
우리나라 인터넷 서비스가 중단되는 사태가 발생했다.
이 여파로 각종 인터넷 금융 서비스와 전자거래도 중지되면서
사회 전체가 큰 혼란을 겪었다.
——————— 이후 2009년 7월 7일에도 청와대와
국방부를 비롯해 23개의 주요 국가 기관 사이트가
일시적으로 다운되는 사건이 있었고, 2011년 3월 4일에는
주요 정부 사이트와 네이버, 주한 미군 홈페이지 등
40여 개의 사이트가 2009년보다 더 업그레이드된 형태의
디도스 공격을 받았다.[39] 이렇게 국가 기반 시설을
대상으로 한 사이버 공격은 오프라인의 인명과

재산 피해로 이어질 수 있어 제대로 방어하지 못하면 그 피해 규모가 상상을 초월한다. 전기·통신·의료·교통·금융 등 거의 대부분의 인프라가 온라인 네트워크로 연결되어 있기 때문에 쉽게 정전이나 화재, 방사능 유출과 같은 2차적인 재해로 이어질 수 있다.[40]

─────────── 특히 우리나라처럼 IT 기술력과 수용력이 높을수록, 즉 디지털 정보화 수준이 높을수록 디지털 재난의 규모와 여파가 도미노 현상처럼 빠르게 확산되어 오프라인의 일상이 더 치명적으로 위협받을 수 있다.[41] 한국은 스마트폰이나 태블릿 PC 등 개인 소유의 소형 스마트 기기 보급률이 높고, 이를 기반으로 인터넷 환경과 각종 디지털 기술이 개인의 일상생활과 사회 시스템에 촘촘하게 침투해 있다. 2003년 디도스 공격을 받았을 때 디지털 정보화 인프라 수준이 높았던 한국은 일본의 7배, 중국의 2배에 이르는 피해를 입었다고 한다.[42] 이렇게 디지털 기술과 기기에 의한 편리함과 혜택을 누리면서도 이로 인해 새로운 위험에 노출된 사회를 '디지털 위험 사회'라고 부른다.[43]

─────────── 우리는 자연환경과 기후 변화로 인한 자연재해와 재난이 점차 늘어날 가능성뿐만 아니라, 디지털 위험 사회의 고도화에 따른 디지털 재난의 잠재적인 가능성까지 염두에 두고 대응해야 하는 시대를 살고 있다. 요즘은 코로나19 확산을 막기 위한 방역 관리의 대부분이 전산으로 처리되고 있다. 어디를 가나 QR 코드 인증으로 방문 이력을 남겨야 하고, 코로나19 확진자의 동선은 전산에 남겨진 방문 이력과 카드 결제 내역으로 세세하게 파악된다. 백신 예약 시스템도 마찬가지로 온라인상에서 이루어지며 접종자 관련 개인 정보도 모두 전산 시스템 안에서 관리된다.

─────────── 미술관과 박물관 관람객의 사전예약
시스템이나 방문 기록도 모두 전산 처리되며 이 과정에서
생성된 개인 신상과 관련된 디지털 데이터도 수집·관리하게
되었다. 이렇게 모든 정보가 디지털화, 네트워크화 되는
상황에서 특정 시스템과 기술의 취약 지점에 생길 수 있는
작은 위험도 상당히 위협적인 결과를 초래할 수 있다.

국내외 예술계의 디지털 재난 4

문화예술기관도 이러한 사이버 공격과 디지털 재난에서
예외적일 수 없다. 아래에서는 국내외 예술계에서 일어난
구체적인 사례를 살펴보고 시사점을 확인하고자 한다.

개인 정보를 노린 랜섬웨어 공격

지난 2019년 5월 미국 샌프란시스코의 아시아 미술관[44]은
부유한 기부자들의 개인 소장 작품 내역과 기부 금액 및 기부
시기에 관한 데이터를 노린 랜섬웨어(ransomware)[45]
공격을 받았다. 다행히 미술관 측은 IT 보안 전문가의
도움으로 데이터 유출을 막고 보안 시스템도 정상 복구했으며,
해커들의 금전 요구에 응하지 않았다고 발표했다.[46] 이는
미술관을 비롯한 여타 문화예술기관도 얼마든지 금전적
가치가 있는 디지털 정보 도난의 표적이 될 수 있음을 드러낸
사건이었다.

─────────── 이후 2020년 5월에도 미국
워싱턴의 스미스소니언[47]과 영국의 내셔널
트러스트(National Trust)[48]를 포함하는 미국과

영국 전역의 200여 개 문화예술기관의 기부자 개인 정보가
익명의 해커들에게 도난당했다.[49] 이는 전 세계 2만 5천여
곳의 기관에 클라우드 소프트웨어 서비스를 제공하는 기업
블랙버드(Blackbaud)를 대상으로 한 랜섬웨어 공격이었고,
이를 통해 기부자의 이름과 주소, 전화번호, 기부 내역과 같은
개인 정보가 유출되었다.

——————— 블랙버드는 기부자들의 신용카드 및 은행
계좌 정보, 사회 보장 번호(social security number)와
같은 민감한 데이터는 도난 당하지 않았고 추가 피해를 입지
않도록 조치했다고 밝혔다. 그러나 이 유출 데이터를 완전히
폐기하는 조건으로 해커 조직에게 일정 금액의 비트코인을
지불한 것으로 드러났으며, 정확한 금액은 공개되지
않았다. 이 사건은 클라우드 서비스를 기반으로 기관의
디지털 데이터를 백업하고 저장, 관리하는 전 세계 수많은
문화예술기관의 사이버 보안 문제에 경각심을 불러일으켰다.

——————— IT 업계는 가상화폐가 성장하고 비대면 금융
서비스 시장이 확대되는 추세에 힘입어, 랜섬웨어 공격으로
금전을 요구하는 사이버 범죄의 규모가 더 커지고 그 방법도
더욱 교묘해질 것으로 전망한다. 특히, 팬데믹 상황에서
재택근무의 비율이 증가함에 따라 상대적으로 보안이 취약한
개인 PC를 통로 삼아 기업 PC에 접근하여 주요 기밀 정보를
탈취할 수 있는 가능성이 더 커졌다.

——————— 2020년 4월 영국 런던의 자하 하디드
건축사무소(Zaha Hadid Architects)[50]의 서버도
랜섬웨어의 공격을 받았는데 당시 348명의 직원 전원이
재택근무를 하고 있어서 평소보다 사이버 보안이 취약한
상황이었다.[51] 하디드 건축사무소는 해커들이 접근한

데이터는 이미 백업이 되어 있어 금품 요구에 응하지 않을 수 있었다고 전하며, 원격 업무 환경을 가동하는 동종 업계 회사들도 유사한 사이버 공격에 유의할 것을 경고했다.

금전 사기 이메일 피싱

특정 악성 프로그램에 의한 해킹 외에도, 일상적으로 사용하는 업무 이메일을 통한 사이버 범죄 가능성도 간과해서는 안된다. 2017년 미국의 덴버 미술관(Denver Art Museum)[52]에서는 이메일 피싱(Email phishing) 사기로 미술관 직원을 비롯한 관람객과 기부자 수백 여명의 개인 정보가 누출되었다.[53]

─────── 덴버 미술관의 경우 다행히도 2차 금융 피해를 일으킬 수 있는 주요 데이터가 아닌, 이메일에 담겨 있던 일부 정보만 노출되어 큰 피해가 없었다. 그러나 실제로 이메일 피싱으로 금전 사기를 당한 사건이 2020년 1월 네덜란드 에스헤데에 위치한 트웬테 국립미술관(Rijksmuseum Twenthe)[54]에서 벌어졌다.[55]

─────── 미술관은 런던의 디킨슨 갤러리(Dickinson Gallery)[56]로부터 영국의 풍경화가 존 컨스터블(John Constable)의 그림을 구매하기 위해 이메일로 협의 중이었다. 미술관과 디킨슨 양자 간의 이메일 소통을 지켜보던 해커는 디킨슨의 이메일 계정에 침투해 디킨슨 관계자로 위장하고 작품값을 송금할 사기 은행 계좌를 미술관 측에 보냈다. 미술관은 디킨슨 갤러리와 아무 연관이 없는 해커의 홍콩 계좌에 310만 달러(한화 약 36억 원)를 입금했고, 현재 이를 해결하기 위한 소송 중에 있다.

목적이 불분명한 소셜 미디어 계정 해킹

한편 코로나19 발생 이후 많은 미술관, 박물관이 온라인 홍보 채널을 적극 활용하게 되면서, 트위터, 인스타그램, 페이스북 등의 소셜 미디어를 통해 기관의 공식 계정을 활발하게 운영하고 있다. 이 채널을 통해 자체 제작 콘텐츠를 정기적으로 업로드하거나 평소에는 일반 관람객에 공개되지 않았던 기관 활동의 비하인드 씬을 소개하기도 한다. 또 기관의 주요 뉴스나 시시각각 변화하는 코로나19 대처 상황을 전달하기도 한다.

─────── 그런데 2020년 7월, 서울시립미술관[57]의 인스타그램 계정이 신원 미상의 대상으로부터 해킹 공격을 받아 한동안 정상적인 운영이 중단된 사건이 있었다.[58] 이 공격으로 인해 그간 업로드되었던 사진이나 영상 기록, 이용자 참여 흔적 등이 증발했고, 미술관은 새로운 계정을 만들어 이동해야만 했다.

─────── 서울시립미술관의 사례뿐만이 아니다. 최근 들어 세계 정재계 유명인사들의 트위터 계정이 심심치 않게 해킹되어 이슈가 되는 등 빈번한 해킹으로 보안에 대한 우려가 커지고 있다. 소셜 미디어 해킹은 겉으로 드러나는 목적이 불분명한 경우가 많아 그 위협의 여파가 어디로 튈지 모른다. 해커들이 해킹한 계정을 통해 무차별적으로 악성 프로그램을 심거나 사회적·국제적으로 큰 파장을 일으킬 수 있는 허위 사실을 유포하는 등 2차 피해를 일으킬 가능성이 다분하기 때문이다.[59]

─────── 소셜 미디어는 누구나 손쉽게 계정을 생성하고 불특정 다수와 교류할 수 있어, 기관의 여러 활동을 효과적으로 홍보하는 친근한 창구로 이용된다.

그러나 이를 운영하는 담당자의 마음가짐까지 가벼워서는 곤란하다. 접근이 쉽기 때문에 오히려 보안에 대한 사전 인지가 중요하며, 기관 차원에서 소셜 미디어 홍보 채널에 관한 체계적인 사이버 보안 매뉴얼과 담당 직원 대상의 교육 커리큘럼을 정비할 필요가 있다.

여기에서 소개한 모든 사례들은 문화예술기관도 사이버 공격과 디지털 범죄에 취약할 수 있다는 사실을 일깨운다. 소장품 관련 정보를 비롯해 작가나 기부자, 직원, 관람객의 개인 신상 정보, 기관의 기밀 정보와 대외비 활동 내역 등을 포함한 방대한 디지털 기록물은 충분히 범죄의 표적이 될 수 있다. 이를 방지하기 위해 사이버 보안 및 대응 방법이 구체적으로 필요하다. 이제 문화예술기관도 디지털 보안 전문가와의 긴밀한 협업 아래, 기관별 맞춤형 디지털 재난 대응 계획과 사이버 보안 프로그램을 설계하고 운영하는 것이 필수적인 시대가 되었다.

예술계의 디지털 재난 대응 체계

5

현주소와 가능성

디지털 아카이브의 디지털 재난 대비 프로그램도 아날로그 아카이브의 물리적 재난 대응 프로그램의 재난 관리 기본 요소인 '예방·대비·대응·복구'라는 과정을 따르더라도 복제와 공유를 특성으로 하는 디지털 포맷과 사이버 보안의 특수성을 고려하여 설계되어야 한다.

———— 디지털 콘텐츠의 생산과 공유가

확대되어 관리하는 디지털 자료의 양이 많아질수록, 이를 공유하는 온라인 채널이 다양해질수록, 전산 시스템과 정보의 유통 경로상 존재할 수 있는 취약점을 파악하는 데에 더 큰 노력과 대책이 필요하다. 게다가 수많은 디지털 정보가 대중에 노출되고, 이러한 디지털 콘텐츠에 불특정 다수 이용자의 개입과 공유, 참여가 동시다발적으로 일어나는 온라인 플랫폼이 확장될수록 경계와 대상을 불문하고 사이버 범죄의 표적이 될 수 있는 잠재성도 커진다.

──────── 일례로, 15세기 개관해 유구한 역사를 지닌 바티칸 도서관(Vatican Apostolic Library)[60]은 2012년부터 수백만 점의 희귀 도서와 문서를 디지털화하는 프로젝트에 착수했고 이를 고해상도 이미지로 홈페이지에 무료 공개했다.[61] 도서관은 이 대규모 디지털 프로젝트 이후 매달 100여 건이 넘는 해킹 공격을 받는다고 밝혔다. 아직 공개되지 않은 디지털 자료를 비롯해, 온라인 컬렉션 전체에 대한 심각한 보안 위협을 인지한 도서관은 지난 2020년 사이버 보안 전문 기업인 다크트레이스(Darktrace)와 계약하고 해킹 활동을 추적·방어하는 AI 해킹 프로그램을 가동하기로 했다고 공개했다.[62]

──────── 공공기록물 관리에 관한 법률의 재난 관리 관련 조항인 제30조에도 '영구기록물관리기관의 장은 전자기록물의 안전한 관리를 위하여 복구 체계를 구축·운영하여야 한다.'라고 명시하여 기록물의 재난 관리 범위가 물리적인 공간을 넘어 디지털 환경까지 아우른다는 사실을 보여준다.[63]

──────── 물리적 재난으로부터의 디지털 데이터 소실 위험 또한 디지털 재난의 일부이고, 앞서 살펴본 것처럼

각기 다른 유형의 디지털 재난 위험도 증가하고 있기 때문에 기록물 재난 관리 계획에는 아날로그와 디지털 기록물에 관한 조치 사항이 모두 포함되어야 한다. 그러나 미술관과 박물관을 비롯한 문화유산기관을 위한 기본적인 재난 대비 계획 매뉴얼이나 가이드라인 중 전자기록물에 관한 내용을 구체적으로 함께 다루거나 디지털 재난에 관한 대응·대비 계획만을 별도로 다룬 경우는 국내외에서 모두 찾아보기 힘들다. 이는 미술관의 디지털 기록물과 그 관리 시스템을 위협하는 디지털 재난의 유형별 관리 매뉴얼이 미비하거나 혹은 내부 매뉴얼이 존재하더라도 보안에 위협적인 요소들이 포함되어 공개하기 곤란하기 때문이라고 생각된다.

국가 공공 전자기록물의 재난 예방 및 비상 대응 계획

국내의 경우, 국가기록원이 발행한 연구보고서 「전자기록관리 재난복구체제 표준모델 연구」(2008)[64]에서 제시한 국가 공공 전자기록물의 재난 예방 및 비상 대응 계획을 참고할 수 있다. 이 보고서는 중앙기록관리시스템(이하 CAMS)[65]을 바탕으로, 관리되는 전자기록물의 손실을 예방하는 재난 대비 대책과 재난 복구 체계를 마련하고, 실제 재난으로 인한 전자기록물의 손실이 발생했을 때 주요 업무가 중단되지 않도록 하는 업무 연속성 계획을 수립하기 위해 작성되었다. ──────── 구체적으로는 전자기록물의 백업과 분산 체계를 보강하여 기록 관리의 체계를 강화하고, 재난 발생 시 하루 안에 소실된 데이터나 중단된 업무를 복구하기 위해 보존 및 복구 인프라를 구축하며, 비상 대응 조직과 절차를 수립하여 업무의 연속성을 강화시키는

방안을 모색한다. 특히, IT 관점에서의 전자기록물
재난복구시스템을 제안하고 있다.

──────── 이러한 재난 대비 프로그램을 설계할 때 가장
중요한 것은 시스템 내 잠재적인 위협을 식별하고 재난이
닥치기 전에 미리 위험도를 평가하는 일이다. 특히 CAMS가
처할 수 있는 다양한 위험 요인들에 대해 분석·평가하는
부분이 주목할만하다. 1)홍수나 화재, 시설물 붕괴와 같은
자연재해로 인한 기록물 및 시스템 파괴, 2)정전, 보안
장비 이상, 통신 인프라 이상, CAMS 이상, DB／스토리지
이상과 같은 기술적 재해로 인한 시스템 운영 장애, 3)컴퓨터
바이러스, 중요 인물의 직무 불능, 해킹, 고의적 시스템 및
장비 파괴와 같은 인적 재해로 인한 시스템의 완전 파괴나
백업 장애 등이 있는데, 이 연구보고서는 위와 같은 요인들의
발생 가능성 및 위험도를 평가하고 이에 따른 재난 예방 및
대응 방안을 모색한다.

──────── 또한, 아날로그 기록물 위주로 설계된 기존의
재난 대책에 전자기록물 관리와 관련한 내용이 미비하고
전자기록물 재난 대응에 관한 이해도와 모의 훈련이
부족하다는 점을 지적한다. 이에 따라, 백업 정책을 보완하고
물리적인 환경과 기술적 환경 모두를 포괄할 수 있는 재난
대책과 복구 시스템 구축 방향을 제시하고 있다.

미술관, 박물관 디지털 재난 유형 연구의 필요성

이와 함께, 문화예술기관이나 기록물에 특화된 디지털 재난
연구는 아니지만 정보통신정책연구원의 「신 IT 기술 응용
확산과 디지털 재난 유형 예측 연구」(2011)[66]에서 다루고

있는 내용은 미술관, 박물관 및 예술 아카이브에 적용해 생각해 볼 수 있는 유의미한 지점들이 많다.

─────── 여기에는 여러 IT 기술 환경에서 일어날 수 있는 디지털 재난 사례를 분석하면서, 각기 다른 IT 기술별 재난과 보안 위협을 예측해보고 이에 따른 디지털 위협 시나리오를 보여준다. 1)인터넷 서버를 통한 대용량 데이터 저장 및 네트워크화 서비스를 제공하는 클라우드 컴퓨팅(cloud computing), 2)원격 감시 제어 체계인 스카다(Supervisory Control and Data Acquisition, SCADA) 시스템, 3)에너지 효율 극대화를 위한 지능형 전력망 기술인 스마트 그리드(smart grid), 4)지능형 자동차 기술, 5)원격 근무 형태의 모바일 오피스 환경에서의 디지털 재난 사례와 보안의 취약성, 그리고 예측되는 재난의 형태를 다루고 있다.

─────── 앞서 살펴본 디지털 재난 사례로, 예술계의 디지털 환경 역시 점차 고도화·다양화되고 있다는 사실을 알 수 있다. 때문에 최신 IT 기술과 결합한 디지털 환경 조성은 미술관, 박물관 내에서도 충분히 가능하다. 실제로 국내외의 많은 기관들이 이미 각종 스마트 모바일 기기를 도입하고 큐레이션에 AI 기술을 접목하며, AR과 VR 기술을 활용한 전시 및 프로그램을 위해 플랫폼을 확대하고, 빅데이터를 기반으로 관람객 서비스를 개선하는 등 '스마트 뮤지엄'을 표방하고 있다.

─────── 그래서 이러한 환경을 고려한 기관 내 기록관리시스템 뿐만 아니라 전자업무시스템, 원격 업무 환경, 스마트 기기 사용, 각종 온라인 플랫폼 채널의 사이버 보안 위협에 따른 디지털 재난 유형을

파악하고 사전에 분석해 둘 필요가 있다. 무엇보다 미술관, 박물관의 디지털 아카이브는 문서로 된 기록물 외에도 디지털 포맷의 다양한 시청각 기록물이나 영상 작품도 포함한다는 점에서 다른 기관의 아카이브와 다른 특성이 있고, 작품 및 작가 관련 정보를 온라인에 공유할 시 저작권 문제도 고려해야 한다. 이러한 특수하고 민감한 요소를 숙지하며 디지털 위험 요소를 다각도로 살펴야 할 것이다.

─────── 특히, 여러 국내외 문화예술기관은 클라우드 서비스를 이용해 데이터를 백업하고 있다. 일반적으로 기록관의 전자기록물 백업은 저장할 데이터를 영구보존 포맷으로 변환하고, 이를 외부 보존 매체에 복제·수록하여 원본 데이터가 보존된 장소로부터 분산 배치한다. 그리고 클라우드 서버에 한 번 더 저장해서 백업 보존하는 과정을 따른다. 이때, 클라우드에 저장된 데이터의 관리와 보안의 핵심적인 요소는 클라우드 서비스 제공 업체에 위탁하는데, 이 경우 데이터 보안을 외부 업체에 의존할 수밖에 없다.

─────── 또한 이 연구에서는 사용자가 실제 시스템 내에서 데이터의 처리와 보안이 절차에 따라 적법하게 이루어지는지 직접 확인하기 어렵다는 점을 지적한다. 이를테면, 이러한 클라우드 서비스 이용 시 서비스 제공자에게 보안을 의존할 수밖에 없는 점이나 사용자가 각종 권한 설정에 취약할 수 있다. 또한 시스템 인증과 승인, 계정 관리가 빈약하게 이뤄지거나, 고객인 사용자가 권한 설정 과정을 통제하기 어려운 것은 물론, 시스템의 보안 취약점에 관한 정보가 부족해서 이를 평가하는 과정에서도 배제되기 쉽다.[67]

─────── 클라우드 소프트웨어 기업인 블랙버드의 주 고객이었던 다수의 문화예술기관이 해킹으로 데이터를

침해당한 사례를 보더라도 외주 업체에 데이터 관리나 보존 및 보안을 의존하는 태도는 위험하다는 것을 알 수 있다. 따라서 기관 내 디지털 업무 전담 부서[68]에서 콘텐츠의 질적 관리와 함께 각종 디지털 재난의 위협에 대응하는 대비책을 주도적으로 마련하고 전문적으로 관리해야 한다.

──────── 사실 문화예술기관의 디지털 아카이브를 둘러싼 디지털 재난 유형별 대비·대응·복구 관리 체계는 국내외 모두 미비한 실정이다. 그러나 팬데믹의 소용돌이 속에서 디지털 플랫폼으로 이행하는 낯선 과정을 함께 겪으며 전 세계 예술계 전문 인력과 실무자를 비롯해 다양한 관련 국제 협회와 단체는 디지털 전환 과정의 가능성이나 전망을 넘어 그 이면의 격차나 과제, 문제점도 함께 논의하고 있다. 현 위기를 극복하기 위해서 디지털화는 필수적인 요소지만, 디지털 세계에는 잠재적으로 도사린 또 다른 재난과 위협도 존재하기 때문이다.

──────── 그래서 이러한 디지털 플랫폼의 명암을 화두로 온라인 컨퍼런스를 개최하거나 다양한 쟁점의 디지털 이슈를 토론하는 실시간 웨비나를 진행하는 등 활발한 연대의 노력을 이어가고 있다. 디지털 콘텐츠를 활용하여 더 안전하게, 더 지속적으로, 더 많은 사람들이 폭넓은 디지털 지식을 향유할 수 있으려면 디지털 보안 시스템과 인프라를 단단하게 구축하는 일이 초석이 되어야 할 것이다.

미래의 재난에 대처하는 자세

온·오프라인 아카이브 재난 시나리오
설계에서 실천으로

재난이 일어나지 않는 것이 가장 좋은 시나리오다. 그러나
재난에는 예고편이 없는 만큼 이에 대비하는 철저한 의식과
반복적인 실천을 통해 피해를 최소화하는 시스템을 갖추는
것만이 예측불가능한 미래에 대처하는 방편이다.
──────── 그리고 재난 상황 시 대응의 키가 특정 담당자
한 사람, 혹은 특정 부서에만 주어져서는 위급한 상황을
제대로 대비하기 어렵다. 재난 관리 프로그램 설계 시, 기관 내
전 직원의 실제 참여도가 핵심이 될 수 있다. 형식적으로 재난
재해 관리 담당자를 지정하는 대신, 조직적으로 운영하는
비상 대응팀의 지휘 아래 부서별 역할 부여, 부서 내 재난
대비 리더 선정과 같은 분명한 과업을 설정하는 것이 재난 시
기록물 소실 방지와 복구의 골든 타임 방어에 효과적이다.
──────── 더 중요한 것은 실제로 주어진 재난
시나리오를 바탕으로 재난 매뉴얼을 정기적으로 점검하고
숙지하는 일이다. 국제적으로 문화유산기관 및 기록관의 재난
관리에 관한 실무자들의 인지도 제고와 실질적인 실천을
촉구하는 캠페인이 이루어지고 있는데 바로 '메이데이
캠페인(Mayday Campaign)'이다. 이는 2005년 허리케인
카트리나와 리타, 윌마가 미국을 강타했을 때, 수많은
문화유산기관의 재난 대비 계획이 부재하거나 있더라도
제대로 작동하지 않았던 참담한 상황에 경각심을 가진 미국
아키비스트 협회(Society of American Archivists)[69]와

보존 발전 재단(Foundation for Advancement in Conservation)[70]이 발족한 프로그램이다.

──────── 이 캠페인은 '아카이브를 구하라(Save Our Archives)'는 모토 아래, 매년 5월 관련 기관과 실무자가 적절한 재난 대비 및 대응을 위해 할 수 있는 크고 작은 실천을 실제로 이행하도록 독려한다.

──────── 이를테면 기관의 재난 대비 정책 다시 읽어보기, 소장품 및 기록물 수장고 주변의 비상구 폐쇄나 적재물 방치 여부 확인하기, 비상 연락망의 업데이트, 기존 매뉴얼 점검하기 등 실무자 개인의 차원에서 할 수 있는 간단한 일에서부터 재난 유형별 시나리오 설계와 이를 바탕으로 한 모의 훈련이나 워크숍 진행하기, 지역 소방관을 초청해 기관 시설물을 소개하고 내부 환경을 미리 알리는 한편 이에 대한 조언 듣기, 재난 관련 심화 주제로 심포지엄 개최하기 등 기관의 자발적인 주도로 기획·진행할 수 있는 일까지 다양한 아이디어를 제시한다.[71] 실제로 미국 내 많은 기관이 매년 캠페인에 동참하고 어떤 아이디어로 관련 이벤트를 진행했는지 서로 경험담을 공유한다.[72]

──────── 국내에서도 이 캠페인과 같은 맥락에서 디지털 재난의 위협에 관한 문화유산기관의 인식 촉구와 디지털 재난에 특화된 재난 시나리오 및 재난 관리 프로그램 설계, 그리고 이를 바탕으로 한 정기 모의 훈련 진행 등 기관 차원의 실천이 필요하다. 메이데이 캠페인의 일환으로서 디지털 재난을 주제로 소규모 직원 워크숍을 시작해볼 수도 있고 기관의 장·단기 디지털 프로젝트 기획에 디지털 재난 관리 프로그램을 포함시키는 것도 하나의 방법이 될 수 있다.

──────── 최신 디지털 기술을 활용한 컬렉션의
디지털화도 중요하지만 이를 관리하는 최신 기술, 최신
버전의 보안 프로그램 가동 역시 못지않게 중요하다. 또,
신뢰할 수 있는 보안 안전망을 전문적이고 안정적으로
구축하고 유지·관리할 수 있는 인력과 부서도 확보해야 한다.
그러나 무엇보다 시급한 과제는 기관 내 실무자 개개인이
업무에 활용되는 IT 기술을 충분히 이해하고 최신 사이버
공격이나 범죄 유형을 숙지하도록 교육하는 일이다. 당면한
문화유산기관의 디지털 인프라 구축과 운영 관리 시스템
안에는 이러한 디지털 재난 대비 및 대응책의 단계적인
실천이 필수 요소로 자리매김해야 할 것이다.

재난 대비 및 대응 매뉴얼과 템플릿

국내 문화예술기관 및 기록관 홈페이지에서 코로나19 관련
재난 대응 현황이나 정보, 관련 가이드라인은 상대적으로 쉽게
찾아볼 수 있지만, 정작 기관별 재난 대응 및 대비 매뉴얼이나
템플릿을 제공하는 곳은 많지 않다. 본문에서 언급한 사례
외에 참고할 수 있는 해외 자료의 링크를 아래에 목록으로
정리한다. 이는 국내 환경이나 기관의 특수성에 맞게 접목하고
적용되어야 의미가 있을 것이다.

(1) 영국 컬렉션 트러스트
(Collection Trust)
https://collectionstrust.org.uk/spectrum-
resources/risk-management/ (검색일: 2021.8.11.)
──────── : 미술관, 박물관의 소장품 비상 대비 계획,
재난, 보안과 관련한 타 문화예술기관의 각종 템플릿과

가이드라인과 같은 유용한 자료가 풍부하게 정리되어 있다. 각 자료에 관한 간략한 소개와 함께 해당 기관 홈페이지로 연결하는 링크를 제공한다.

(2) 스코틀랜드 아카이브 협회 (Scottish Council on Archives)

https://www.scottisharchives.org.uk/resources/preservation/emergency-planning/ (검색일: 2021.7.8.)

──────── : 스코틀랜드 아카이브 협회가 제공하는 아카이브 비상 대비 계획, 위험 평가 및 관리, 대비 훈련, 복구 템플릿을 워드와 PDF 형식으로 무료 다운로드 받을 수 있다.

(3) 미국 아키비스트 협회

https://www2.archivists.org/initiatives/mayday-saving-our-archives/annotated-resources#templates (검색일: 2021.8.15.)

──────── : 아카이브 재난 대응 및 대비 계획 템플릿, 워크북, 비상 대응 절차 샘플을 비롯해 관련 참고문헌과 자주 묻는 질문 등이 정리되어 있고 이에 관한 간략한 해설도 확인할 수 있다.

(4) 아미고스 도서관 서비스 (Amigos Library Services)

https://www.amigos.org/sites/default/files/disasterplan_template.pdf (검색일: 2021.9.3.)

──────── : 도서관 및 아카이브를 위한 7페이지 분량의 재난 계획 템플릿을 PDF로 다운로드 받아 활용할 수 있다.

(5) MoMA

https://www.moma.org/momaorg/
shared/pdfs/docs/explore/
emergency_guidelines_for_art_disasters.pdf
(검색일: 2021.8.2.)
──────── : MoMA의 재난 비상 상황 시 소장품 및 아카이브 컬렉션에 관한 즉각 대응 지침을 담은 PDF 파일이다. 소장품의 유형별 취급 방법과 복구 절차의 핵심을 정리하고 있다.

(6) 미국 국가 문화유산 비상대책위원회 (Heritage Emergency National Task Force, 이하 HENTF)

https://culturalrescue.si.edu/hentf/major-
disasters/current-disasters/ (검색일: 2021.9.5.)
──────── : 미국 연방재난관리청(Federal Emergency Management Agency)과 스미스소니언이 공동 후원하는 비영리 단체 HENTF에서 제공하는 코로나19 대응 및 재난 관리 관련 가이드라인과 자료 모음이다. 박물관, 아카이브, 도서관을 위한 자료, 예술가 및 예술 기관을 위한 관련 자료 링크를 확인할 수 있다.

(7) 왈라스 재단(Wallace Foundation)

https://www.wallacefoundation.org/knowledge-

center/pages/navigating-uncertain-times-a-
scenario-planning-toolkit-for-arts-culture-sector.
aspx (검색일: 2021.9.7.)

──────────── : 코로나19로 인해 문화예술기관이 불확실한
미래를 맞이하며 고려해보아야 할 여러 가지 문제와 변화,
그리고 이에 따른 준비, 대응 방법과 앞으로의 비전에 관해
생각해볼 수 있는 2020~2025년 5개년 시나리오 계획
툴킷(A Scenario Planning Toolkit)을 제공한다. 팬데믹
이후 전 세계 문화예술기관의 5개년 미래 개요, 미래 변화
양상에 따른 구체적인 시나리오, 그리고 실제로 기관에서
적용해 볼 수 있는 미래 계획 설계 워크시트로 구성된
총 3개의 파일을 다운로드 받을 수 있다.

나가며 7

지금까지 아날로그 아카이브와 디지털 아카이브가
맞닥뜨릴 수 있는 재난의 종류와 유형을 살펴보고 이에
따른 재난의 위험도와 여파를 가늠해 보았다. 그리고 이를
바탕으로 기록물에 특화된 재난 대비·대응·복구 프로그램
체계화의 필요성을 강조하고 문화예술기관의 맥락 안에
적용해보고자 했다.

────────── 무엇보다 실물 자료와 디지털 자료라는
각자의 고유한 특성과 가치를 지니는 문화유산 기록물을 모두
보유한 문화예술기관은, 아날로그 아카이브가 처할 수
있는 물리적 재난의 요소와 디지털 아카이브에
잠재된 기술적 위협을 동시에 고려하는 재난

관리 프로그램과 시나리오를 설계할 수 있어야 한다. 그리고 이 과정에는 기관의 미래 비전과 미션이라는 큰 틀 안에서 취급하는 기록물의 특수성과 중요도를 파악하는 일이 포함된다.

─────── 백신을 비껴가는 변이 바이러스가 지속적으로 생성되는 것처럼, 디지털 기술과 환경은 끊임없이 진화하며 새로운 버전의 보안 체계를 필요로 한다. 고도화된 디지털 사회일수록 디지털 재난의 유형과 위험도도 다양화 되며 디지털 격차가 확대될수록 우리 사회가 마주할 경제·교육·문화적 불평등은 가속화될 것이다.

─────── 코로나19는 우리에게 미래에 닥쳐올 여러 재난의 가능성을 생각해보고 대비하는 계기를 마련했다. 재난이라는 미래의 불확실성에 맞서는 자세는 단순히 '어쩌면 일어날지도 모르는 불행'에 대처하는 소극적인 차원에서 멈추지 않는다. 앞으로 더욱 극적인 변화를 불러일으킬 환경 문제를 짊어진 채 고도로 지능화된 스마트 디지털 사회를 살아갈 인류에게 있어, 유연하면서도 탄탄한 재난 대비 의식과 체계는 국가의 경쟁력이자 인류 차원의 생존 전략이 될 것이다.

1 Jacques Derrida, 『Archive Fever: A Freudian Impression』, trans. Eric Prenowitz (Chicago & London: The University of Chicago Press, 1996), 1-2.

2 https://www.archives.go.kr/

3 2009년 제정 이후 2012년에 개정되었다. (표준 번호: NAK 2-1:2012(v1.1))
 https://www.archives.go.kr/next/data/standardCondition.do (검색일: 2021.7.15.)

4 2010년 제정 이후 2020년 재검토와 확인이 완료된 최신 버전이다. (표준 번호: KS X 6500:2010)
 https://e-ks.kr/streamdocs/view/sd;streamdocsId=72059199615464926 (검색일: 2021.7.15.)
 이와 함께, 참고할 수 있는 관련 지침으로는 「필수기록물 선별 및 보호절차」(2012) (표준번호: NAK/S 22:2012(v1.0)가 있다.

5 「필수기록 관리와 기록 관리 재난 대비 계획」, 국가기록원 (2010.3.)

6 https://www.arko.or.kr/artcenter/

7 https://www.arko.or.kr/archive/

8 https://www.arko.or.kr/

9 「기록물 관리 기준표」, 한국문화예술위원회
 https://www.arko.or.kr/board/list/

2455 (검색일: 2021.7.13.)

10 이는 공공기관의 정보 공개에 관한 법률 제 9조(비공개 대상 정보) 제 3항에 따른 것이다. 한국문화예술위원회, 비공개 대상 정보.
https://www.arko.or.kr/content/802 (검색일: 2021.7.13.)

11 이지은,「국가기록물 재난 관리 지침에 대한 개선방안 연구」, 중앙대학교 대학원 석사학위논문(2018), 29. 참고로 우리나라에는 재난으로부터 국토와 국민을 보호하고 국가와 지방자치단체의 재난 및 안전관리체제 확립, 재난의 예방·대비·대응·복구와 안전문화활동에 관한 국가 차원의 법률 제 14839호 '재난 및 안전관리기본법'이 있다. 더불어 '국민재난안전포털(https://www.safekorea.go.kr/)'을 운영하여 각종 재난 대비 안전 행동요령과 안전시설정보, 재난 현황에 관한 정보를 제공한다.

12 이지은, 같은 논문, 38.

13 「기록물 관리 기관의 보안 및 재난 관리 기준」, 국가기록원 (2009), 13.

14 https://www.ica.org/

15 「Guidelines on Disaster Prevention and Control in Archives」, International Council on Archives, (Committee on Disaster Prevention, ICA, December 1997).
https://www.ica.org/sites/default/files/ICA_Study-11-Disaster-prevention-and-control-in-archives_EN.pdf (검색일: 2021.7.12.)

더불어 ICA 매뉴얼과 함께 살펴볼 수 있는 또다른 매뉴얼은 국제도서관협회연맹(International Federation of Library Associations and Institutions, IFLA)의 「IFLA Disaster Preparedness and Planning: A Brief Manual」이 있다.

John McIlwaine, 「IFLA Disaster Preparedness and Planning」, 『International Preservation Issues (No. 6)』(IFLA PAC, 2006)

이 매뉴얼의 국내 번역본도 있다.

존 맥웨인, 이귀복·현혜원 번역 및 감수, 「IFLA 재난 대비·계획 매뉴얼」(국립중앙도서관, 2011)

16 국가기록원, '수해 대비 준비사항 및 응급 복구' 유튜브 영상.
https://www.youtube.com/watch?v=oUJX9rl Mfa4 (검색일: 2021.7.19.)

「수해기록물 응급복구 매뉴얼」, 국가기록원 (2020)은 국가기록원 홈페이지 지침 및 매뉴얼 섹션에서 다운로드 가능하다.
https://www.archives.go.kr/next/data/ guidelines.do (검색일: 2021.7.19.)

17 다양한 형태와 소속의 예술 아카이브가 존재하지만 본문에서는 미술관, 박물관에서 수집·관리하는 예술 아카이브에 한정해서 살펴본다. 예술 아카이브란 예술기록물 또는 예술기록 관리 기관을 모두 지칭하며 크게 공연예술 아카이브와 시각예술 아카이브로 구분할 수 있다.

18 한국기록학회,『기록학 용어 사전』(역사비평사, 2008), 103.

19 https://southwestmuseums.org.uk/

20 「Collections Guide: Salvage Priority List」, South West Museum Development (2019) https://southwestmuseums.org.uk/wp-content /uploads/ 2019/07/Collections-Salvage-Priority-Checklist.pdf

21 https://www.getty.edu/conservation/

22 『Building and Emergency Plan: A Guide for Museums and Other Cultural Institutions』 (Getty Conservation Institute, 1999) https://www.getty.edu/conservation/ publications_resources/pdf_publications/pdf/ emergency_plan.pdf (검색일: 2021.7.2.)

23 http://www.mmca.go.kr/publication/ archiveMain.do

24 「국립현대미술관 미술자료 관리 규정 – 제 1장, 제 2조(용어의 정의), 1항」,『국립현대미술관 규정집』 (국립현대미술관, 2014), 243.

25 『국립현대미술관 규정집』(국립현대미술관, 2014) https://www.mmca.go.kr/upload/etc/ operation.pdf (검색일: 2021.7.14.)

26 임종인, 백승조,「신 IT 기술 응용 확산과 디지털 재난 유형 예측 연구」, 정보통신정책연구원 (2010), 51.

27 김용진,「전자기록관리 재난복구체계 표준모델 연구」, 국가기록원 (2008), 5.

28 한국기록학회,『기록학 용어 사전』(역사비평사, 2008), 196.

29 디지털 아카이브의 정의는 아래 두 글을 참조하였다.
백욱인,『디지털 데이터·정보·지식』(커뮤니케이션북스, 2013), v-xix, 28-34.
육현승,「디지털 아카이브의 개념과 의미」,『저작권 문화 (9월호)』(한국저작권위원회, 2016)
https://blog.naver.com/kcc_press/ 221577393161 (검색일: 2021.8.2.)

30 기록관리시스템(Records Management System, RMS): 기록관 단계의 기록관리업무 전산시스템. cf.) 중앙기록관리시스템(미주 65번)

31 「Museum Around the World in the Face of COVID-19」, UNESCO Report (May 2020)

32 이와 관련한 내용은 이 책의 1장 홍이지의「디지털 플랫폼의 확장과 그 가능성」, 3장 황정인의「온라인 교육 플랫폼으로서의 미술관」에서 다루었다.

33 디지털 격차의 면모는 미술시장, 전시기획, 미술교육이라는 주제 아래 각각 이 책의 1장, 홍이지의 「디지털 플랫폼의 확장과 그 가능성」, 2장, 이경민의 「온라인 미술시장 연대기」, 3장, 황정인의「온라인 교육 플랫폼으로서의 미술관」에서 언급한다.

34 임종인, 백승조, 같은 보고서, 56.

35 "KT화재: KT 아현지사 화재 사건으로 드러난 4가지 사실", BBC 뉴스 코리아 (2018.11.26.), https:// www.bbc.com/korean/news-46340053, (검색일: 2021.8.4.)

36 같은 기사.

37 임종인, 백승조, 같은 책, 58.

38 트래픽이 많이 발생하여 과부하가 걸리면 서버가
 자체적으로 이를 분산하는 기능이 있는데 디도스 공격은
 이를 무력화시킨다는 의미에서 '분산서비스 거부
 공격'으로도 부른다.

39 김재인, "3.4 디도스 공격, 7.7 대란의 업그레이드판",
 디지털투데이 (2011.3.7.), http://www.digitaltoday.
 co.kr/news/articleView.html?idxno=18152
 (검색일: 2021.8.10.)
 참고로 임종인, 심미나 외 3인, 「디지털위험도
 관리 및 디지털재난 대응 모델 개발 방안 연구」,
 정보통신정책연구원 (2011)의 제 4장에서 2009년과
 2011년의 디도스 공격을 국내 디지털 재난의 주요 사례로
 다루면서 이에 대한 재난 대응 모델의 문제점을 분석한다.

40 임종인, 백승조, 같은 책, 57.

41 임종인, 백승조, 같은 책, 55.

42 임종인, 백승조, 같은 책, 55.

43 임종인, 백승조, 같은 책, 54.

44 https://asianart.org/

45 랜섬웨어 몸값(ransom)과 소프트웨어(software)의
 합성어로 특정 컴퓨터 시스템에 침투하여 중요 데이터를
 암호화해 차단하고 이를 인질로 금전을 요구하는
 악성코드의 일종이다.

46 Sarah Cascone, "Hackers Saw the Asian
 Art Museum of San Francisco as Ripe for a
 Ransom Attack. Are Other Cultural Institutions

Next?", Artnet News (July 22, 2019), https://news.artnet.com/market/hackers-attack-asian-art-museum-san-francisco-1604188 (검색일: 2021.8.10.)

[47] https://www.si.edu/

[48] https://www.nationaltrust.org.uk/

[49] Sarah Cascone, "Hackers Have Stolen Private Information From Donor Lists to 200 Institutions, Including the Smithsonian and the UK's National Trust", Artnet News (September 2, 2020), https://news.artnet.com/art-world/hackers-hit-smithsonian-parrish-corning-1905256 (검색일: 2021.8.10.)

[50] https://www.zaha-hadid.com/

[51] Sarah Cascone, "Hackers Broke Into Zaha Hadid Architects' Servers and Demanded Ransom for the Return of Stolen Data", Artnet News (April 29, 2020), https://news.artnet.com/art-world/zaha-hadid-studios-hit-ransomware-attack-1847787 (검색일: 2021.8.11.)

[52] https://www.denverartmuseum.org/

[53] TheDenverChannel.com Team, "Data Breach at Denver Art Museum Involves Personal Information of Customers, Donors, Staff", TheDenverChannel.Com (October 31, 2017), https://www.thedenverchannel.com/news/local-news/data-breach-

at-denver-art-museum-involves-personal-information-of-customers-donors-staff (검색일: 2021.8.11.)

54 https://www.rijksmuseumtwenthe.nl/

55 Tim Maxwell and Tamara Bell, "It's High Time Art Businesses Beefed Up Their Cybersecurity", Apollo (April 20, 2020), https://www.apollo-magazine.com/cybersecurity-art-businesses-constable-dickinson-rijksmuseum-twenthe/ (검색일: 2021.8.2.)

56 https://www.simondickinson.com/

57 https://sema.seoul.go.kr/

58 서울시립미술관 블로그, https://blog.naver.com/semaofficial/222033764317 (검색일: 2021.8.12.)

59 윤선영, "트위터·인스타그램, SNS 해킹 잇따라… 국내는 괜찮나?", 디지털타임스 (2020.7.19.) http://www.dt.co.kr/contents.html?article_no=2020071902109931820007&ref=naver (검색일: 2021.8.11.)

60 https://www.vaticanlibrary.va/

61 https://digi.vatlib.it/

62 Nora McGreevy, "Vatican Library Enlists Artificial Intelligence to Protect Its Digitized Treasures", Smartnews (November 11, 2020), https://www.smithsonianmag.com/smart-news/vatican-enlists-cybersecurity-firm-protect-digitized-treasures-180976256 (검색일:

2021.8.15.)

63 이지은, 같은 논문, 30.

64 김용진, 「전자기록물 재난복구체계 표준모델 연구개발」,
국가기록원 (2008)
https://www.archives.go.kr/next/common/
downloadBoardFile.do?board_seq=97018&
board_file_seq=1 (검색일: 2021.7.3.)

65 중앙기록관리시스템(Central Archives Management
System, CAMS): 국가 주요 공공기록물의 기록, 보존,
관리 전 과정을 전자화하여 디지털 콘텐츠로 전환하는
업무 기반의 전자기록관리시스템으로 기록관 및 민간,
해외의 기록물 생산 기관으로부터 기록물을 인수받아
이를 등록, 보존, 활용하는 일련을 기록물 관리 기능을
총괄한다. 김용진, 같은 보고서, 9.

66 임종인, 백승조, 같은 책.

67 임종인, 백승조, 같은 책, 92-102.

68 참고로 디지털 전담 부서와 관련한 내용은 이 책의 3장
황정인의 「온라인 교육 플랫폼으로서의 미술관」에서
확인할 수 있다.

69 https://www2.archivists.org/

70 https://www.culturalheritage.org/about-us/
foundation

71 https://www2.archivists.org/initiatives/
mayday-saving-our-archives/ideas-for-mayday-
activities (검색일: 2012.8.14.)

72 미국 아카이브 협회의 홈페이지에서
2006년부터 2019년까지 메이데이 캠페인

참여 기관과 이 기관들이 기획, 진행한 이벤트 목록을
확인할 수 있다.
https://www2.archivists.org/initiatives/
mayday-saving-our-archives/past-participants
(검색일: 2021.8.15.)

찾아보기

145

셰어 미: 재난 이후의 미술, 미래를 상상하기

©미팅룸 2021

──────── 초판 1쇄 2021년 10월 29일

2판 1쇄 2022년 4월 20일

──────── 지은이 = 미팅룸(이경민, 조자현, 지가은,

홍이지, 황정인)

펴낸이 = 최선주 / 펴낸곳 = 선드리프레스(Sundry Press)

편집 = 김지연, 최선주 / 디자인 = 이기준

──────── 이메일 info.sundrypress@gmail.com

인스타그램 @sundrypress

──────── 신고번호 제307-2018-55호

──────── ISBN 979-11-971518-1-1 03600

──────── 이 책의 판권은 선드리프레스와 미팅룸에

있습니다. 무단전재를 금하며, 이 책의 내용 전부 또는 일부를

재사용하려면 양측의 서면 동의를 받아야 합니다.